DRAWING LESSONS FROM THE GREAT MASTERS

向大師學素描

羅伯特·貝佛利·黑爾｜著
韓書妍｜譯

積木文化

向大師學素描

米開朗基羅、達文西、林布蘭等，分析 **100** 幅
文藝復興大師人體素描，建立扎實繪畫基礎

原 書 名　Drawing Lessons From the Great Masters
作　　者　羅伯特‧貝佛利‧黑爾（Robert Beverly Hale）
譯　　者　韓書妍

總 編 輯　王秀婷
責任編輯　張倚禎
版　　權　張成慧
行銷業務　黃明雪

發 行 人　凃玉雲
出　　版　積木文化
　　　　　104台北市民生東路二段141號5樓
　　　　　電話：(02) 2500-7696｜傳真：(02) 2500-1953
　　　　　官方部落格：www.cubepress.com.tw
　　　　　讀者服務信箱：service_cube@hmg.com.tw
發　　行　英屬蓋曼群島商家庭傳媒股份有限公司城邦分公司
　　　　　台北市民生東路二段141號11樓
　　　　　讀者服務專線：(02)25007718-9｜24小時傳真專線：(02)25001990-1
　　　　　服務時間：週一至週五09:30-12:00、13:30-17:00
　　　　　郵撥：19863813｜戶名：書虫股份有限公司
　　　　　網站：城邦讀書花園｜網址：www.cite.com.tw
香港發行所　城邦（香港）出版集團有限公司
　　　　　香港灣仔駱克道193號東超商業中心1樓
　　　　　電話：+852-25086231｜傳真：+852-25789337
　　　　　電子信箱：hkcite@biznetvigator.com
馬新發行所　城邦（馬新）出版集團 Cite（M）Sdn Bhd
　　　　　41, Jalan Radin Anum, Bandar Baru Sri Petaling, 57000 Kuala Lumpur, Malaysia.
　　　　　電話：(603) 90578822｜傳真：(603) 90576622
　　　　　電子信箱：cite@cite.com.my

This translation published by arrangement with Watson-Guptill Publications, an imprint of the
Crown Publishing Group, a division of Penguin Random House LLC
 through Bardon-Chinese Media Agency.

製版印刷　　上晴彩色印刷製版有限公司
封面設計　　張倚禎
內頁排版　　張倚禎

2019年 7月11日　初版一刷
售　價／NT$ 680
ISBN　978-986-459-189-3

城邦讀書花園
www.cite.com.tw
Printed in Taiwan.

版權所有‧翻印必究

國家圖書館出版品預行編目資料

向大師學素描／羅伯特‧貝佛
利‧黑爾(Robert Beverly Hale)
著；韓書妍譯. -- 初版. -- 臺北市
：積木文化出版：家庭傳媒城邦
分公司發行, 2019.07
　面；　公分
譯自：Drawing lessons from
the great masters.
ISBN 978-986-459-189-3(平裝)

1.藝術解剖學 2.素描 3.人體畫

901.3　　　108009081

作者序

我向來認為如果想要精進人物素描，就應該好好研究在世的人體素描大師。但麻煩來了，今日沒有尚在世者能畫出極佳的人體素描；或許現今還在世的人，連本書中最差勁的藝術家都比不上。要解釋這個狀況有點複雜，不過我想任何有內涵的學生都清楚，導致此狀況的美學與歷史因素。但情況沒有看起來的這麼淒慘，因為在這擁有無窮無盡複製品的時代，想要研究任何古代大師都不成問題。

要知道，藝術指導老師僅能幫你解決技巧上的困難，其餘的部分決定在於你。即使只是粗淺地檢視本書中的圖片，都應該能表現出技巧上的種種難題，以及藝術家精采絕妙的解決之道。

我試圖闡明的畫室實作技巧，顯然與本書中的所有藝術家所見略同。書中圖片並非按照時代順序或風格類型安排，而是為了讓文意更清楚明白。這些圖片精挑細選，從不同視角展示人體各部位，包括頭部、手部和足部的觀察和研究。所有素描皆依照本書頁面尺寸翻拍，許多素描甚至放大至大於原作，以便觀察細節。

鳴謝

我想要感謝紐約藝術學生聯盟（The Art Students League of New York）的會長 Stewart Klonis、大都會美術館素描管理者 Jacob Bean，以及大都會美術館版畫管理者 A. Hyatt Mayor，給予本書製作過程諸多協助。我要特別感謝我的妻子 Niké Mylomas Hale 所做的一切。我也要向我的編輯 Donald Holden 至上最高謝意，感謝其不吝給予鼓勵與惠我良多的建議。美術館與藝術資源事務所 Alinari 提供的照片皆於作品標題註明。

目錄

圖例清單一覽

前言

　　我非常高興有此殊榮撰寫推薦序。一直以來，我都非常欣賞羅伯特・貝佛利・黑爾（Robert Beverly Hale）的作品，以及他曾為人師表的能力。過去二十年來，他在紐約藝術學生聯盟教導素描和藝用解剖學，無數藝術家都曾因他的洞見而受惠。

　　這是一本寫給專業藝術家、希望從事藝術行業，還有認真看待藝術的業餘人士，本書付梓問世的時機再適切不過。

　　今日，寫實具象的繪圖技法重新引起世人興趣，這是有目共睹的。多年前，優秀的人物素描似乎難逃消亡的厄運，甚至連最優秀的藝術學院也遭到這波熱潮抨擊。素描在許多學習藝術的地方被看輕、甚至完全忽視（我很高興能說這從未發生在紐約藝術學生聯盟）。不過，這股熱潮現在似乎也自然而然地走到了盡頭。無論是哪種路數風格的繪畫，優秀精準的素描再度被視為重要基礎。現代繪畫運動的傑出大師們各各都有扎實的素描訓練底子，這點絕非偶然！

　　羅伯特・貝佛利・黑爾的書包含一百幅文藝復興時代起的知名大師素描，具體呈現或整合西方藝術傳統最根本的表現方式。

　　黑爾在紐約藝術學生聯盟教授的課程名氣響亮，任何曾聽過他

講課的人，無一不驚艷於他展現的深厚廣博的學識。黑爾是當時藝用解剖學家的佼佼者——就我所知，他是最優秀的。他敏銳博學，見解令人耳目一新、不落俗套，並且避免僵化的教條式觀點。他會考慮到多樣化的感受和觀點，時時關切藝術界的變化。

本書中，黑爾先生分析他選擇搭配內文的大師作品，闡明自己對扎實素描技法的立場。他表示，指導人物素描的老師務必注意每一個模特兒的模樣，也必須留意結構、光影、範本、動態與律動感是否具藝術性。

黑爾先生在他的分析中，特別指出每位藝術家展現的藝用解剖知識，以及藝術家如何掌控光線、面的使用、其情感與個人觀點。換句話說，作者特別強調這些令素描成為充滿個人風格傑作的特質。

絕大部分的素描教學書都太過簡化了——至少認真的學生目前能取得的書籍確實如此。以簡化方式呈現複雜的難題當然無害，但是過度簡化必然流於空洞膚淺。《向大師學素描》扼要地呈現素描出色的精髓，同時又不過度簡化，正是黑爾先生這本書最出眾之處。

羅伯特・貝佛利・黑爾在本書中最擅長表現的內容之一，就是解釋優秀的素描如何能夠成為良師。他將打開讀者們的眼界，帶領各位跨進前所未見的領域。

Stewart Klonis 執行總監
紐約藝術學生聯盟

1
學習素描
LEARING
TO DRAW

一如許多其他技能，素描就是關於能夠同時思考顧及數件事情。由於主要意識似乎一次只能思考一件事情，作畫時其他部分就得交給潛意識了。因此學習素描的過程，我們必須要讓潛意識熟悉為數不少的媒材，如此一來，潛意識就能主導大部分的手部控制。

事實上，我認為沒有任何一個藝術家能算是技藝純熟，除非其技術層面已經熟練到如同本能般收放自如。我知道必須做到這一點，不然藝術家很難暢快淋漓地表現創作。

當然，學生和外行人很容易誤把技術當藝術。閱讀本書時，要記住，技術僅是達到目標的工具，絕對不可將之視為最終目標。

符號與象徵傳達思想

無論是出自很久以前的人、天涯彼岸的人、孩童，或是 20 世紀最前衛的藝術家之手，現在所有類型的素描皆能展現繪者試圖與觀者交流。

本書中，我們研究的是傳統類型的素描，也就是如何創造以假亂真、俗稱「寫實」的手法與要領。此類素描最根本的特性，在於

使用符號傳達概念，賦予其三度空間形體的錯覺。簡而言之，就是藝術家構思一個形體，將之畫出，然後觀看素描的人得以接收藝術家期望傳達的概念。

形體：形狀、光線與位置

不過想要描繪某個特定形體，首先必須要意識到這個形體的存在。這就是為何對初學者來說，人體素描如此困難的原因。人體中有許多形體是初學者前所未聞或思考過的，因此對初學者而言，這些區域根本不存在。例如，許多初學者並未意識到肋廓——人體最大的形體；只有少數人認識闊筋膜張肌，不過如果對此形體一無所知，就不可能忠實描繪骨盆區域。擺出某些姿勢時，這條肌肉在人體輪廓中可佔六吋，甚至更長，因此其重要性可見一班。

意識到形體的存在後，就必須確實定義其形狀。要是無法確實描繪形體的形狀，那要如何將確實的形體傳達給世人呢？

此外，更要以特定方式為形體打光，使其展現你心目中的模樣，而非別的樣子。某些打光方式會讓女性的乳房顯得一片扁平，有如白色撲克籌碼或其他東西，完全看不出乳房的球狀形體。

最後，必須決定形體在空間中的位置。你絕對不會想要同時畫兩個以上的地點，或是以無法真實呈現形狀的姿勢描繪形體。

線條練習

對初學者而言，同時考慮上述所有細節並不容易。再者，生澀的手也無法精準畫出心中想要呈現的形狀。而且初學者繪製灰階（明暗）時容易下手太重。

你必須了解到素描是沒有捷徑的，練習再練習才是正道。所以快拿起你的素描本，開始畫些簡單的線條吧！起初你會覺得畫直線非常困難，垂直的直線比水平直線更難。試著畫一個完美的圓形，多畫幾千次就會明顯進步了。最重要的是，千萬不要氣餒。據說只有究極的天才拉斐爾才能畫出完美的圓。

編註：書中有關人體解剖專有名詞，請見中英對照。

基礎幾何形體

你也要練習描繪正方體、圓柱體與球體。這些形體雖然簡單、基本，藝術家卻認為這些基礎形體能構成所有或部分其他形體。

很快地，你就會發現在正方體和圓柱體、圓柱體和球體之間，還能表現出許許多多其他形體。例如雞蛋，既不是圓柱體也不是球體，然而雞蛋的形狀卻介於兩者之間。試著在腦海中想像一個正方體，然後慢慢削去垂直邊角，直到方塊變成圓柱體。拉近圓柱體的上下兩端，將之想像成球體。用這個方法，你就能開始感受到這些形體之間的關聯，對於之後的明暗練習非常重要。

不久後，你會發現自己能夠畫出任何心中所想的簡單形體的象徵物——也就是錯覺。再過一陣子，你就會了解只要結合簡單的形體——或是簡單形體的一部分——就能創造出任何複雜形體的錯覺，因為複雜的形體就是由簡單的形體構成的。

脈絡與並置

當你能夠使用前面討論過的簡單形體畫出象徵物，就會發現你已經學會視覺語言中最重要的「語彙」了。畫一個正方體，就成了盒子；畫一個圓柱體，就成了柱子；畫一個球體，就成了網球。有了這些簡單造型，就能畫出數以千計的東西。結合這些形體，更能創造無窮無盡的各種物體。

一如語言，必須透過脈絡和並置才能辨認這些象徵物。在正方體旁邊畫一枝湯匙，正方體立刻搖身變成方糖；在房屋上面畫一個正方體，正方體就成了煙囪。圓柱體加上一縷輕煙，就變成香菸；圓柱體放在頭的下方，就成了脖子。至於球體，加上梗和葉子，就變成蘋果。若把球體放在阿芙蘿蒂忒（Aphrodite）手中，就變成引發爭執的蘋果——赫絲柏德里絲（Hesperides）的金蘋果。

學習以多重形狀箱體思考

學習素描時，最重要的就是養成習慣，將所見一切事物拆解成最單純的幾何形體。持續這麼做，可令你專注感受造型的整體，忽

略初學者花最多心思的小細節。最重要的是，增進整體思考的能力，務必讓這點成為本能式的習慣，這也是學生必須養成的重要習慣。

　　你會發現以多重形狀箱體的方式思考非常有用，也就是方塊狀、圓柱狀以及球狀。描繪一件物體時，你可以想像這個物體裝在箱子裡，如此一來，就能感受此物最單純的幾何本質。例如書本、椅子、房間和房子都適合方塊狀的盒子。畫些圓柱狀盒子，就能放進燈罩、樹幹以及一旁的瓦斯桶。你必須畫一個非常大的球狀盒子才能裝進月球，不過小巧的球狀盒子裝進眼球綽綽有餘。

　　或許越天馬行空的點子越好。很快你就會領悟到，這個宇宙中的基礎形狀並不多，而且形形色色的物體之間都有幾何關係。例如海洋只不過是一個球體的表層，而球體也可以是大頭針的頂端。

　　接著，想像自己身在這些箱子中，觀察周遭的平面和曲面。這項練習能讓你熟悉箱子內部的面、這些面如何相連，以及凹面的走向。在正方體的盒子中，有如身處一室；在圓柱狀的箱子內，就像在捲曲的髮束裡；而半球形頂部的圓柱狀箱子，就宛如身處在羅馬的萬神殿（Pantheon）裡。

　　之後我們就能在各種大小的箱子中想像出光線和陰影：在箱子的外部、內部，以及箱子的某些部分。以此方式，就能開始理解藝術家描繪各色題材的方式，像是渾圓的丘陵、碎浪的內側，以及最重要的——人體。

圖例
ILLUSTRATIONS

學習素描 LEARNING TO DRAW

約翰·亨利·菲斯利
（John Henry Fuseli, 1741-1825）
《忒提絲哀悼死去的阿基里斯》
（THE DEAD ACHILLES MOURNED
BY THETIS）
黑色粉筆、水彩
40 × 50.5 公分
芝加哥藝術學院藏
（Art Institute of Chicago）

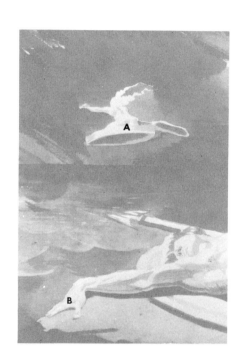

　　此處，菲斯利將形體（A）視為圓柱體。他熟知如何描繪圓柱體，以及陰影在形體上的變化，因此他將圓柱體擺成得以展現其真正形狀的角度，決定圓柱體的位置，以及朝哪個方向；然後加上光線，使形體看起來更像圓柱體。

　　不過現在我們要來看更細微的部分──阿基里斯的手。菲斯利決定以蛋形呈現食指的外展肌（B）。這個蛋形和身體其他部位皆使用相同的光線，藉此填滿手部略顯單調的空間。

　　注意菲斯利也決定每一塊岩石各自的形狀。他將岩石拆解成許多面，照射這些面的光線和忒提絲身上的光線是相同的。

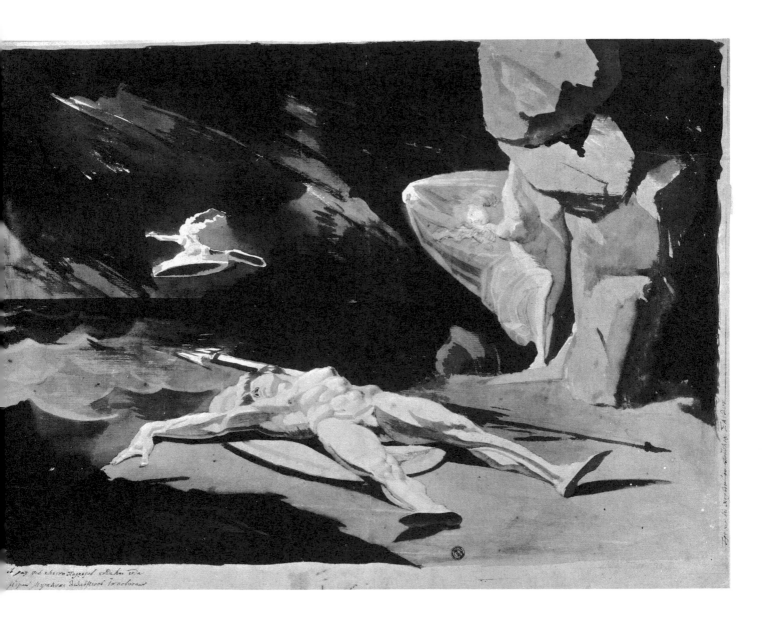

阿尼巴雷・卡拉齊
（Annibale Carracci, 1560-1609）
《裸體女人的站姿畫像》
（STANDING FIGURE OF A NUDE
 WOMAN）
紅色粉筆
37.5 × 22.8 公分
承女王陛下旨意複製
皇家圖書館，溫莎
（Royal Library, Windsor）

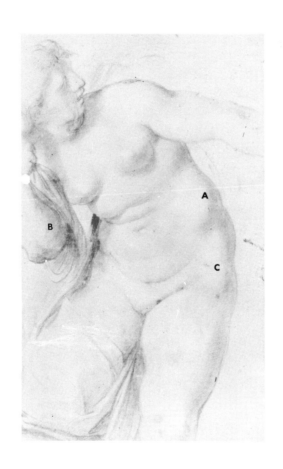

　　這件素描大部分以簡單的三維形體符號組成。乳房是純然的球形；腹外斜肌（A）是單純的蛋形；大腿是蛋形；手臂左側的屈肌群（B）也是蛋形。觀察闊筋膜張肌（C），卡拉齊將之視雙蛋形。模特兒稍微前傾時，藝術家常會以這種方式思考人體。

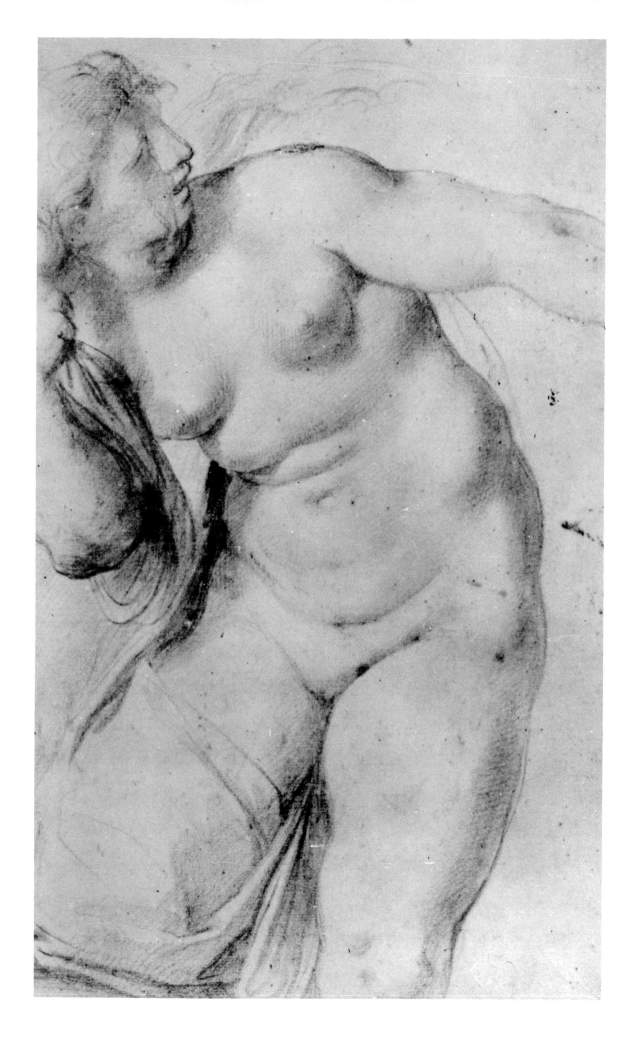

盧卡・坎比亞索
（Luca Cambiaso, 1527-1585）
《人像群》
（GROUP OF FIGURES）
沾水筆、煙褐墨水（bistre）
34 × 24 公分
烏菲茲美術館（Uffizi），佛羅倫斯

　　從這件素描中，坎比亞索示範了藝術家如何以簡單塊狀思考人體。他使用方塊讓前方和側面的平面，以及上下的平面更清楚，並從左方與上方投射光線。如此一來，他就能輕鬆地在側面和下方的平面加上陰影。如果他畫極寫實的人體，並使用相同的光線和陰影，人體也會看起來栩栩如生。

　　即使這些人體以塊狀表現，坎比亞索的人體解剖功力仍表露無遺。線條（A）界定出薦骨上方。

　　這件作品中還有另一點也描繪得很好。藝術家很注意每一個方塊形體，方向各有變化。換句話說，每個相鄰的形體方向都不一樣。

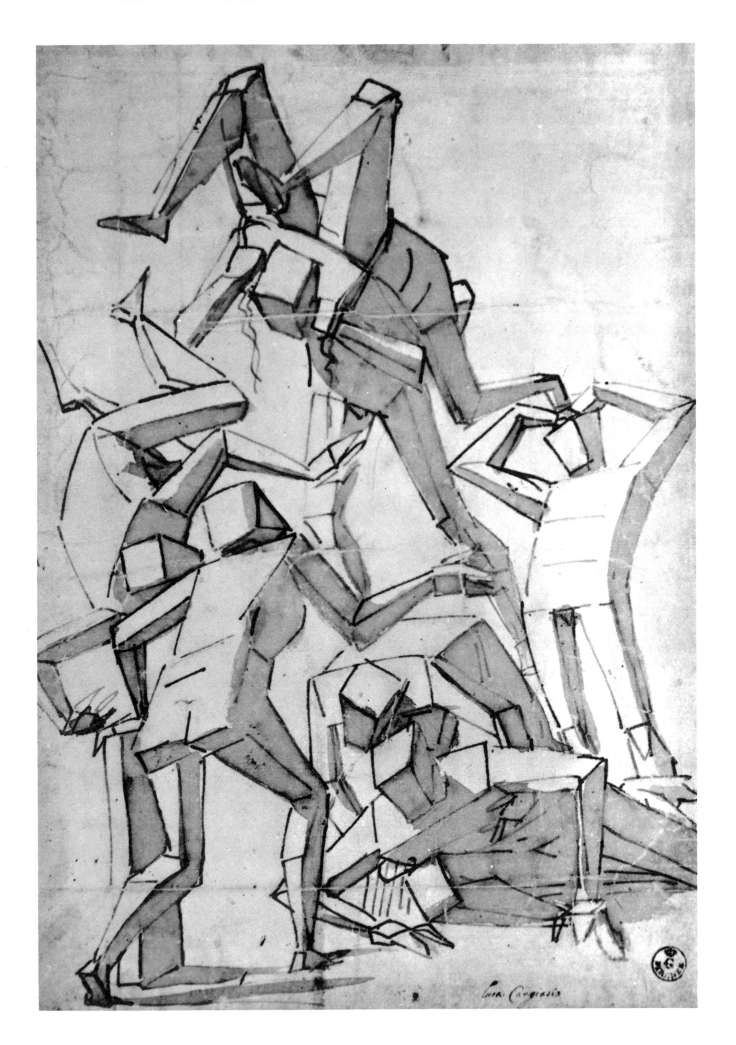

Luca Cangiasis

盧卡・坎比亞索
《基督率領騎兵團》
（CHRIST LEADING THE CALVARY）
沾水筆、煙褐墨水
20 × 28 公分
烏菲茲美術館，佛羅倫斯

　　坎比亞索在這幅素描中畫得稍微細緻一些。光源來自右方，畫中各個元素以類似的方塊手法處理。不過注意樹木（A），使用的是圓柱體。你會發現本書中許多手臂和腿都是以類似的手法處理。坎比亞索甚至在樹周圍畫上線條，和達文西在手臂周圍（見 29 頁）的手法一樣，都是出於相同原因：強調形體和方向。膕旁肌群內側（B）和膕旁肌群外側（C）準確無誤的示意線條則表現出精確的人體解剖。

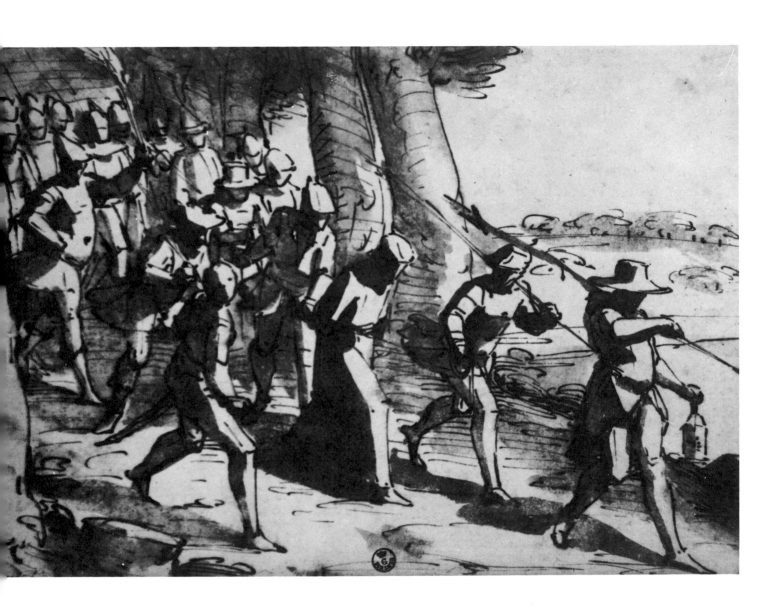

23

尼可拉‧普桑
（Nicolas Poussin, 1594-1665）
《聖家庭》
（HOLY SAINT FAMILY）
沾水筆、煙褐淡墨水
18.4 × 25.3 公分
摩根圖書館，紐約
（Pierpont Morgan Library）

這幅速寫出自普桑之手，其中簡明暢快的根本特質與坎比亞索的素描相去不遠。房屋（A）是方塊；牆面（B）是方塊；柱子（C）是圓柱體；碗（D）是球形盒子的內部。注意這些面在 E 和 F 交會的方式，與 G 和 H 連接的方式完全一樣。也許藝術家在作畫當下忘了自己正在描繪的是石頭和血肉之軀；在他腦海中，兩者都只是純然的形體。

注意 J 處球形的花瓶瓶身，和球體非常相似。同時注意 K 處葉片上的兩個面如何連接。

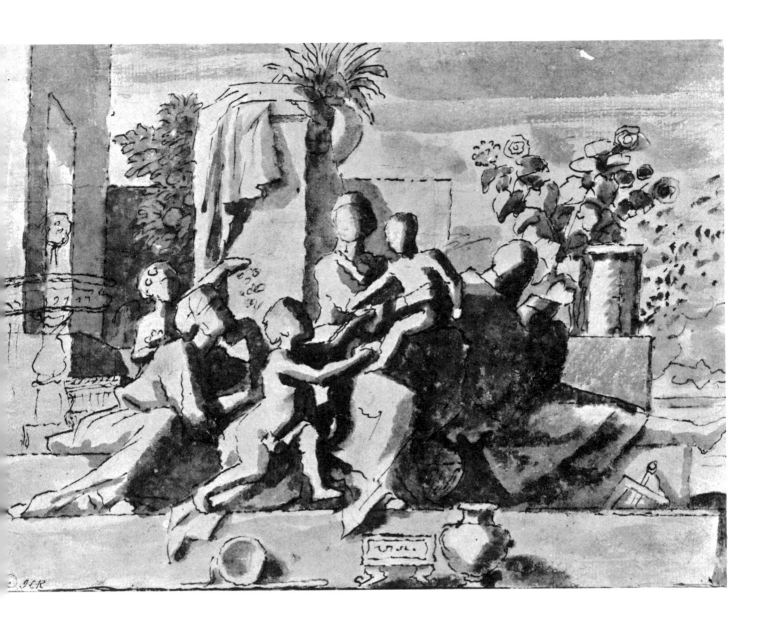

歐諾黑・多米耶
（Honoré Daumier, 1808-1879）
《唐・吉軻德和桑丘・潘薩》
（DON QUIXOTE AND SANCHO PANZA）
炭筆淡彩、黑墨水
18.7 × 30.8 公分
大都會美術館，紐約
（Metropolitan Museum of Art）

　　試著使用坎比亞索的單純方塊狀手法，重新畫一次這幅多米耶的素描。從右方打光，你就可以理解多米耶為什麼如此安排陰影的位置。

　　附帶一提，這幅畫作展現出多米耶對馬的骨架瞭若指掌。（如果你有住在鄉間的朋友，也許他能寄一些馬的骨頭給你，這樣你就可以學著描繪馬匹了。）比較馬匹和騎士，思考人和動物之間的基本相似處。唐・吉軻德的膝蓋在 A 處，他的馬匹膝蓋在 B 處。唐・吉軻德的腳踝在 C 處，馬匹的腳踝則在 D 處，D 處以下的馬腿其實都是足部。

　　注意馬匹脖子背面（E）的 S 曲線。這是動物頸椎或頸部的基本動作，但人類則不然。

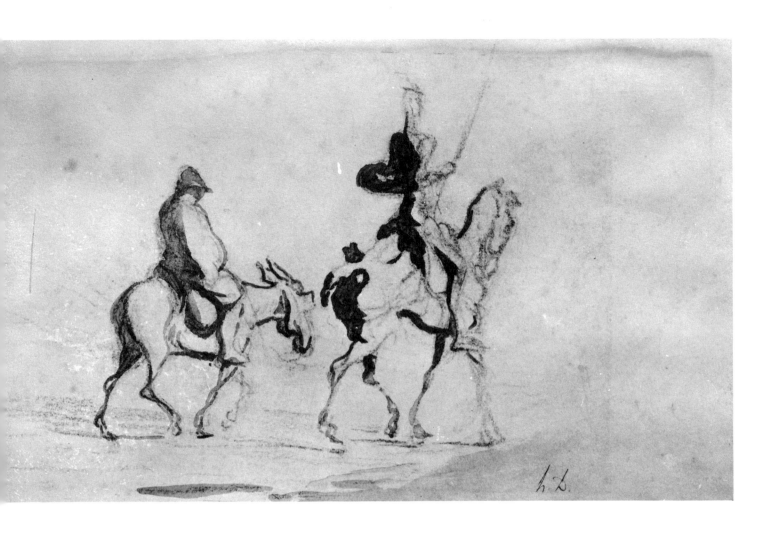

李奧納多‧達文西
（Leonardo da Vinci, 1452-1519）
《聖母與聖子與其他習作》
（MADONNA AND CHILD AND
OTHER STUDIES）
沾水筆、墨水
40.5 × 29 公分
承女王陛下旨意複製
皇家圖書館，溫莎

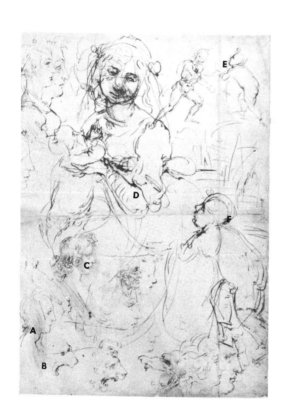

　　所有的藝術家都會告訴你學畫畫的方法，就是隨身帶一本素描本，然後儘管畫就對了。本幅素描就是達文西素描本的其中一頁。

　　A 和 B 處的線條精彩絕倫：達文西嘗試以線條表現陰影。這些線條和圖畫毫無關係，每一條線都是從明到暗，再到明處。

　　這種線條畫起來極為困難。整體看來，線條創造出曲面的效果。達文西利用這些線條，表現上方小頭像（C）下頜骨肌肉的柔和曲線。注意手臂（D）的弧線，這些線條賦予手臂確實的方向感。

　　觀察達文西如何表現 E 和 F 處頭部的基礎形體。

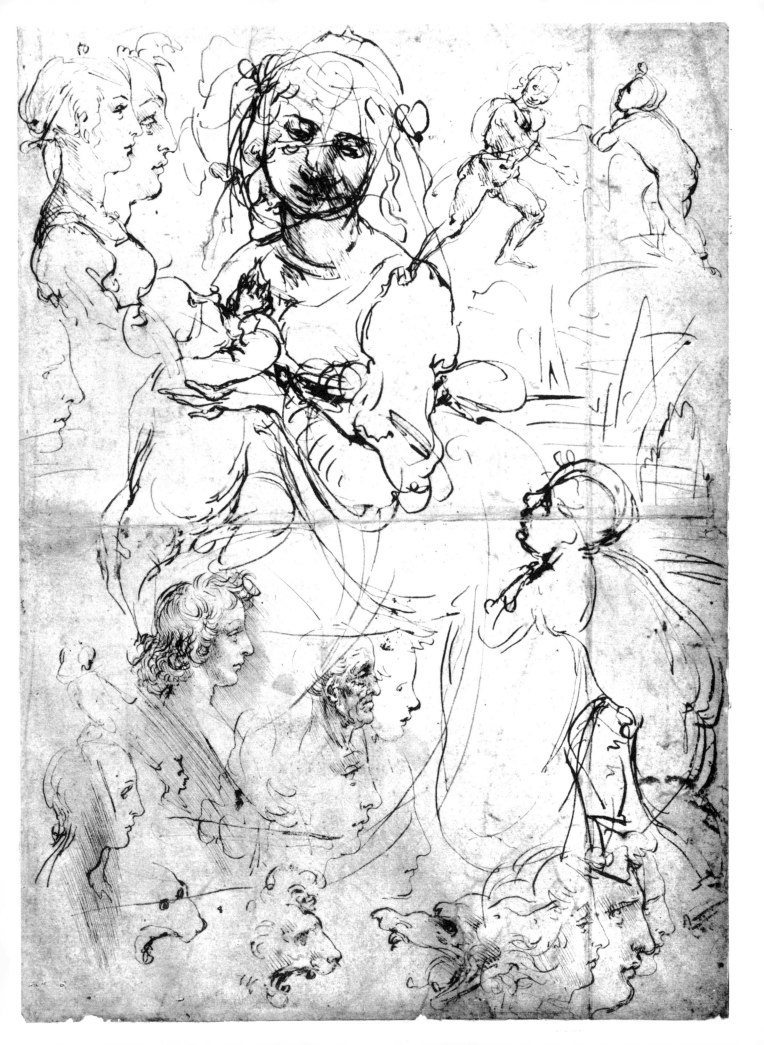

2

線條
LINE

　　只要簡單畫一個正方體，就能理解創造真實事物的錯覺時，線條擁有的重要意義。外圍的線條象徵正方體的邊緣，而內部的線條象徵正方體中面與面的交會處，這些再明顯不過。如果想要在正方體上方表現彩色墨水畫的一個點，你會發現自己在該點周圍畫出邊緣，以表示其存在。換句話說，線條既可以用於象徵物體的外部邊緣、面與面的交會處，以及兩個不同顏色的連接處。此外，線條當然也可以用來表現線條！

外部邊緣

　　讓我們一步一步來。如果要用線條畫一個毫無內部細節的物體，你可以說線條象徵背景的盡頭、物體的開端之處。如果畫一個靠著牆的頭部側面，線條區分了頭部和牆，並且無意間創造出頭在牆前面的錯覺——即使紙張是徹底的平面！我認為這點大家都很明白了，所以讓我們繼續探討更細節的部分：利用線條表示面與面的交會處。

面與面的交會

描繪正方體時，你會自動在正方體各面交接處畫一條線，這點展現了線條表現面與面的交會處的效果絕佳。接著，你就能理解為什麼藝術家畫建築物的時候，會在牆面交會處畫一條線；也會在桌面上方和側面接攘處畫一條線，或者以線條表示外部平面的交會處。

現在，如果你能想像自己身在一個正方體之中，便能理解藝術家為什麼要在天花板和牆面交會處、地面和牆面交會處，甚至牆與牆的交會處畫線。這些就是內部平面的交會處。

若畫一個頂部扁平的圓柱體，就會發現自己畫了一條曲面和平面相接處的線。未來你也會意識到自己正在描繪曲面和曲面相接的線條，例如乳房和肋廓相連處，或是臀部和大腿後側連接處。

色彩與色彩的交會

一個顏色若突然與另一個顏色交會，畫一條線可象徵交界處。如果你想以線條繪製旗幟，可沿著藍色區塊周圍畫線；各個紅色區塊周圍畫線；各個白色區塊周圍畫線。繪製眼球時，可以畫一個圓圈，表示虹膜與眼白交界處，裡面再加上一個較小的圓圈，表示瞳孔和虹膜的交界。

明暗與明暗的交會

務必記得，藝術家思考陰影和影子的方式，與處理色彩的手法並無二致，因此當陰暗區塊與明亮區塊突兀的相接時，經常會用線條表示此交會處。如果在窗戶旁放一個白色的方塊（或正方體），就能看見方塊每一面的明度或暗度都不盡相同——也就是不同的明暗。描繪方塊時，就會使用線條表示這些明亮和陰暗平面的交會。

線條闡明形狀

線條進一步的作用，就是更充分地展現形體上的形狀。舉例來說，若布料是有條紋花樣的，精心排列的條紋更能表現布的形體。

老師總會建議學生在椅子上放一塊布，並描繪之。這是非常好的練習。條紋越多越好，蘇格蘭格紋布就非常理想。

描繪冰塊並在上面畫線條也是極佳的練習，由於冰塊是透明的，必須連冰塊背面的線條也畫出來。畫一個透明的圓柱體，然後沿著表面從前方到後方畫一個螺旋；畫一個透明的地球，然後在表面拉出經度線和緯度線。

透過此步驟，不僅能充分展現物體的形狀，這些練習更能增進你對形體的感受力。最後畫紙表面彷彿變得透明，你筆下畫出的線條似遠若近。

輪廓線

人物素描中，為了讓形體的形狀更清晰，藝術家不斷找尋皮膚上變動的線條。可惜人類不像斑馬有條紋，否則闡明人物裸體的形狀就容易多了。不過由於人體沒有條紋，藝術家在追求創造出形體的錯覺時，是永遠不停地尋覓，甚至是發明線條。藝術家發明各式各樣根本看不見的線條，而要做到這點，我敢打包票，必須徹底且全面地了解素描的元素。例如造詣極高的藝術家，光靠想像就能為脖子周圍畫上一條緞帶；在光滑的額頭上畫出皺紋；創造面與面的交會，並畫出交會處的線條。若藝術家以線條繪製陰影，他必定深知這些線條的方向可以用來強調形體上的形狀與方向。研究藝用解剖學非常有用，它可以幫助你決定哪些線條能夠強調人體，哪些線條是次要，甚至可以捨棄不畫。例如功能相似的肌肉常在同一個肌群中，因此線條是用來區分肌群，而非獨立的肌肉。

如我不斷建議的，在簡單的幾何形體表面加上線條極具助益。不過在裸體上加上線條則困難許多，但這能大大幫助你瞭解人體的形狀，而這些線條稱為輪廓線。有一個方法能幫助你思考輪廓線：想像一隻腳上沾了墨水的小蟲，沿著裸體到處爬而留下軌跡。據說只要能完美地畫出身體任何部分的任何方向的輪廓線，就代表你真正學會如何畫圖了。只要充分理解輪廓線，許多素描中的疑難雜症都能迎刃而解，例如頭部呈四十五度側臉時眼睛的正確位置，或是將正側面絲毫不差地畫成四十五度側臉的樣子。

線條表示明暗變化

線條可以進一步暗示物體上的光影深淺之變化。在物體上畫一條輕重有致的線：線條下筆重的地方即表示物體該處陰影深濃；線條輕淡則表示該處陰影較淺；若線條極淡或沒有線條，即表示該處為亮點。

線條的多種功能

關於線條，我們當然還可以繼續說更多，尤其是關於平面、光影、方向。不過目前足以讓你了解到線條的多種功能和用途，有些時候單純的線條或許不只表示一個，而是包含我前面所提過的多種條件。

描繪頭部時，稍微思考上唇唇峰處的線條。這條線不僅代表面與面的變化 —— 也就是嘴唇與上方皮膚交會處，也呈現了紅色嘴唇與皮膚連接處的顏色變化；形體上形狀的線條動態；唇部朝下的面與上方的面交接處劇烈地由暗到亮，最後還有頭部整體的明暗變化。

圖例
ILLUSTRATIONS

雅各波‧彭托莫
（Jacopo da Pontormo, 1494-1556）
《坐著的裸身男孩》
（NUDE BOY SEATED）
紅粉筆
41 × 26.5 公分
烏菲茲美術館，佛羅倫斯

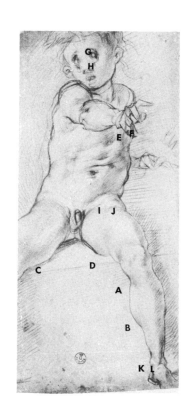

　　A–B 的線條很明顯是小腿的外緣線條，這條線可賦予錯覺，令人以為模特兒的腿在其坐著的大方塊前方。大方塊上的 C–D 線條表示頂面與向下的面交會處，這條線用意接近模特兒小指上粗短的 E–F 線條，就是第一指節和第二指節的表面連接處。鼻子上極淺的 G–H 線條用意也相似，表示鼻子正面與側面連接。

　　這些線條全都表示外部面的連接處。觀察正方體盒子的外部，就會看見外部面的交會處。從另一個角度來說，要是觀察盒子裡面，就會看見內部面的交會處。

　　讓我們一起看看這幾條內部的線：I–J 的線條象徵軀幹正面和腿部上面的連接處；K–L 曲線雖短小，下筆力道卻重，表示腿部正面與足部上方的連結處；另一隻腳的線條也有類似作用。在這幅素描中，你還找到多少條內部面的交會線呢？

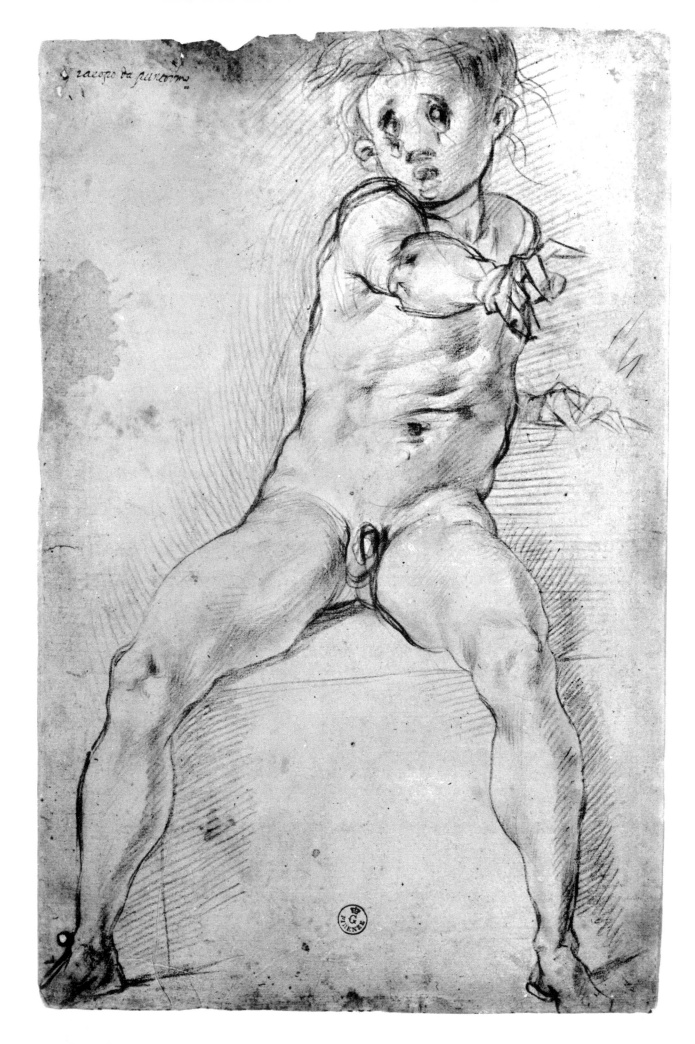

李奧納多・達文西的學生
《頭像》
（HEAD）
銀筆（silverpoint）、白色
提亮
22.4 × 15.8 公分
承女王陛下旨意複製
皇家圖書館，溫莎

　　畫在眼球上的圓圈線條，想當然是黑色的瞳孔與虹膜連接處，以及虹膜的顏色和眼白的白色相接處。A–B 線條與一旁的線條的作用是闡明頭部的形狀。C–D 線條則表現眼球的形狀。

　　這張圖畫中並沒有畫出眼睫毛。眼睫毛向來令畫家和雕刻家頭痛，因為睫毛的體積微小。此處藝術家完全忽略睫毛，僅在眼球加上投影，表現睫毛的存在。

　　在任何臨摹或複製畫中要研究最細緻微妙的明暗變化幾乎是不可能的事；學生一定要把握機會好好研究原作。

拉斐爾‧桑齊歐
（Raphael Sanzio, 1483-1520）
《馬上的男人與兩個裸體士兵之戰》
（FIGHT BETWEEN MAN ON A HORSE
AND TWO NUDE SOLDIERS）
25.8 × 20.9 公分
學院美術館（Academy），威尼斯

　　別以為拉斐爾先讓模特兒擺好姿勢，然後才依樣畫下。絕大多數的人理所當然地相信本書中的人像，都只是按照模特兒的樣子畫出的。不過我向你保證，這些畫作大部分都是藝術家在腦海中創造的。你以為菲斯利說服那個女孩坐在飛碟上（前幾頁內容）？或者拉斐爾說服這幅素描中的馬用後腿站著，並在素描全程保持這個姿勢？只要拉斐爾想畫，任何姿態的馬匹或人體他都能畫出來。

　　注意 A-B 處的短線表示脛前肌的肌腱，透露許拉斐爾精通藝用解剖學。或許你從未聽過脛前肌，不過足部屈曲時，其肌腱產生的形體比你的鼻子還大呢！C-D 和 E-F 處的線條表示藝術家意識到橈側伸腕短肌的功能、起點、止點和走向。他也理解尺骨（G）的正確形狀與末端位置，並由於連接到小指掌骨近端的起點，尺側伸腕肌小肌腱到尺骨莖突展現出的張力。

　　拉斐爾和本書中所有其他藝術家都能憑想像力就建構出人體，因為他們全都是精通藝用解剖學的大師。

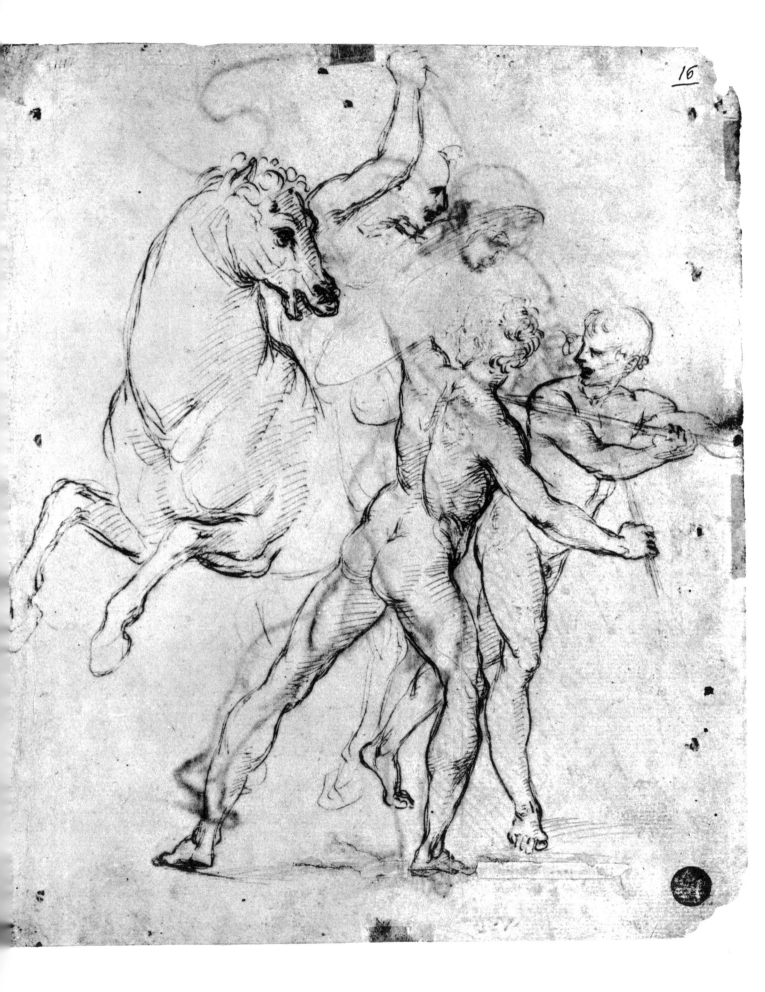

阿爾布雷希特・杜勒
（Albrecht Dürer, 1471-1528）
《男人頭部》
（HEAD OF A MAN）
沾水筆
20.8 × 14.8 公分
大英博物館（British Museum），倫敦

　　標示虹膜的顏色與眼球的白色連接處的線條精湛無比：這條線並不是真正的圓圈，顯示杜勒很明白畫在靠近球體側面的圓圈看起來是什麼樣子。

　　A 處的線條表現鼻子的側面，表示杜勒在此面上感受到的明暗變化。這些線也是輪廓線，表示鼻子側面的形狀：線條始於鼻子正面邊緣，止於臉頰面起始處。B 處線條象徵鼻子下方常被忽略的小面。

　　從 C 到 D 處的線條構成領口的造型，而且下筆輕重有致，表現出領口的明暗變化。嚴格來說，這些線條在亮處幾乎看不見了。線條上方通常輕淺，下方深濃，表示陰影位於領口底部的下面。

　　耳朵畫得非常好。找一本醫療解剖學書，好好研究耳輪和對耳輪、耳屏和對耳屏；未來的日子一定能畫好耳朵。

　　學生們常常會在鼻子側面加上陰影，但卻忘記在頭部側面畫陰影。杜勒當然不會忽略頭部：E 處就是陰影。如此你就能了解陰影重要性的優先順序：頭部整體的陰影比鼻子的陰影重要，手部整體的陰影比手指的陰影重要。同理，肋廓整體也比乳房更重要。

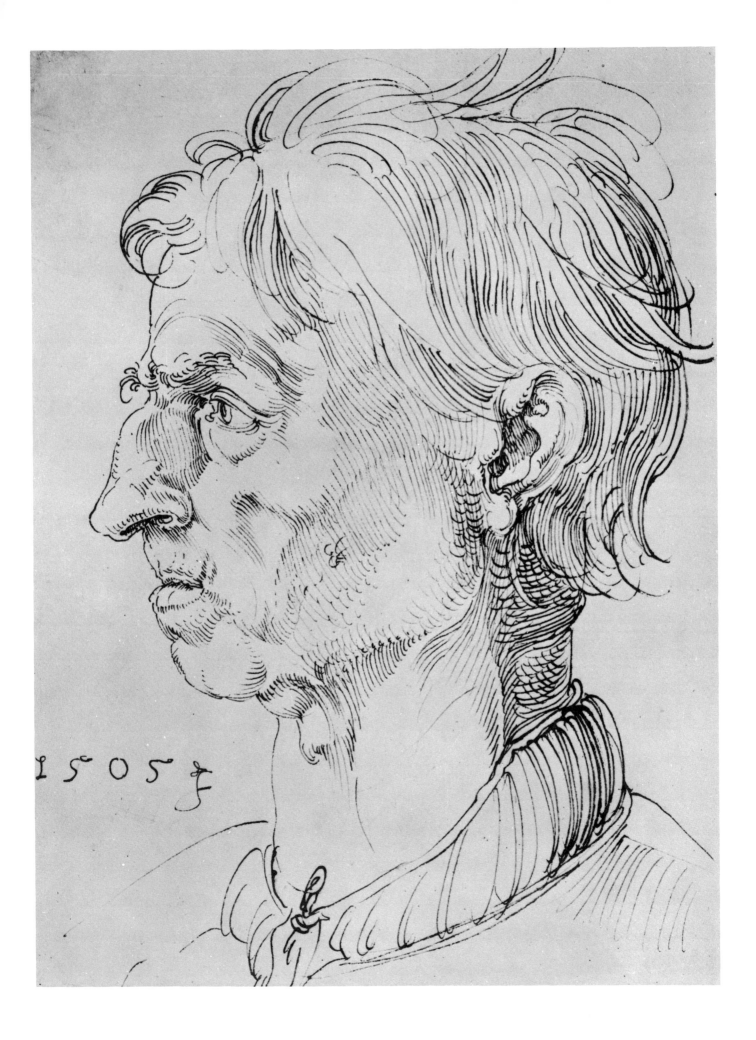

林布蘭‧凡萊茵
（Rembrandt van Rijn, 1607-1669）
《緊握雙手的女人》
（WOMAN WITH CLASPED HANDS）
沾水筆、煙褐墨水
16.6 × 13.7 公分
阿爾貝提納美術館（Albertina），維也納

　　我想這幅圖畫是看著模特兒畫的。但是這幅速寫如此精彩的原因，在於林布蘭即使憑靠想像力也能揮灑自如。

　　事實上，他在畫這張圖畫時，幾乎已經看不見線條；林布蘭看見的是相接的面、比鄰的顏色、明暗的交接、明暗的變化、外緣線條、基本的幾何形體與其方向……等。他精通解剖學，也熟知透視法。他非常清楚來自不同方向的光線在各個形體上會產生何種效果。他知道哪些光線能加強形體的錯覺，哪些會造成反效果。簡而言之，在坐下提筆畫這幅速寫之前，早已身懷高超藝術家應該具備的技巧知識。

　　例如線條 A 表示他（當下）將手腕視為圓柱體；這條線賦予手腕的方向感，正是他要的效果。而線條的輕重變化展現了他想像中的圓柱體該有的明暗。當然，除非他想像出一個非常明確的光源以及想像的圓柱體的明確位置，否則無法想像這個只存在於他腦海中的圓柱體的明暗。

　　B－C 線條顯現他（當時）將另一個手腕視為方塊。這條線上方淺側濃重，因為他想像的光線投射在想像的方塊頂面。千萬別以為林布蘭如實描繪袖口。在藝術家的心中，塊體概念可以隨意變化，用以解決繁瑣的細節難題。

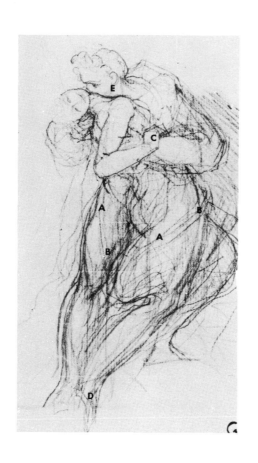

約翰‧亨利‧菲斯利
《擁抱女人的男人》
（MAN EMBRACING A WOMAN）
黑色粉筆
20.6 × 14.7 公分
版畫與素描美術館，巴塞爾
（Kupferstichkabinett, Basel）

　　菲斯利的這幅素描固然奔放、充滿魅力，但是我必須提醒初學者，這幅素描還不及前頁的林布蘭作品的一半好。不過原因並非本書的探討範圍。記住，每一個藝術家都像在走鋼索，隨時會失去平衡，因為太過誇大感性而失足，或是變得俗不可耐。維持平衡對藝術家而言總是難事。

　　不過嚴格來說，菲斯利仍是一位非常好的藝術家，我們能從他身上學到許多（順道一提，他是威廉‧布雷克〔William Blake〕的老師呢！）。例如菲斯利將少女的頭部視為單純的蛋形；而上唇的線條僅單純畫在蛋上。菲斯利畫的大腿也近似蛋形，布幔的線條（A 和 B 處）則賦予大腿造型。他將少女的手部視為方塊，並在方塊兩個面的連接處加上線條 C。線條 D 是足部側面與腳底面交接處。

　　男人頭上的線條 E 是臉頰側面和下顎底面的連接處。比較前頁林布蘭作品中相同部位的線條。顯然林布蘭比菲斯利花更多心力研究人類下頜骨，因此他筆下的線條更具個性。

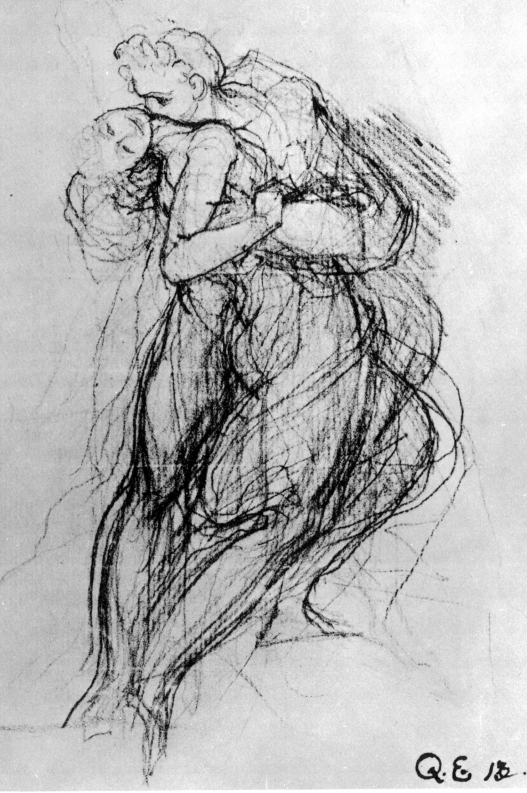

丁托列托（雅各波・羅布斯提）
（Tintoretto〔Jacopo Robusti〕, 1512-1594）
《設計弓箭手》
（DESIGN FOR ARCHER）
炭筆
32.2 × 20.7 公分
烏菲茲美術館，佛羅倫斯

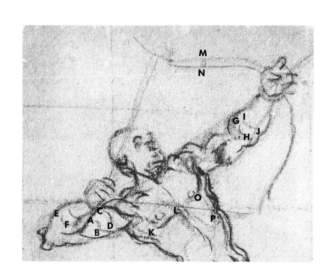

　　這張速寫中，左邊的上臂一開始被視為圓柱體。為圓柱體加上 A−B 和 C−D 處的線條強調形體的方向，尤其前縮透視在此處特別棘手。

　　E−F 和附近的線條賦予前臂方向。繪製 G−H 和 I−J 線條也是出於類似原因。肋廓被假想為圓柱形，K−L 線條畫在胸大肌下方，強調肋廓的方向。M−N 處的短線勾勒出弓的形體和方向。O−P 線條指出身體正面和側面交接處，如此會使側面顯得極窄，不過實際上看起來常常就是這麼窄。

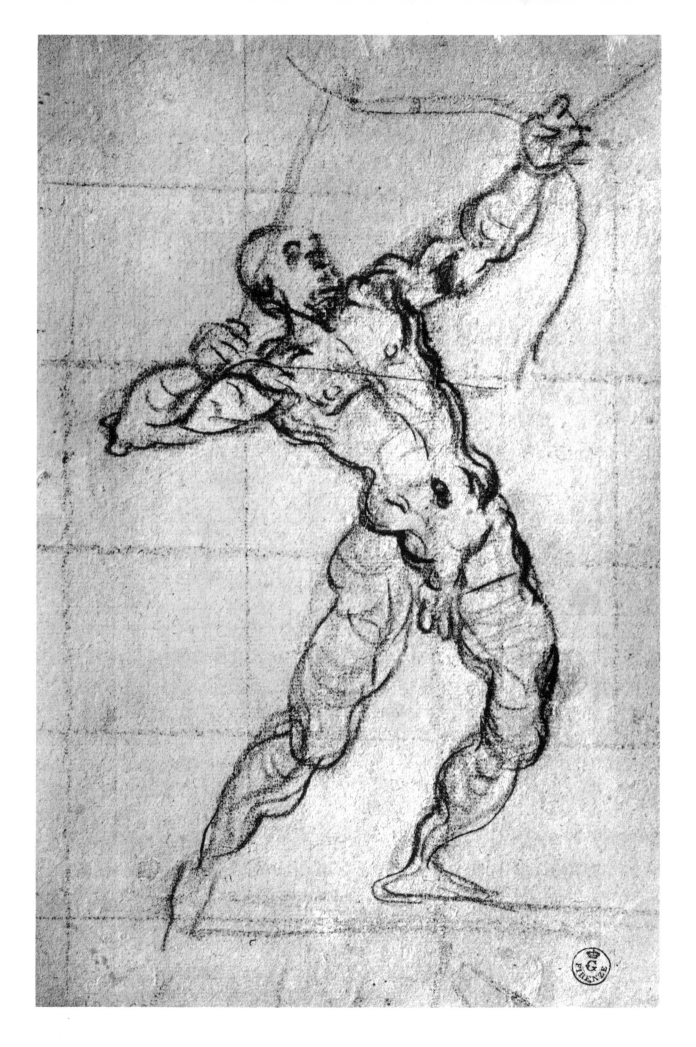

老彼得・布勒哲爾
（Pieter Bruegel, 1525-1569）
《畫家和行家》
（THE PAINTER AND THE
 CONNOISSEUR）
沾水筆、褐色墨水
25.5 × 21.5 公分
阿爾貝提納美術館，維也納

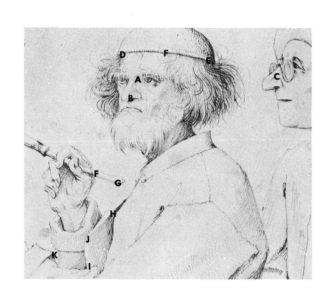

　　畫面中是工作中的藝術家，還有一位非藝術家站在他後方看他作畫。

　　老彼得・布勒哲爾在這幅素描中，數次以點連成線。鼻子上的線條是由點組成（A–B），用於區別鼻子正面和側面。另一個人的鼻子（C）也使用相同手法。藝術家的上唇線以點表示，D–E 處的線條也以同樣手法表現。點也用於勾勒帽子細窄的下緣，到亮處（F）則消失。F–G 線條區分筆桿的上面和側面。

　　腰帶的線條表現出（繪製這幅素描時）藝術家的塊體概念是將人體視為圓柱體。H–I 線條彎向 J 處，後者是胸大肌終止、下方塊體起始處，即使這條線並非緊靠身體！袖口（K）暗示藝術家以塊狀表現布料下方的手腕。

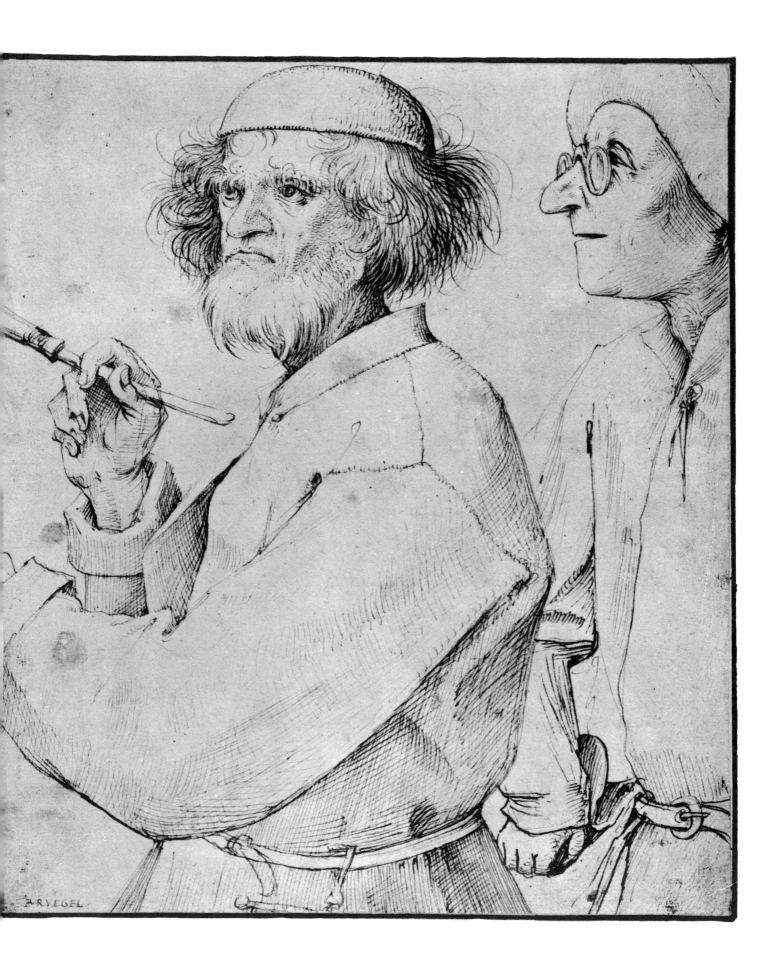

安東尼・華鐸
（Antoine Watteau, 1684-1721）
《坐在地上的女人》
（WOMAM SEATED ON THE GROUND）
紅、黑色粉筆
14.6 × 16.1 公分
大英博物館，倫敦

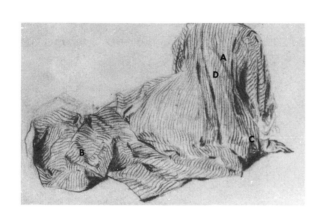

　　這張素描完美演示了布料上的線條動態。華鐸之前一定練習過無數次，才能如此精彩地描繪布料。而且他也對輪廓線的本質了然於心。

　　在布料上勾勒線條，其實就是如何思考形體上的線條。作畫的時候，必須非常注意準確的光線方向；如果利用反光，也要非常清楚其方向。

　　光線照射在 A 形體的下方，因此形體上方的線條顏色較下方深。光線來自形體 B 的左側，所以右側的線條比左側的深。藝術家在形體的上方創造亮點，因此左邊的線條越靠近亮點，顏色也越淡。藝術家在亮點處常會捨去線條，就像華鐸在這幅素描中的手法，C 和 D 處就是如此。

　　只要有光源，自然就有亮點。有時候你必須接受在模特兒身上看到的亮點，不過若你不滿意亮點位置，當然可以另外創造光源和亮點。當然，如果畫面是在你的腦海裡，實際上並沒有模特兒也沒有亮點，你自然必須自己想像亮點。

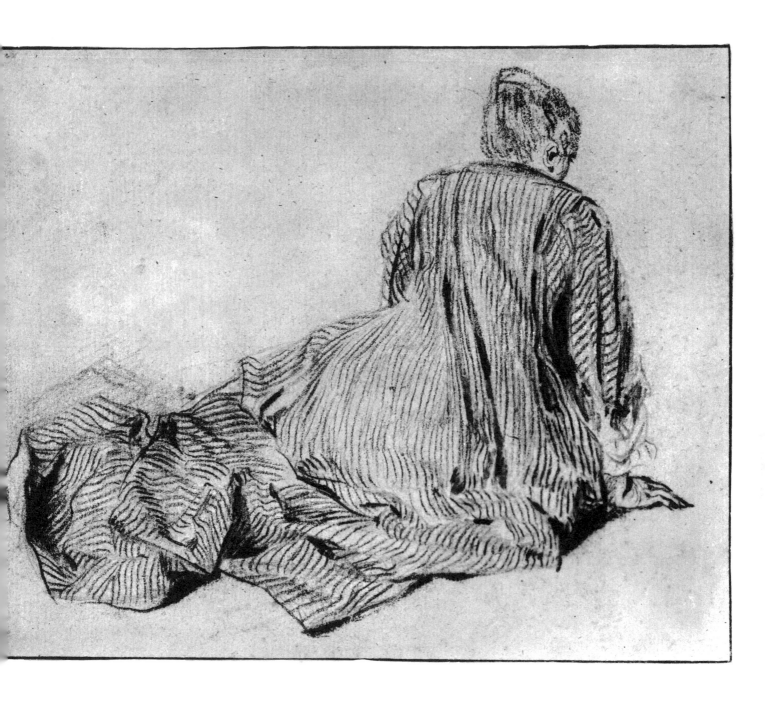

53

3

光與面
LIGHT
AND PLANES

只要用線條，就能在平面上創造出絕佳的三度空間錯覺。然而，透過使用陰影和影子——藝術家口中的明暗調子——更能大幅強化錯覺的效果。一般而言，外行人並不留意陰影和影子；不過我向你保證，美術系學生接受的訓練中，大部分的內容都是精進其在繪畫中對陰影和影子的極高敏銳度。

光線的重要性

當然，如果沒有光線，就不會有陰影或影子，我們什麼都看不見，更別提畫畫了。唯有當光線照射在物體上時，我們才能看見形體浮現。因此藝術家變得對形體上的光線變化極度敏銳。光線照射在白色物體上時，初學者通常只能看出三種明暗，即黑、白、灰。不過造詣極高的藝術家則能看見數以千計的變化。事實上，方寸之中的明暗變化，就能看出初學者和造詣高妙的藝術家之間的巨大差異。

面上的光線

　　陰影和影子明顯是因光線而生，因此，唯有徹底了解光線，才得以理解陰影和影子。先從一張單純的白紙開始研究光線，這個練習非常有用。將紙隨意對折使其產生兩個面，然後對著照進窗戶的光線拿起紙張。此光線不可是明亮的太陽光，因為亮度過高，反而會降低眼睛的敏銳度。房間只有一扇窗戶較佳。

　　注意兩個塊面的相接處，明與暗的極端對比。此塊面最亮的區域──即兩個塊面毗連之處──就是亮點。起初，亮的一面在你眼中或許就只是一片空白，不過再仔細一點觀察，你就會發現從紙張的邊緣到亮點中間，充滿許多細微的明暗變化。觀察暗面，直到你看出兩個面比鄰處就是最暗處，並且越靠近紙張邊緣，暗面也逐漸變得較亮（來自室內反射的光線）。

色彩與明暗

　　現在將對折的白紙，放在有顏色的桌面和邊緣。這麼一來，你就只會看見單純的明暗變化，如果桌子沒有色彩，這些就會是桌子呈現的明暗陰影。若以黑白色調描繪桌子，這些極可能就是你會使用的明暗變化。

　　你開始了解藝術家是如何區別色彩和明暗了嗎？色彩可能是油漆、灰塵、肌膚、曬傷，甚至口紅。假設你的手腕是方塊狀，把對折的紙放在上面，少了皮膚顏色的干擾，你就能看見純粹的明暗調子。你現在可以了解，如果裸體模特兒是白紙做的，觀察純然的明暗就容易多啦！這就是早年的人像素描都會先從白色石膏像教起的原因之一。

　　下次畫裸體人像素描時，如果模特兒不反對，你或許可以試試用白紙裹在他的腿上。（注意，模特兒形形色色，但是不少模特兒很容易感到被冒犯！）

光線與三度空間形體

　　像藝術家一樣思考，區別色彩和明暗確實非常重要。不過一旦

能夠將萬物視為白色思考，你就抓到竅門了。

至於亮點，可以將物體的材質想像成經過拋光、閃閃發亮的鋁製品，有時候這個方法相當有效。然後你便能理解藝術家何以在深藍色的毛呢西裝或修女的黑色長袍加上顯眼的白色亮點。

在窗戶旁擺一張桌子，鋪上白桌布，放上白色正方體、白色圓柱體，以及白色球體。正方體可以是一塊方糖，圓柱體可以是一根香菸，球體可以是一顆網球。照進窗戶的光線必須略高於物體，並且能照到物體的正面和側面。數百年來，藝術家一直使用此傳統打光方式。如果徹底理解這種打光方式在形體上的作用，很快地你就能熟悉藝術家該具備的處理各種光線條件的手法。

或許你從紙張的兩個面學到的，能夠幫助你理解光影在正方體上的變化。取三塊方糖，將它們一個個疊起，這樣就變成一個立起的長方體。現在把香菸立起，放在長方體旁邊。研究兩個物體的明暗調子，看看你是否能感受到兩者之間的關係。你會發現亮點和長方體一樣，沿著側邊從上到下。但是圓柱體的亮點並不像長方體那樣突兀地與暗面相接，而是逐漸轉暗。

如果你沒辦法看出此變化，用白紙做一個較大的圓柱體和長方體。你會發現圓柱體和長方體，離窗戶較遠的那一側也有光線反射其上。仔細觀察長方體和圓柱體側面的光線，你就會注意到從你較遠的部分會有難以察覺的淺灰，然後才慢慢轉到亮點。

雖然這種練習看起來有點枯燥，不過每個藝術家都會告訴你這點極為重要。如果希望畫作栩栩如生，務必花至少一天進行上述的實驗。

灰階到亮面到暗處再到反光

開始練習素描正方體的明暗變化，接著畫圓柱體以及球體。特別注意圓柱體的明暗。自然界中許多物體的明暗變化很接近圓柱體，或是部分圓柱體。你會發現朝向窗戶的邊緣略呈灰色，從暗處到明處，再轉到亮點的變化。然後是從亮點到最暗處、由明轉暗的變化。

這是曲面的明暗變化的最特別之處，在你剛剛折的紙張或長方體上的兩個面上都不會見到。圓柱體遠端的最暗處受到光線反射，

因此產生從暗到亮的變化。注意，無論你如何擺放圓柱體，亮點處一定會沿著圓柱體整個側面。

練習幾百次這類明暗變化的素描，特別是圓柱體，直到明暗變化成為潛意識的一部份。

基礎形體的相互關係

現在拿一顆蛋，擺放方式和圓柱體相同。別忘了，如果將圓柱體的兩端收緊，看起來就會像一顆蛋；蛋上的陰影和圓柱體的陰影很相似。用少許想像力，壓平蛋的兩端，就變成球體了，比如說一顆網球，如此你就會理解，網球的陰影和雞蛋上的陰影其實也很像。當然，如果只收緊圓柱體的一端，就變成圓錐了；圓錐上的陰影自然也與圓柱體很接近。

至於球體，將球體想像成肥皂泡泡或許是不錯的方法，如此一來你就會發現，亮點只不過是光源的鏡像反射罷了。事實上，如果在房間裡吹肥皂泡泡，你會在球形上看見小小的窗戶。當然，網球的質地不同，因此你並不會在其表面看到窗戶。

內部平面與內部曲面的明暗

我們也必須牢記正方體、圓柱體，以及球體內部的明暗變化。如果你無法想像這些明暗變化的樣子，可以疊起兩張對折的紙，使其有如正方體的壁面，如此能幫助你理解盒子內部的明暗；變化紙張擺放的方向。你可以另取一張紙捲起，使其有如圓柱體的內部。至於球體，觀察白色的大碗內部就是最簡單的方法。

學習明暗

我們討論的這些物體，都是自然界的基本形體。每個形體上出現的明暗光影，都與落在其他形體上的光影有直接關係。

前面我已要求你牢記我們不斷探討的形體內部和外部的明暗變化，因為每一位技藝高超的藝術家都熟知這些變化，這一切他牢記

在心，熟悉地有如本能反應。藝術家在作畫時能夠預先考慮到這一切，因此能夠明確如實地呈現明暗變化。

投影

讓我們回到窗邊白桌，桌面上擺著正方體、圓柱體和球體。你會發現每件物體都在桌子表面上投射影子。如果你畫下這張桌子和桌面上的物體，接著用橡皮擦擦去物體，只留下投影，桌面上就會有三個髒兮兮的深色塊，使桌面看起來有凹洞。這就是為何藝術家總是抱怨投影很容易毀掉籠罩在投影中的形體。

技藝純熟的藝術家會徹底改變——甚至完全省略——在自然中或模特兒身上的投影，對一般學生而言，這點簡直是天大的震撼。要美術老師說服初接觸繪畫的學生省略投影，幾乎是不可能的任務。初學者似乎對投影懷有盲目的熱情，而治療此症狀的最佳解藥，就是畫一大堆在素描中保留荒謬投影的練習。

這些畫作還會為初學者帶來另一個意料之外的驚人事實：藝術家並非畫其所見。詹姆士・惠斯勒（James Whistler）的學生曾說：「我想要畫出我眼前所見！」，惠斯勒回答他：「等你看見自己畫了些什麼再說吧！」

第一張圖畫非常簡單：畫一個圓柱體，並精心加上明暗變化；然後再畫另一張圖，一樣是加上明暗的圓柱體，不過在亮點處投射陰影。你會發現第二張圖畫中，圓柱體一部分的渾圓錯覺被破壞了。想想看，這類情況其實經常發生，像是一隻手臂的投影落在另一隻手臂的亮點或身體的亮點上。

現在讓我們來思考鼻子下方的投影。影子固然在那裡，但是如果畫下眼前所見，可能會讓你筆下的模特兒（無論男女）看起來像長了小鬍子。下次看見技巧高超的藝術家繪製肖像時，留意他是如何取捨鼻子下方的陰影。

當然頭部也會在頸部形成投影。這不只會破壞頸部的亮點和柱狀形體，投影還會使模特兒顯得有一把大鬍子。

我曾經教過一個學生，他非常仔細地臨摹，連在天窗上睡覺的貓在模特兒胸部形成的投影都忠實畫出來。

我們還可以拿身體其他部分——舉例，分析投影，不過我想你應該已經懂我的意思了。

創造自己的光源

沒有光線，就沒有可見的形體。光線照射在形體上時，就會形成明暗，形體也隨之浮現。不過當然，某些光線條件下更能清楚展現物體的形體。訓練有素的藝術家能夠憑空創造出這些根本不存在的最佳光線條件。技藝純熟的藝術家能夠創造一個或多個光源，還能隨心所欲地無視實際存在的光源。事實上，藝術家不僅能夠創造新的光源，還能決定光源的位置、色彩、尺寸和強度；因此他也能創造自己的亮點、暗處以及灰階。

稍微思考一下風景畫家會遇到的光源困境，你就能了解「虛構」光源的重要性了。畫家早上開始畫一棵樹，如果太陽在他的右手邊，陰影和樹的投影就會在他的左手邊。然而午餐時間後，當畫家要繼續完成畫作時，他會發現陰影和投影已經跑到樹的另外一邊了。不難了解這多麼惱人，除非藝術家如上帝般全能，然而藝術家確實無所不能，他可以命令太陽靜止不動！藝術家清楚知道自己無法描繪動態物體，而是要捕捉動作的狀態之一；藝術家也知道除非自己想像一個固定的光源，否則無法在不斷改變的光源下描繪一件物體。

光線如何毀掉形體

不過關於藝術家為何必須擁有自己創造光源的能力，還有另一個更重要的原因：通常——其實幾乎毫無例外——照在形體上的光線，無法展現形體真正的形狀。我保證你可以調整你的光源，讓圓柱體看起來像牢房的窗戶，球體則像白色的撲克籌碼代幣。要是這個圓柱體是你的模特兒的頸部，球體是她的胸部，應該不難想像情況立刻變得棘手許多。雖然聽起來很誇張，不過大部分的初學者都會把模特兒蛋形的大腿畫得像雲霄飛車，或是一大塊被老鼠啃得亂七八糟的乳酪。

想要知道光線如何展現或摧毀形體真正的形狀，最好的方法就

是做幾個實驗。我們已經試過以傳統打光法為圓柱體添加陰影。現在我們要用三個亮度相當的光源照射圓柱體。圓柱體側面會有三個亮點，亮點之間會有三道暗處，這樣就是牢房的窗戶啦。

或是把網球放在樹叢裡，讓明亮的陽光和樹葉的投影灑落在球體上。如實畫下，然後拿給路人看，也許他對藝術一無所知，不過觀看者會以人類文明中通用的符碼，本能地理解形體的造型。他會說你的畫看起來像是一枚髒兮兮的籌碼代幣，或是一個絞肉派。

交錯光源

光線破壞形狀錯覺的方式百百種。前面提過變動的光源、投影，還有光源過多的危險，現在讓我們來聊聊所謂的「交錯光源」。通常在畫人體模特兒時，你會發現光線一下子從右邊來，一下子從左邊來，然後又從右邊來，以此類推。在正方體上放圓柱體，圓柱體上放球體，然後調整光源，使其左右交錯出現。就這樣畫一張素描。完成後你會發現一部分形體的錯覺被破壞了。

現在堆疊一個簡易的人形：在桌上直立擺放兩個圓柱體，其上擺放一個正方體，正方體上放一個小圓柱體，最上方再放一個小正方體。現在讓光線左右交錯出現，看看畫面有多麼糟糕：試想，如果裸體人像素描的光線條件如此，簡直是災難一場。

隨著你逐漸習得技巧和理解知識，你會領悟到偶爾可以交錯光源，藉此美化形狀。不過這需要技巧和判斷能力。別一開始就急著嘗試。

破壞亮面和暗面

將正方體放在桌上。朝向光源的一面叫做正面，遠離光源、較暗的一面稱為側面。現在假設你拿一個尺寸小但光線極強的手電筒，照在陰暗的側面。你會感覺形體似乎缺了一個洞。如果手電筒照射在陰暗側面和明亮正面的交界處，正方體看起來就像被老鼠咬掉一角。

同理，如果你在明亮的正面上投射一小塊陰影，就算在畫室的

條件下，這些因遮蔽光線而產生的小塊陰影，都可能有損正面的造型。試想這類狀況會對你畫作中的形狀錯覺帶來何等破壞。

明暗錯置

明暗相反或許是初學者最常犯的錯誤。初學者在畫側面的陰影時，從亮點到暗面再到反光處，一切都很順暢合理；不過當畫到面的下方時，他們的灰階會反過來，從亮畫到暗。有時候甚至會反覆變化兩三次，即使在小的面上也是。形狀的錯覺自然也深受其害。

同樣的狀況也發生在正面。專業藝術家會盡可能維持明暗變化的一致性，而且描繪人像時，從頭到腳都能維持相同變化。

破壞亮點

所有形體都會有亮點。在美術學院裡，要是犯了破壞亮點的錯誤，簡直不可饒恕。如果要描繪亮點處的細節，下筆務必要極輕、極淡，或者直接省略細節。

這是因為明暗對比是創造形狀錯覺時，最重要的手法之一，這種對比通常僅用於塊面交會處。注意別在亮點處畫黑線或色塊。線條或色塊通常用來表現不重要的細節，不過在亮點的高度對比下，這些線條或色塊反而會看起來像是整個畫面中最重要的元素。

承載光線和形狀的線條

線條勾勒出形體的同時，也承載此形體的陰影特質。換句話說，陰影深濃處的線條較深，陰影淺淡處的線條較輕淺，亮點處的線條則極淡或是完全沒有線條。

要能辦到這點必須透過大量練習，還要有細膩的筆法，不過還是老話一句，熟能生巧。畫無數形體，並加上陰影，接著在形體上畫線，形體明亮處的線條要淺，暗處的線條要深。也要練習在人體上畫走向各異的線條，讓每一條線隨著身體的明暗有深淺變化。將布料披掛在光線良好的地方，做相同的練習。反覆練習多次，直到

這些手法轉化為本能般的反應。

前後重疊的形體

若一個形體在另一個形體前方，初學者通常會把後方的形體加深、加黑，試圖讓前方的形體更顯眼。初學者這麼做不僅是因為他們看到後方形體上的投影，更由於他們誤以為塗黑後方形體就能使前方的形體感覺更前面。專業藝術家則深知，讓前方物體往前的方法，就是加強面與面之間的對比。投影確實偶爾會運用在後方物體，但要是運用不當，容易毀了面，破壞形狀的錯覺。

反光

反光是營造三度空間形體錯覺時最有力的手法之一。反光可以單純被視為另一個獨立光源，不若形成亮點的主光源那麼強烈。傳統的反光通常來自模特兒後方某側。但是無論反光高於或低於模特兒，其高度都取決於藝術家。如同我們前面提過，藝術家可以掌控其光源；因此反光來自上方或下方，端看藝術家的意願。

反光也可能以各種方式破壞形體的錯覺。最常見的毛病就是反光過強。若以強烈的反光照射圓柱體，圓柱體邊緣的反光處絕對不可以是純白色，否則會產生混淆感，令人誤以為這部分的圓柱體和亮點是朝同一個方向。

若形體每一側皆有反光，亦會削弱真實形狀的錯覺。只要畫一個圓柱體並在兩側加上反光，就能證明這一點。你會發現形狀的錯覺被破壞了。

光線與方向

還有另一個相關的大原則。若明暗的變化清楚指示出形體朝特定方向，那麼形體另一部分畫得相同的明暗灰階會產生此部分也朝向相同方向的錯覺。

就拿從頭部開始下筆的人體素描當例子吧。一般而言，額頭會

畫的較明亮，頭部側面較暗。如此就已經明確表示亮面朝一個方向，暗面朝另一個方向。觀者的意識領會此點，於是接下來他便會認為身體正面主要為亮面，側面主要為暗面，一如我們繪製的頭部明暗。觀者會預期身體正面區域全都朝向亮面，側面區域朝向暗面。

這也是為何藝術家無法繪其所見的另一個重要原因之一。如果實際上光線並不適切——亦即明暗區別不大，那麼藝術家就必須創造、改變或減弱光源。當然，這也是另一個不應該交錯光線的論點。

藝術家掌控光線

專業藝術家其實非常在意光線的存在，以及其在形體上的效果。他深知光線能夠創造形體或摧毀造型：因此，藝術家必須是光線的創造者與破壞者。他要立刻察覺照射在形體上的光源：其顏色、位置、尺寸與強度。他能夠改變這些光源的位置，調節其顏色、尺寸、強度；減弱光線，或者創造全新的光源。

照射在形體上的光源多寡由他決定，而他深知兩個以上的光源所帶來的危險。他能果斷決定明暗調子的漸層強弱。他也是獵捕投影的高手，百碼之外就能察覺一個投影，一眼就能消滅或馴服投影。

必要的抉擇

現在你了解畫圖的頭號難題，就是要決定你想畫什麼樣的形體，判斷其正確的形狀，然後以最能呈現此形狀的光線條線描繪之。如果你不喜歡現有的光線條件，就必須虛構一個更好的光源。在人體素描中，這代表你必須分析人體，將之解構為欲描繪的形體；你必須選擇這些形體的形狀，然後決定最適合這些形狀的光線條件。

畫人體素描時，不妨取一張紙，在上面剪一個小洞，然後舉至一隻眼睛前，分別查看素描的各個部分。問自己：「這個形體的形狀真的和我心中想像的一樣嗎？」這個過程中，你能摒除身體其他部位，思索隔離出來的部位本身的形狀。

圖例
ILLUSTRATIONS

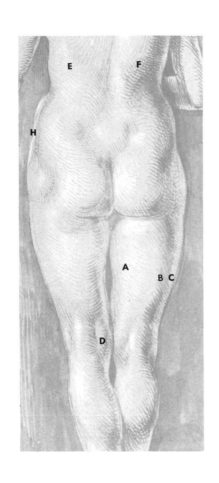

阿爾布雷希特・杜勒
《女性裸體》
（FEMALE NUDE）
銀筆
28.3 × 22.4 公分
版畫與素描美術館，柏林
（Kupferstichkabinett）

　　假設你已經非常熟悉柱子受直接光源與反光形成的明暗變化，那麼分析圖中模特兒腿部的明暗調子對你來說應該不成問題。A 是亮點，B 是暗面，C 則是反光。假想一條線貫穿暗面最暗處，這條線就是面與面連接的邊緣。如果這條假想線的位置恰到好處，就能大大提升形體的錯覺。事實上，杜勒在大腿後方內側（D）淡淡勾勒一小段這條略彎的垂直線條。兩片臀部分別以類似球體的方式加上陰影。背部的 E 和 F 處以柱狀處理。不過 E 處無法轉為反光的調子，因為原本應該有反光的柱狀部分 E，被 F 處擋住了。

　　這件素描使用了投影，不過下筆的是大師，而且大師非常謹慎。例如原本該在小腿上的投影到哪去了呢？臀部下方可能會出現的投影又去哪了？杜勒的確在手臂（H）使用投影，但是影子的走向順著身體輪廓，而且更加強調形體。

　　你當然可以使用投影，前提是有助於表現形體。但是你必須畫上好一陣子，直到你的程度優秀到足以判斷是否該使用投影。

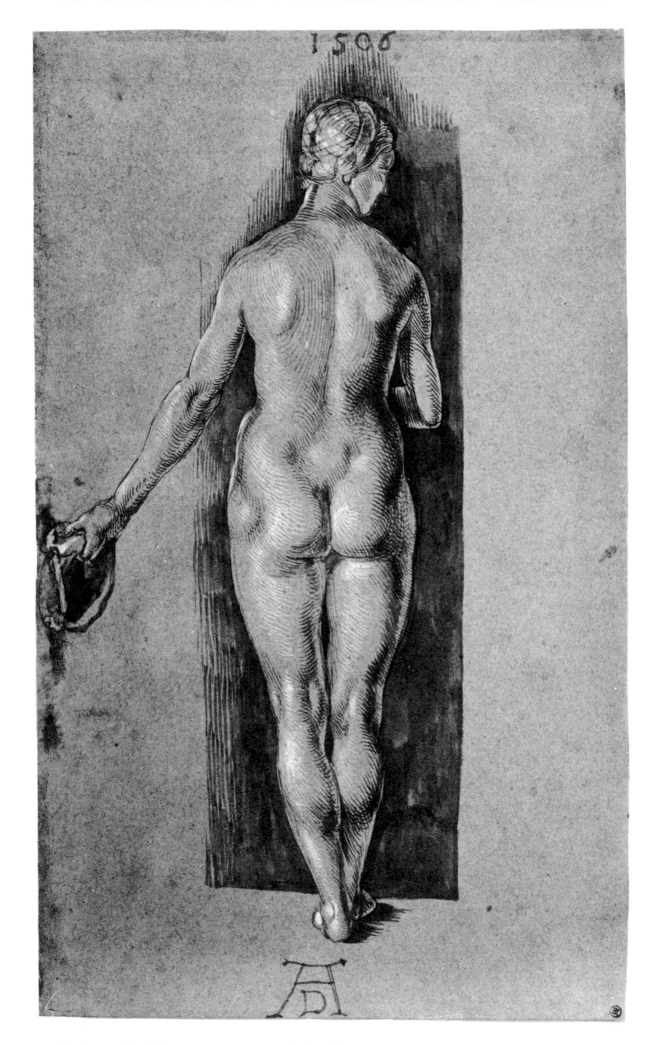

詹提勒・貝里尼
（Gentile Bellini, 1429-1507）
《年輕人肖像》
（PORTRAIT OF A YOUTH）
黑色粉筆
22.7 × 19.5 公分
版畫與素描美術館，柏林

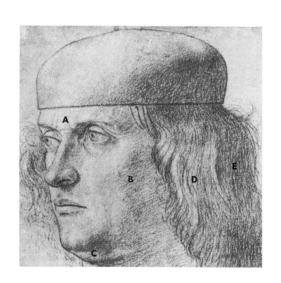

　　頭部被視為方塊，以便加上明暗調子，由正面（Ａ）——即整個臉部正面、側面（Ｂ）和下面（Ｃ）構成。藝術家主宰明暗變化，使明暗有如在盒子上，左邊受直接光源照射，右邊則為較弱的反光。習慣上，若頭部被視為方塊，鼻子也就會被視為方塊。頭髮也被視為方塊，由正面和側面構成，也就是Ｄ和Ｅ。

　　一如這個光線條件下的方塊，側面（Ｂ）的陰影由左往右，從深到淺；而下面（Ｃ）的陰影則由前往後，從深到淺。帽子具柱狀和球體的性質，因此依照其造型加上陰影，光線同樣來自臉部正前方。

　　除非有充分理由，否則藝術家並不喜歡改變每個形體上的光線方向。即使在畫室的條件下，模特兒身上的光線方向仍經常改變；然而藝術家並不會逆來順受地接受這些改變。

　　頸部呈柱狀，領子的線條環繞周圍。頭部落在頸部的投影並不深濃，一如鼻子在上唇上方的皮膚落下的投影。鼻子下方的投影要是又黑又大，絕對會破壞上唇細膩的立體感。

阿爾布雷希特‧杜勒
《黑人頭像》
（HEAD OF A NEGRO）
炭筆
32 × 21.8 公分
阿爾貝提納美術館，維也納

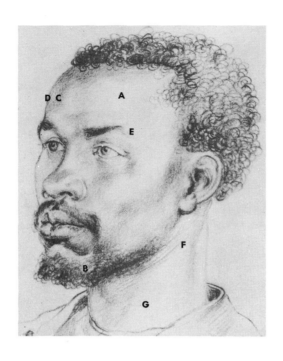

此處，藝術家將頭部視為某種頂端渾圓的柱狀物。畫面中主要的光線來自單側，即右上方，而且朝向模特兒正面（大部分藝術家最喜歡的打光方式）。反光來自左方。亮點範圍頗大，一路從 A 至 B。鼻子也和頭部一樣，被視為柱狀。C 處清楚可見頭部的暗面，D 處則是反光。仔細看，頭部的亮點讓 E 處眉毛的陰影顯得光亮平滑。別忘了，陰影不該破壞亮點。

頸部有如柱子。亮點從 F 延伸到 G。注意領口的線條沿著頸部這個柱子繞一圈，順著柱狀上精確的陰影。線條在亮點處變淺，在暗處變深，受反光影響處則明顯變得極淡。

此處我們可以學到一課，那就是藝術家為了解決眼前的難題，會改變他們對形體（頭部、肋廓、大腿，或任何事物）的塊體概念。這幅杜勒的頭像和前頁的貝里尼頭像看起來大致都朝同一個方向。不過貝里尼頭像的主要光線來自左方，杜勒的則來自右方。貝里尼了解到，對於他的光源，將頭部視為方塊是處理明暗調子的最佳手法。杜勒則知道此處的光源不適用方塊概念，因此他使用類似圓頂狀的圓柱體，以解決這幅素描中的明暗難題。不過若是面對不同的難題，他則可能採用方塊狀手法。

彼得・保羅・魯本斯
（Peter Paul Rubens, 1577-1640）
《伊莎貝拉・布蘭特肖像》
（PORTRAIT ISABELLA BRANT）
黑色、紅色和白色粉筆
38.1 × 29.2 公分
大英博物館，倫敦

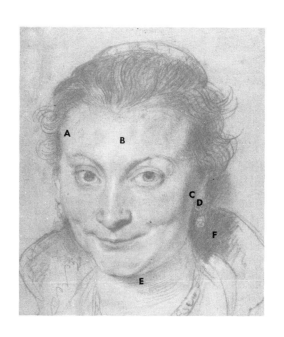

　　此處的頭部被視為正面偏圓的方塊。光線來自正面左上方。鼻子的處理方式和平常的手法相去不遠。（想像頭部的時候，最好將鼻子摒除在外，因為鼻子會妨礙正面。）

　　明暗調子的轉折正常：從 A 到亮點（B），再到暗面（C），最後到反光處（D）。一如往常，鼻子的明暗和方塊上的明暗變化相同。

　　臉部側面呈弧形轉向下面，但下面並非暗面，因為下方有反光。「上面亮、下面暗」的規則是建立在光線由上方而來，例如陽光、天窗、燈。如果藝術家選擇從下方打亮模特兒，規則自然要反過來。

　　描繪從下往上打光的模特兒，對學生而言是極佳的練習。

　　鼻子下方的投影稍微減弱。頭部在頸部（E）的投影則巧妙地以曲線描繪，並藉此強調頸部的圓柱概念。不過領子（F）上則可見頭部的投影，因為深色塊在該處可以襯托頭部。注意耳環珠寶上的明暗變化，和頭部的明暗變化相同。

雅各波・彭托莫
《女人頭像》
（HEAD OF A WOMAN）
紅棕炭精筆
22.8 × 17.2 公分
烏菲茲美術館，佛羅倫斯

　　這個頭部被視為蛋形，直接光源來自左上方，反光來自右下方。此處運用
了許多球狀：眼睛、顴骨（A）、下巴（B），還有乳房（C）。線條從 E 到 F，
勾勒出球形的乳房。注意線條經過 C 處的亮點時淡去。

　　注意眼睛上方的形體（G），藝術家稱之為「香腸」／眉骨下緣，形狀似蛋
形。此處常以強烈受光面處理，如 73 頁所示。

　　仔細觀察右眼下眼瞼處細小的白色面，注意此部分和 H 面形成強烈對比。
接著看看上眼瞼，留意正面和側面的強烈對比。彭托莫希望眼部成為畫面的重
點，他深知強烈的明暗對比一定能吸引觀者的注意力。

弗蘭索瓦·布雪
（François Boucher, 1703-1770）
《帕里斯的評判之習作》
（STUDY FOR THE JUDGEMENT
 OF PARIS）
炭筆
34.9 × 19 公分
加州榮勳宮博物館，Collis P. Huntington
紀念館藏，舊金山

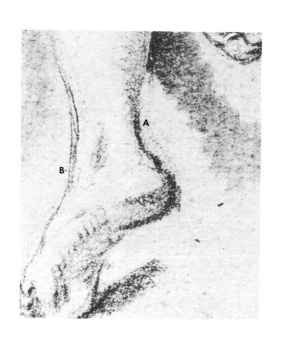

　　人體幾乎沒有凹面存在。這幅出自布雪之手的素描中，我真的認為沒有任何凹面，也沒有任何凹線。初學者總是喜歡用凹線大筆大筆地描繪人體。不過從大師的習作中可看出，除了極少數例外，他們並不使用凹線勾勒形體。

　　近距離查視，就會發現看起來像凹線的線條其實是凸線，或是一系列凸線，例如腳踝（A）的曲線。腳踝正面（B）相當有趣，因為此處有兩條凹線。描繪凹線時，隨時都要謹慎小心。布雪在 B 處畫了兩條凹線後，顯然記起了規則，並在上方凹線的左側加上淡淡的凸線，以及下方凹線的右邊加上兩條凸線。

　　切記，布雪並沒有照抄實際上看見的模特兒背部的明暗調子。他在腦海中創造大塊形體，類似帶凸紋的柱體。接著他創造直接和反射光，觀察想像中的柱狀明暗，然後將這些明暗調子轉移至他描繪的模特兒身上。

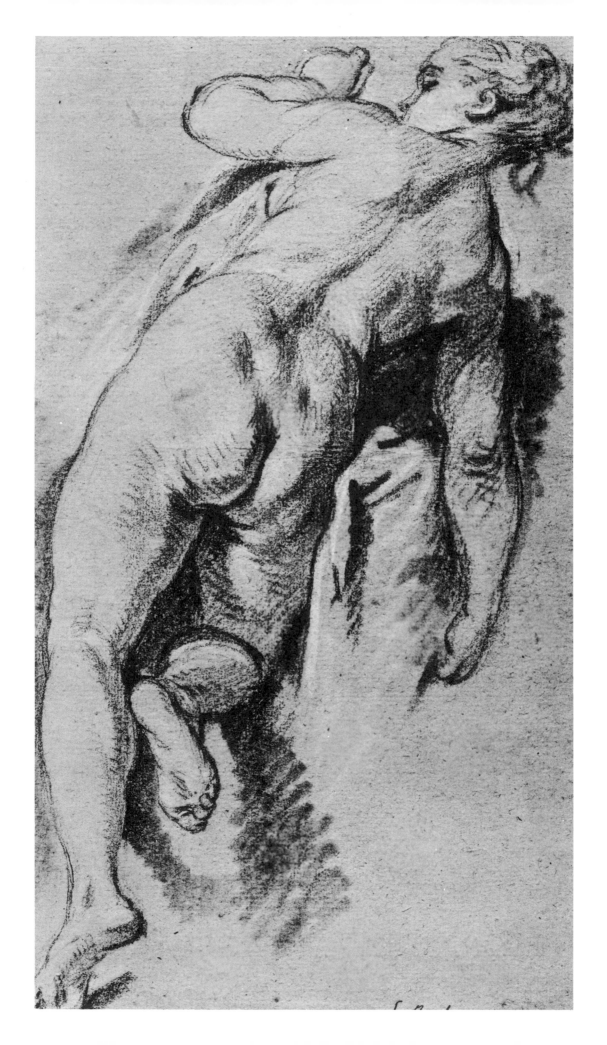

拉斐爾‧桑齊歐
《裸身男子們的鬥毆》
（COMBAT OF NAKED MEN）
沾水筆、褐色墨水
27.5 × 42 公分
艾許莫林美術館，牛津
（Ashmolean Museum, Oxford）

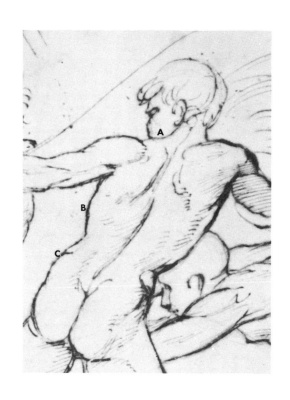

　　說到凹線，在這幅拉斐爾的素描中你能找到幾條呢？斜方肌的線條（A）看起來雖然是凹線，實際上卻由三條凸線組成。看似凹陷的 B–C 線條其實是三條凸線。

　　初學者總是把斜方肌的線條（A）與肋廓外側─腹外斜肌的線條（B–C）畫成凹線。事實上，初學者畫人體時喜歡到處使用凹線，但是人體有如飽脹的氣球：無論你用棍子戳哪裡，表面一定都是突起的。

　　這幅素描不同於前頁的布雪作品，是想像的畫作。我並不是告訴你不要畫人體模特兒；你應該要畫人體素描，而且要常常畫。我想讓你了解的是，除非能靠想像力畫出人體，否則就算運用本書中的藝術家的技法，你永遠無法以扎實的技術描繪人體模特兒。

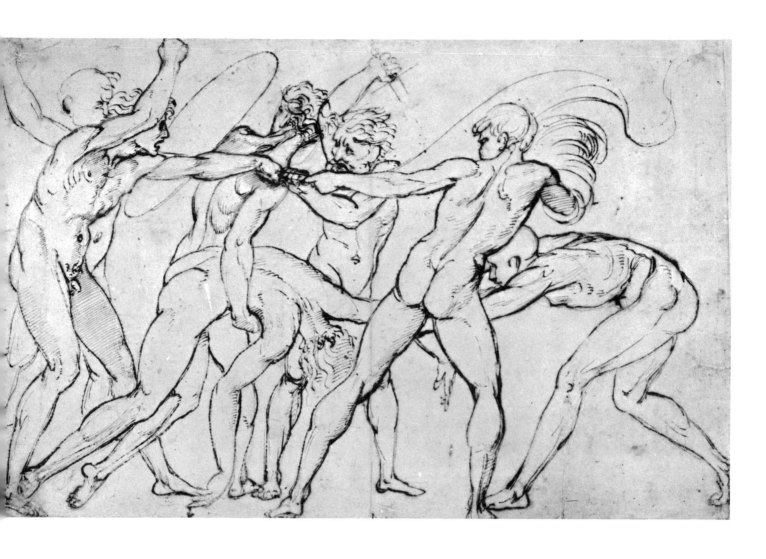

阿爾布雷希特・杜勒
《五個裸體人像，基督復活之習作》
（FIVE NUDES, STUDY FOR A
　RESURRECTION）
沾水筆
18.8 × 20.6 公分
版畫與素描美術館，柏林

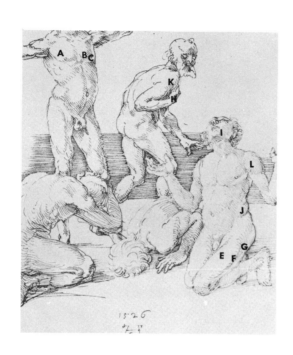

　　這幅素描用線條表示陰影；不過這件作品中使用的基礎明暗系統是一樣的。學生必須了解到，每一個繪圖原則都與其他原則相關。若非徹底了解明暗光影與其他元素，就無法畫出優秀的線條畫。

　　此處，A 是明亮的正面，B 是暗處，C 是反光。呈跪姿的人物上，E 是明亮的正面，F 是暗面，G 是反光。手部（H）被視為方塊狀。

　　注意呈單純方塊狀的頭部（I），以及腹外斜肌整體（J）。

　　腹外斜肌是另一個整體概念變化的例子。從正面看去，此部位通常以淚滴狀呈現。從正面轉至四十五度角時，則常被視為淚滴狀和楔形的組合。三角肌（K 和 L）很接近球形。

　　人物的投影運用相當謹慎。投影充分映在地面和足部，使模特兒穩穩地踩著地面。

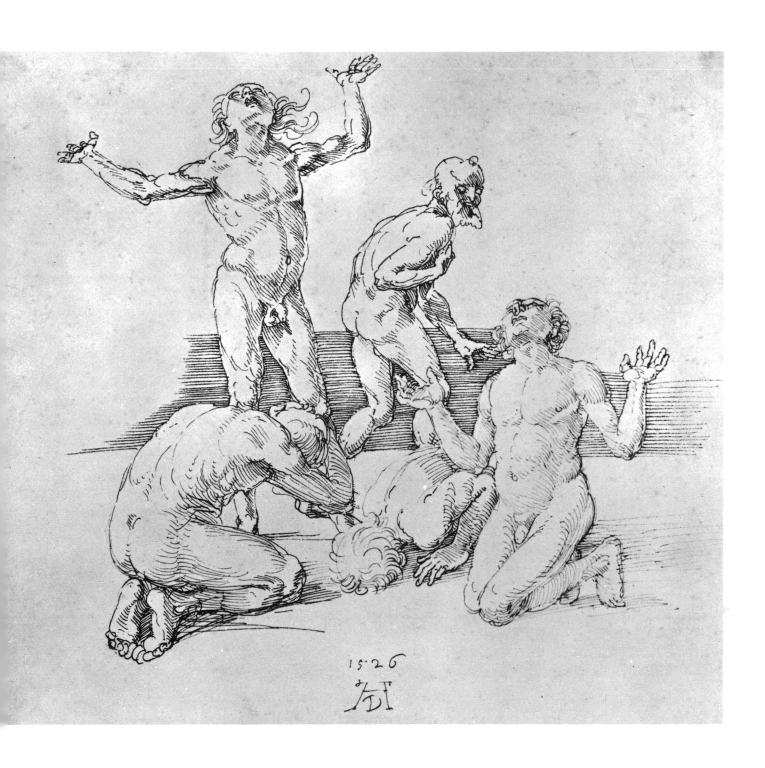

丁托列托（雅各波‧羅布斯提）
《維納斯與伏爾甘之設計》
（DESIGN FOR VENUS AND VULCAN）
沾水筆、淡彩
20.4 × 27.3 公分
版畫與素描美術館，柏林

　　此處我們可以看到方塊狀盒子內部和外部的明暗研究。房間內部就是盒子的內部；凹型窗也是。長凳就像一個盒子，桌子和床亦然。

　　找幾個白色方塊形盒子，觀察其陰影變化。先觀察白色事物上的明暗調子，因為彩色事物上的明暗容易令初學者混淆。

　　注意 A 到 B 的陰影變化是由暗到亮，C 到 D、E 到 F 也是。注意蛋形的塊體結構如何成為人物的焦點：上方的腿、下方的腿，以及前臂。

　　這幅畫是非常好的透視練習。本書中所有的藝術家都熟知透視法。找一本探討透視的書，並好好研讀。你是否有熟識的年輕建築師呢？我相信他們一定很高興能向你解釋基礎原理。

83

4

塊體
MASS

　　技藝純熟的藝術家能夠巧妙地將各種造型轉化為非常單純的塊體。使用的塊體就是我們前面討論過的簡單幾何形體：方塊、圓柱體、球體，偶爾還有圓錐，以及這些形體的簡單結合與改造，主要為蛋形。純熟的藝術家這麼做不是出於好玩，而是因為透過經驗，他知道以單純的幾何形體思考，能夠更輕鬆地解決初學者認為無法克服的難題。

　　若我們想要在紙張或畫布表面創造真實世界的錯覺，將事物轉化為單純塊體就是最有用的能力。一般常見的形狀、比例、方向、面、細節、光影及線條等棘手難題，全部都能透過簡單的幾何塊體概念解決。

繪製塊體和大概的形狀

　　描繪物體時，如果將注意力放在一個個細節上，完成的作品一定很糟糕；物體會失去整體的形狀，以及形狀帶來的視覺效果與個性。

　　因此藝術家會先以塊體思考。即使已經擁有多年素描經驗，許

多藝術家仍會先在紙上速寫。初學者當然更應該這麼做。一段時間後，除非他們想要，否則這個步驟就不再是必要的了。因為到了那時候，無論速寫題材與否，他們都已經養成先以塊體結構思考的習慣。

頭骨側面就是很好的例子，大概的形狀會先以塊體結構描繪。沉迷於細節中的初學者畫出的頭骨一定會嚴重變形。不過如果先將頭骨正面想成一顆蛋，後面是一顆球，細節便會退居次要，使整體形狀成為主角，完成的圖畫效果更強烈。

人體的側面使用頭部的蛋和球的概念，就能非常容易地轉化成塊體結構；頸部是圓柱體；肋廓、腹部、臀部、大腿和小腿則是數個蛋形。接著描繪細節就容易多了，而且細節自然就會落在正確的位置。

遇到不同難題時，藝術家可能以不同的塊體結構作為解決方法。例如身體側面視角的大致形狀和比例，他可能會刻意使用兩個蛋形：一個是肋廓，另一個則是臀部。但是如果側面視角中，肋廓上方正朝向藝術家，臀部卻往相反的方向，那麼藝術家或許會將之視為圓柱體以強調方向。

塊體結構與比例

初學者總覺得不知何時何地，某人確立了人體的經典比例，並且深信他們一定要牢記這些神祕的數字，才能畫出正確的人體。初學者下意識以為古代和現代的人類學家丈量過世界上每個人種的每一個人，並得出某種稱為「正常」或「理想型」，藝術家都該用這個比例畫人體。

然而精確的比例並不在數據紀錄上，也不在科學家的教條中，而是在每一位藝術家的心裡。比例全然是藝術家的責任與抉擇。

不過，學生一開始都會被比例問題搞得一頭霧水，無法決定自己偏好的比例，或是即使能夠決定比例也未必擁有能夠畫出來的技巧。因此對老師來說，讓學生稍微觀察傳說中的「標準體型」或許是個聰明的做法。

如果學生不用做其他事情，這類觀察會讓學生比較安心。稍後

待學生開始學畫時，無論模特兒是否符合這些比例，學生都能夠觀察，決定接受或反對這些比例合宜與否。

所有的學生一開始最容易犯的幾個錯誤是：畫人體時，越往紙張下方畫的越大，或是越畫越小越矮短。告訴學生恥骨聯合（骨盆正面的接合處，位在大腿之間）可作為頭頂到腳底的中點，或許有些幫助。如此，人物越往下畫越大的學生就能夠在超出紙張下緣之前先把足部畫進去。

告訴學生乳頭約在下巴下方一個頭的位置也很有幫助；乳頭下方一個頭則是肚臍；肚臍下方約 3/4 個頭的位置即為恥骨聯合。膝蓋大約在恥骨聯合和地面的中點。

模特兒站直的時候，這些提示固然很有用，但是當模特兒換成其他姿勢，這套系統就完全不適用了。

因此最好要了解到，比例主要是是對藝術家本身而言，這些相連的塊體結構是否合適。畫人物時，應該要不斷練習將人體拆解成單純的塊體結構：例如頭部是蛋和球，或是方塊；頸部是圓柱體；肋廓是蛋形；至於手指，可將之視為圓柱體或長方塊。

練習能提升將人體視為塊體結構的能力。同時，練習也能讓你對比例的感覺更加敏銳。

先從正面人體開始。簡化頭部和頸部。接著是蛋形的肋廓，搭配上簡化成塊體結構的頭部和頸部，畫出你喜歡的比例。下方畫一個圓球表示腹部。你希望腹部有多大？這完全取決於你想要的表現效果。

你現在是藝術家了，必須自己取捨做決定。你比較喜歡魯本斯還是米開朗基羅的比例？或者像亨利・摩爾（Henry Moore），完全捨棄腹部的球形？

塊體與明暗

初學者在素描中最感困難的就是明暗。原因在於技巧純熟的藝術家仰賴心智的程度遠大過雙眼，他們很少如實畫下眼前所見，而是畫下他知道能夠加強真實感的事物。專業藝術家大部分不會依照眼前模特兒決定明暗調子，而是將模特兒視為簡化的塊體結構，並

在腦海中為這些結構打光。他透過「心之眼」看到的明暗調子會大大影響其素描中的調子。

　　初學者剛開始學畫時，總是認為一定要忠實重現眼前所見，因此這個看似複雜的步驟自然令其瞠目結舌。即使初學者理智上了解這個步驟，轉化成塊體結構、創造光線花費的力氣很快就讓可憐的初學者筋疲力竭。然後他就會回到照實臨摹的老方法，有如疲憊的旅者回到家中取暖。

　　每一位老師都知道要在教室中教授素描，只能仰賴不斷重複少數的基本大原則。因此讓我們再說一遍。技巧純熟的藝術家描繪形體的陰影時，他心中認定塊體結構上該有的明暗調子將會大大影響畫作。我甚至可說藝術家無視模特兒身上的明暗，並將心中所想的明暗調子移轉到他的素描上。

　　例如，他想畫模特兒的前臂和手時，他可能會將前臂視為長窄的蛋形，手腕是方塊，手部則是楔形。整體形狀、比例和方向簡化想像完畢。現在輪到光線。考慮到手腕有如盒子，他可能設定光線來自左方（來自正前方，略高），反光來自下方（照向右側），如此能呈現形體的最佳狀態。然後他會在其他塊狀結構上使用相同光線，因為改變光線方向會毀了立體感。他也深知手臂和手部等複雜造型上，整段連續的亮點，對營造立體感極有助益；而且他知道相同道理也適用於最深的陰影處。

線條與塊體

　　人物素描中，形體必須經過深思熟慮，才畫上所有的線條。不過如果造型複雜，這似乎是難以遵循的規則。然而，如果將所有造型視為單純的塊體結構，對初學者來說，畫線就沒這麼困難了。

　　若先以單純的塊體結構思考，就能輕鬆畫出具三度空間錯覺感的線條。

　　例如，對初學者而言，從正面描繪人體骨架的肋骨非常困難。因為對初學者來說，每一根肋骨都是獨立的物體也是獨立的難題；每一根肋骨從身體正面往下呈現不同且極難捕捉的弧度。但是若告訴學生可以將胸肋想像成蛋形——肋骨只不過是這顆想像的蛋上的

線條——難題便迎刃而解。如果學生接著思考這顆蛋在條件良好的光線下的明暗，便能先畫蛋的明暗，然後畫肋骨，接著擦去肋骨之間的筆觸，就能完成一副光影精美的肋骨了。

如果學生想畫眼睛，原理也很相似，只要在球體上畫線，眼皮就出現了。球體上的明暗自然也會影響眼皮的陰影。

人體素描中許多極為重要的線條都能以這種方式著手，且較容易表現出空間感和立體感。學生務必隨時記得軀幹正面和背部的中線，這些線條助益也不小。正面中線會穿過肋廓的蛋形和腹部的球。背部的中線也會穿過蛋形，然後是或許呈圓柱體的臀部。

塊體與次要細節

初學者總是覺得所有細節皆生而平等，只畫該畫的細節是極端不公允的事。但是這種民主式的信念會導致畫面的災難性。當然繪畫中要有細節，但是學生必須了解哪些細節的效果要減弱，哪些要加強。有時候必須取捨、捏造細節，甚至全部捨棄。藝術家必須要擁有極高的造詣才能駕馭這種手法。

遇到塊體結構和明暗時，學生經常以錯誤方式處理細節。不過這個錯誤很容易修正與解釋。記住，細節絕對不可搶走塊體結構的風頭。

讓我們想像沿著加上陰影的圓柱體上畫的一條線。圓柱體是塊體結構，線條則是細節。如果線條在圓柱體上經過亮點和灰階處時整圈都很清楚，就會吸引過多注意力。這個問題的解決辦法就是改變線條的深淺，亮點處極淡（甚至省略），暗處加深，灰階處隱約可見即可。圓柱體上其他部分的任何線條都應該如此處理。

從這個例子我們得到一個結論，即塊體結構上的線條必須依照明暗調子變化深淺濃淡。皮膚上的皺紋，或以線條表示繞在脖子上的緞帶，下筆輕重深淺，自然都要配合塊體結構的明暗調子變化。

創造塊體概念

如我前面指出，塊體結構的概念可用於解決描繪人物的難題。

學人物素描的學生很快就會熟悉這些有助於解於明暗難題的塊體結構。當然，部分塊體結構的概念淺顯又非常有幫助，幾乎人人都會使用：頭部經常被視為方塊或蛋，或是蛋和球，頸部是圓柱體…等。

　　藝術家固然會借用這些概念，不過遭遇難題時也會突發奇想地創造其他概念。事實上，某些藝術家的風格中最具個人特色的部分，正是來自部分塊體結構概念。研究本書中的大師素描時，多多留意對於相同的造型，不同的藝術家是如何選用塊體結構概念。或許你現在也能自己拼湊出一些塊體結構概念了。如果想要成為藝術家，在研究人體型態的過程中，你自己創造或發現的事物，遠比我告訴你的事物重要太多了。

圖例

ILLUSTRATIONS

塊體 MASS

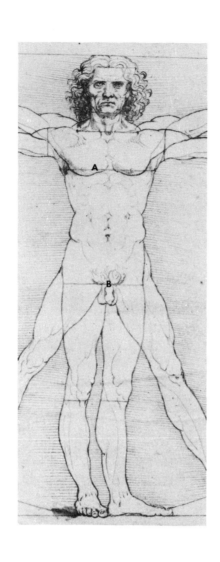

李奧納多·達文西
《比例準則》
（CANON OF PROPORTIONS）
沾水筆、墨水
34.4 × 24.5 公分
學院美術館，威尼斯

　　此處，達文西正在實驗人體比例。當然，身為 15 世紀且居住在義大利的男人，他的心中對某種吸引他的理想比例早有定見。不過同時期（擁有同樣天賦）的日本人和阿茲提克人一定會認為達文西的比例很不恰當，會另外想出吸引他們的比例。

　　順帶一提，許多西方藝術家至今仍使用這幅素描中的部分比例觀念。下巴下方一個頭處即為乳頭線（A），恥骨聯合（B）則是上下半身的分野（藝術家知道大轉子上方和薦骨末端約在同一高度，此部分也可視為上半身和下半身的中點）。

　　注意達文西從髮線以下，將頭部分為三等份：大腿為兩個頭長；小腿也是兩個頭長；骨盆為一個頭長。

阿爾布雷希特・杜勒
《站立的裸體女性》
（STANDING FEMALE NUDE）
沾水筆
32.6 × 21.8 公分
大英博物館，倫敦

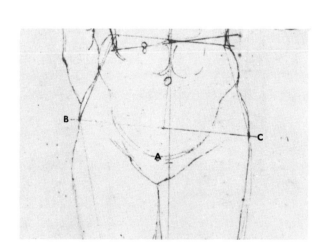

　　杜勒正在實驗人體比例系統，這裡很明顯地可以看出與達文西的比例圖大不相同。大腿和小腿的比例和達文西的相同，各為兩個頭長，但除此之外，其他部分和達文西的人體比例相去甚遠。身體的中點並不在恥骨聯合（A），而是在 B-C 線。

　　這幅素描和達文西的比例圖應該足以說服你，每個藝術家筆下的比例都不盡相同。身為藝術家，你當然可以自由選擇喜歡的比例。

李奧納多‧達文西
《老年男子頭像》
（HEAD OF AN OLD MAN）
沾水筆、墨水和紅色粉筆
27.9 × 22.3 公分
學院美術館，威尼斯

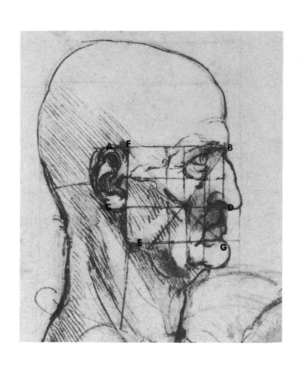

　　至於這幅大型頭像，達文西在意的是五官之間的比例和位置，但對學生而言，最重要的莫過於 A–B 線和 C–D 線。通常耳朵會放在眉毛和鼻子下緣之間，若頭部的姿勢較特殊，找出耳朵的正確位置就會變得不容易。你可以將頭部想像成一個方塊，將方塊略為前傾，擺成四十五度角。現在沿著方塊周圍，在眉毛和鼻子下緣的部分畫出兩條線（A–B 線和 C–D 線），如此耳朵自然就會落在這兩條線之間。如果必須畫姿勢奇怪的頭部，先畫一個相同姿勢的方塊，利用這兩條線就能正確擺放耳朵。也可依喜好使用圓柱體或蛋形。

　　這幅素描中，達文西提供各種非常珍貴有用的建議。他示範了從側面看去，眼球的正面最多不會超過嘴角；眼尾最長不會超過顴骨。另外，他想像出 B–E 線和 F–G 線──即他畫在臉上的線條，用以強調顴骨突出處的位置。還有他讓你認識了最重要的結構線（B–G 線），也就是著名的臉部中線。

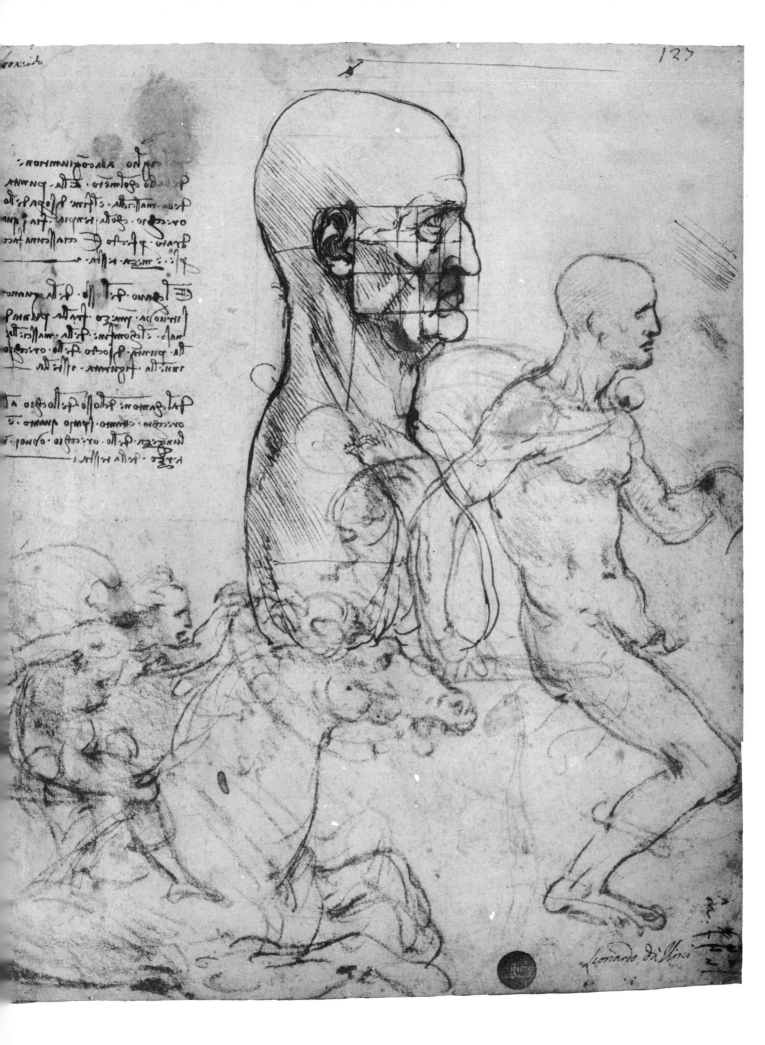

米開朗基羅‧布歐納洛提
（Michelangelo Buonarroti, 1475-1564）
《利比亞女先知之習作》
（STUDIES FOR THE LIBYAN SIBYL）
紅色粉筆
28.8 × 21.3 公分
約瑟夫‧普立茲（Joseph Pulitzer）贈予
大都會美術館，紐約

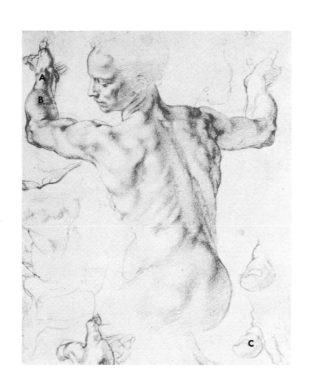

　　這幅米開朗基羅的人體素描中，可清楚看出手腕（Ａ）被視為方塊狀，前臂（Ｂ）則是蛋形。另一個非常明顯的塊體結構概念則是腳趾（Ｃ），主要使用球狀。這幅素描中處處可見蛋形。我認為頭部被視為正面渾圓的方塊，鼻子亦然，鼻翼則是球形。

　　小塊體常被置於大塊體上，較大的方塊形頭部上的球狀鼻翼即是。小塊體置於大塊體結構上時，前者通常會部分沒入塊體結構，檢視畫中模特兒的背部就能明白這一點，許多小小的蛋狀造型沒入大型的主要塊體。無論各個細節，米開朗基羅都會讓小形體依循大型主要塊體結構的明暗調子。

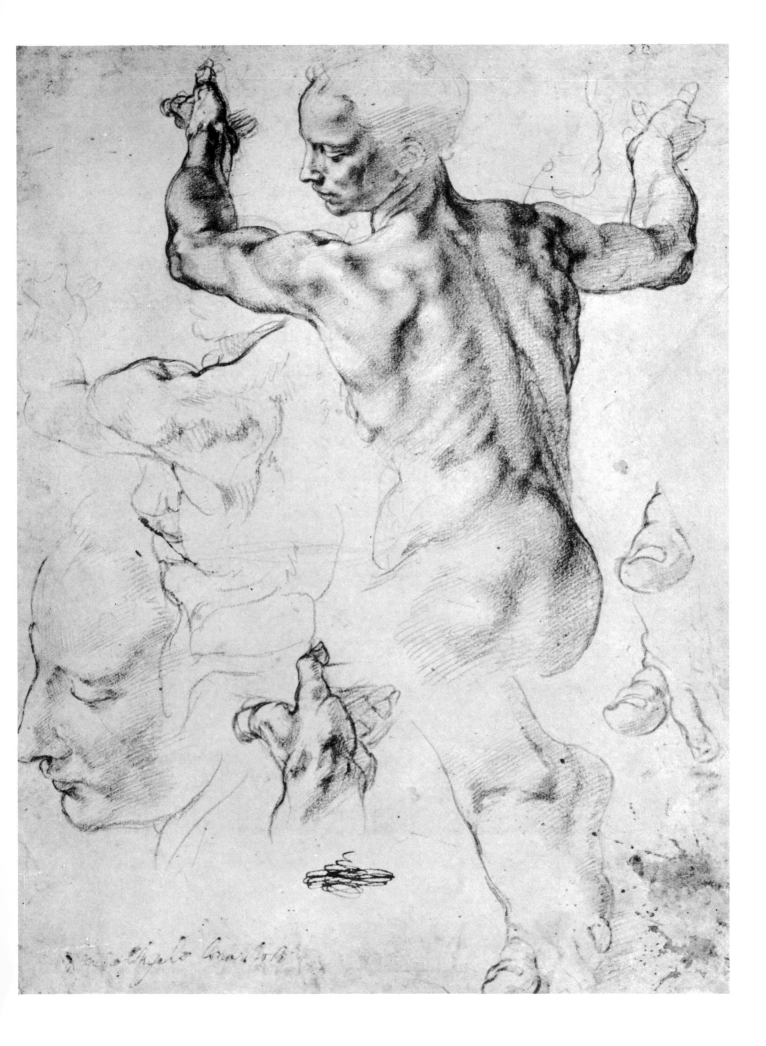

阿尼巴雷‧卡拉齊
（Annibale Carracci, 1560-1609）
《波利菲莫斯》
（Polifemo）
沾水筆
25.8 × 18.5 公分
羅浮宮，巴黎

　　這幅和下一幅素描是很有趣的對照，展現了藝術家——此處以卡拉齊為例——如何隨心所欲地變化打光；這一幅素描的光源來自左方，後頁的光線則來自右方。

　　大腿被視為露出正面（A）和側面（B）的方塊。小腿有點類似圓柱形結構，一樣有正面（C）和側面（D）。

　　卡拉齊並沒有在身體側面（E）加上陰影，不過他在身體正面（F，腹直肌側面）加上了少許陰影細節。我認為這麼做並不好，就像鼻子側面加了陰影，但是頭部側面卻沒有任何陰影。我也覺得胸部此處（G）的陰影粗糙地破壞了正面。後頁的素描中你會發現卡拉齊修正了這些條件。

　　卡拉齊對塊體結構之間的關係的直覺感受，完全比不上米開朗基羅的仔細研究。

　　H 線勾勒出腹股溝韌帶（常被藝術家視為軀幹和大腿的分野）。在這幅素描中，這條線表示軀幹和大腿連接處的內側面終止處；I 線也表示三角肌和胸部內側面的連接終止處；J 線則表示小腿內側肌群和脛骨的連接終止處。

阿尼巴雷・卡拉齊
《波利菲莫斯》
（Polifemo）
黑色粉筆
52.1 × 38.5 公分
羅浮宮，巴黎

　　這幅素描和前一幅非常相似，不過手臂姿勢不同，且頭部朝下、偏右。畫面右邊的小腿偏垂直、向前伸。

　　此處主要光線來自右方；上一幅素描中光線來自左方。A 處是正面，B 處則是側面。

　　上一幅畫主要使用線條，這一幅素描則以陰影構成。比較兩幅畫，或許你能從中學習線條和陰影之間的關係。前面我曾提過，線條是用來表示兩個非連續性調子的相接處，較深的陰影在 C 處遇上較淺的調子，無論光源來自左側或右側，此處都會有明顯的明暗轉折，前一幅的素描中，以線條表示此明暗轉折。找找這幅畫中其他的明暗轉折，看看你是否能在前一幅素描中找到標示這些轉折的線條。

　　此處的投影極少。D 是手部在胸部的投影，不過影子近乎透明，並不妨礙立體感。踏在地面的足部則有正常的影子。

李奧納多·達文西
《聖母與聖安妮手稿》
（CARTOON FOR THE VIRGIN
WITH SAINT ANNE）
炭筆、白色提亮
139 × 101 公分
皇家美術學院，倫敦
（Royal Academy of Art）

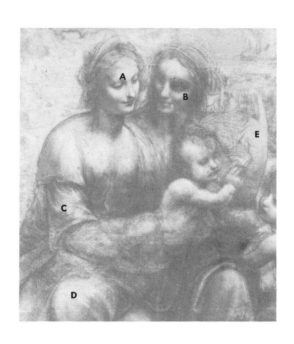

　　頭部 A 的明暗變化非常細緻，這裡頭部被視為方塊，主要光線來自右側。方塊狀鼻子的陰影技巧性地減弱，以配合左邊較深、面積較大的陰影，即身為主角的頭部方塊的陰影。眼球是沒入頭部的球狀，垂著的眼皮覆蓋在球狀表面，順著球狀造型，陰影也如同球體。

　　頭部 B 則有如頂端渾圓的圓柱狀塊體結構。隨著不同的頭部方向，達文西也改變塊體結構的概念，以配合此處方向相同的光線。

　　乳房是沒入胸部的球狀，因此暗面並不明顯。上臂（C）是圓柱體，越往下方越粗，幾乎有如圓錐。膝蓋是球狀造型，袍子垂掛其上，不過從袍子的垂墜方式可知大腿呈圓柱狀。然而此處的主要光線方向突然變成偏左，對構圖、造型或其他重要原因而言是可容許的，不過主要光線大致上來自右方。

　　在我看來，半完成的手部（E）似乎對此處應用的透視條件而言有點太大。手部後方的身體塊體結構概念非常顯而易見，位在手部後方，是由曲面的方塊構成。

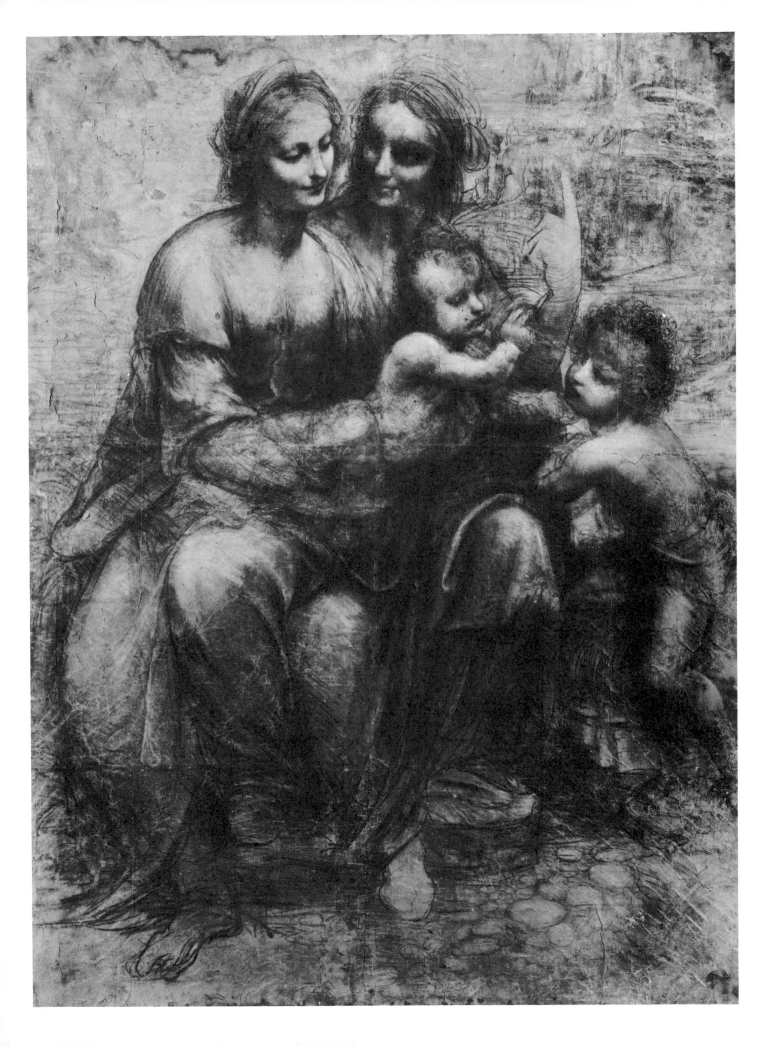

5

姿勢、動向
或方向
POSITION,
THRUST, OR
DIRECTION

確認形體、形體上的形狀、主要的塊體結構、並加上適當光線後，學生就必須做更進一步的決定：即此形體在空間中的位置。還有另一個更複雜的決定，那就是藝術家同時也要決定自己和此形體的相對位置，或是他希望的相對位置。雖然藝術家身在畫室，不過只要他願意，就能假設模特兒身在地窖，或是掛在吊燈上等方式觀察之。換句話說，他能描繪此形體的任何姿勢，或是以他選擇的任何姿勢使表現性更加完整。

學生務必學習決定形體之於自己的精確位置，還有形體的方向，或是藝術家所謂的「動向」。一個形體一次只會有一個位置，朝向單一方向。例如飛機，在特定時間只會有一個位置，同時間也只會飛往一個方向，或者以藝術家的話來說，他只會有一個動向。

定義動向

在素描中，要決定一件物體的位置並不會太困難，但是要讓物體保持在同一個位置，似乎是初學者最感棘手的事。

學生常常會畫一個面向某方向的頭，但是鼻子和嘴巴卻朝完全

不同的方向。畫軀幹上半部時也會犯同樣的錯誤，正面的方向和側面的方向並不一致。描繪手部時，動向或方向的問題特別嚴重：光是從手腕就能延伸出十六種動向或方向，描繪手部時必須解決這麼多問題，就能知道手有多難畫了。

頭部和軀幹上半部造型複雜，許多細節容易分散學生的注意力。確立這些形體的動向確實不易，不過如果將繁複的造型視為單純的塊體結構，就能容易解決了。頭部有雙眼、嘴巴、鼻子、耳朵、眉毛等。但是如果把頭部想像成一個單純的方塊，暫時忘掉五官細節，決定方塊的方向就非常容易了。

若將頭部想像成一個方塊，在正面中央畫一條線，就能在一定範圍內定義頭部的方向。若將頭部視為圓柱體，並沿著圓柱體周圍畫一條線，就能定義頭部完整的方向。世世代代的藝術家都使用這兩條結構線。

想像肋廓是一顆雞蛋，從頸部凹陷處到乳頭之間的雞蛋中央畫一段直線。如此你就決定了肋廓的方向。

手臂和雙腿可想像成圓柱體，加上圓圈後就能定義它們的方向了。

透過這些塊體結構和方向的概念，就能簡化描繪手部的棘手難題。伸直的手指可視為長條方塊或圓柱體。手指彎曲時，就像由三個方塊或三個圓柱體構成，每一段的方向都不一樣。想像手指的造型和動向後，你也必須嘗試將手部整體想像成一個塊體結構；不建議在此結構概念中加入大拇指的掌骨。

定義動向的難題

決定形體在空間中的位置和動向時，學生會面臨許多難題。若形體是動態的，學生就必須選擇他想描繪的動態狀態之一。明暗色調通常取決於形體的方向，有時也必須稍微改變形體方向，才能使明暗效果更好。

形體上的線條會隨著形體的方向改變而變化，因此務必在畫下這些線條之前就決定形體的方向。除非形體擺放的位置或方向稍微調整，否則常常難以展現出真正的形狀。學生必須決定覆蓋垂布的

形體動向，才能賦予皺褶個性。最後，學生務必選擇最適合整體構圖的位置和方向，才能和想要創造的效果相輔相成。

動態中的形體

先讓我們一起檢視動態中的形體的問題。傳統素描中，一個形體不能同時出現在兩個以上的地方；因此學生必須選擇並捕捉動態的單一狀態。幸好絕大多數的動作都有重複的特性，而且在動作開始和結束時有歇息的瞬間。我們要畫的就是歇息的瞬間，因為它們通常最能表現動作特色。例如畫木匠時，可以選擇畫斧頭離開或劈入木頭的瞬間。

至於呈現連續或非重複性動作的難題，目前尚未有令人滿意的解決方式。一般而言，藝術家會隨機捕捉動作中的某一狀態，搭配其他顯而易見的象徵，如被風吹起的布料或飛揚的髮絲。

人體模特兒永遠在動態中

描繪裸體模特兒時，初學者總會抱怨模特兒的明顯動作。有時候他們會突然發現模特兒正在呼吸，並要求老師請模特兒不要呼吸。對進階程度的學生而言，模特兒移動與否影響不大，因為他們已經決定形體的方向了。

初學者很少抱怨模特兒的緩慢移動，不過這點才是真正的隱憂，而且擺姿勢的期間，很可能從頭到尾持續移動。模特兒常常因為疲勞，肩膀會逐漸下垂、變換重心、頭部、肋廓和骨盆也會逐漸轉動。觀察入微的學生很快就會發現這一點，如果想要表現生命力蓬勃的模特兒，必須從一開始就捕捉姿勢的整體動向。如果學生希望表現疲勞感，就要事先思考這個姿勢最後的狀態，並捕捉這個狀態。若學生想要表現其他情感，則要做好準備，創造表達這些情感所需的動向。

造型的明暗與方向

如果光源固定，形體上的明暗會隨著形體方向改變而變化。例如門是關著的，明暗變化和裝載門的牆面一致；若門是打開的，靠近牆面的門則視光源方向，變得較亮或較暗。同樣地，若兩座摩天高樓的正面明暗相同，而其中一座高樓突然略微向前傾，假設光線來自上方，前傾高樓的正面就會比另一座高樓暗一點。因此，若模特兒站立時體重平均分佈在兩隻腳上，則雙腿正面的明暗一致。不過如果模特兒一條腿在前，另一條腿在後，前面的腿的明暗調子很可能比另一條腿淺。

安排頭部、軀幹、手臂和雙腿的明暗調子時，由於這些形體的方向各不相同，上述關於動向的考量就是最具決定性的因素。

動向與線條

學生很快就會發現，除非決定形體確實的動向或方向，否則無法在形體上畫線，因為線條會隨著動向改變。由於線條的重要功能在於闡明形體的形狀，而線條是畫在形狀上的，因此務必確實定義形體的動向，線條才會精確。

圓柱體的動向改變時，圓柱體上的圓圈也會改變。既然伸直的手指可以視為圓柱體，這就表示手指動向改變時，指節的線條也會隨之改變。至於手掌心，兩條非常重要的線條越過整個手部——智慧線和感情線，最能創造手掌形狀的錯覺。通常這兩條細微的線很難清楚看見，無法看著模特兒畫，因此必須自己想像。藝術家必須決定手部整體的確實動向，再加上這兩條線。

事實上，人體上所有的線條都與形體的動向有直接關係。藝術家素描時一定會時時考慮到動向。

姿勢與真正的形狀

為了表現形體最真實的形狀，必須不時調整形體的位置或方向。從正上方描繪的正方體看起來有如扁平的正方形，必須稍微移動，露出兩個面才行。從正上方描繪的圓柱體會令人誤以為是圓形；從

正上方描繪的雞蛋看起來則像球體，這兩者也都必須稍微移動，才能展現其真正的樣貌。

　　因此，藝術家很少讓手指正面指著自己，而是稍微有些偏移。藝術家也會避免人物的正前面或正背面，因為不易看見身體側面，中線也沒有太多動作能夠展現人體形狀。

　　形體的一部份被其他形體遮住時，為了預防被遮住的形體難以展現特質與形狀，藝術家偶爾也必須改變形體的位置。有時頭部轉到一側，幾乎只露出一點點耳朵，這種情況下最好完全省略耳朵，否則耳朵看起來可能像是頭部長了奇怪的東西。或者可稍微轉回頭部，露出多一點耳朵。有時候一邊的乳房被另一個乳房完全遮住，或是一側臀部幾乎遮住另一側臀部。不要害怕省略被遮住的乳房或臀部，或是在腦海中稍微將模特兒轉回，直到能看出這些形狀的真正身份。

動向與布料

　　布料的皺褶必須擁有強烈個性，某些情況下還要能夠幫助展現人體的動作。肩膀、手臂、雙腿和身體其他部分，改變其位置和動向能大大影響皺褶。既然學生有能力隨心所欲改變整體形體的位置和動向，現在也該考慮如何配置皺褶的個性與韻律。

圖例

ILLUSTRATIONS

姿勢、動向或方向 POSITION, THRUST, OR DIRECTION

提香（提齊安諾・維伽略）
（Titian〔Tiziano Vecelli〕1477/87-1576）
《騎士與墜馬的敵軍》
（RIDER AND FALLEN FOE）
炭筆
34.6 × 25.2 公分
圖畫收藏中心，慕尼黑
（Graphische Sammlung）

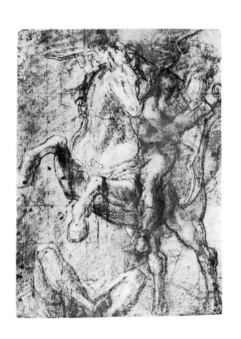

　　你認為提香說服這匹馬擺出立起前蹄的姿勢，然後請騎士爬上馬背，最後請一人一馬維持這個姿勢三小時不動，好讓他能夠躺在畫室地上完成這幅素描嗎？當然不是，提香是畫出他腦海中的想法。他只不過是想像自己躺在地上，而這匹馬在他上方立起前蹄。

　　不僅如此，只要提香想要，他就能想像自己在任何地點；與馬匹和騎士的距離；模特兒擺出任何能想像到的姿勢，而且他還是能畫出一幅畫。

　　人體寫生課中，學生總是撕毀一張又一張的素描，因為他們硬是想要從自己的座位，把模特兒畫得和眼睛看見的一模一樣。有時我的課人滿為患，學生會坐在離模特兒三、四呎處，他們還是會照樣畫出近到貼在鼻子前的模特兒，完成品想當然非常古怪。較近的肩膀顯得比例巨大，或者如果距離最近的是一隻腳，腳就會變得比頭大六倍。即使學生坐得比較後面，他們還是照樣畫出眼前所見，完成品並不理想。最常見的錯誤，是位於學生視線高度的形體總是顯得比高於或低於視線的其他東西更大。模特兒的臀部通常位在學生的視線高度上，因此總是被放大成巨大尺寸。

　　治癒這些錯誤的藥方包括大量透視法、描繪想像中的畫面，以及對畫面的美感理解。

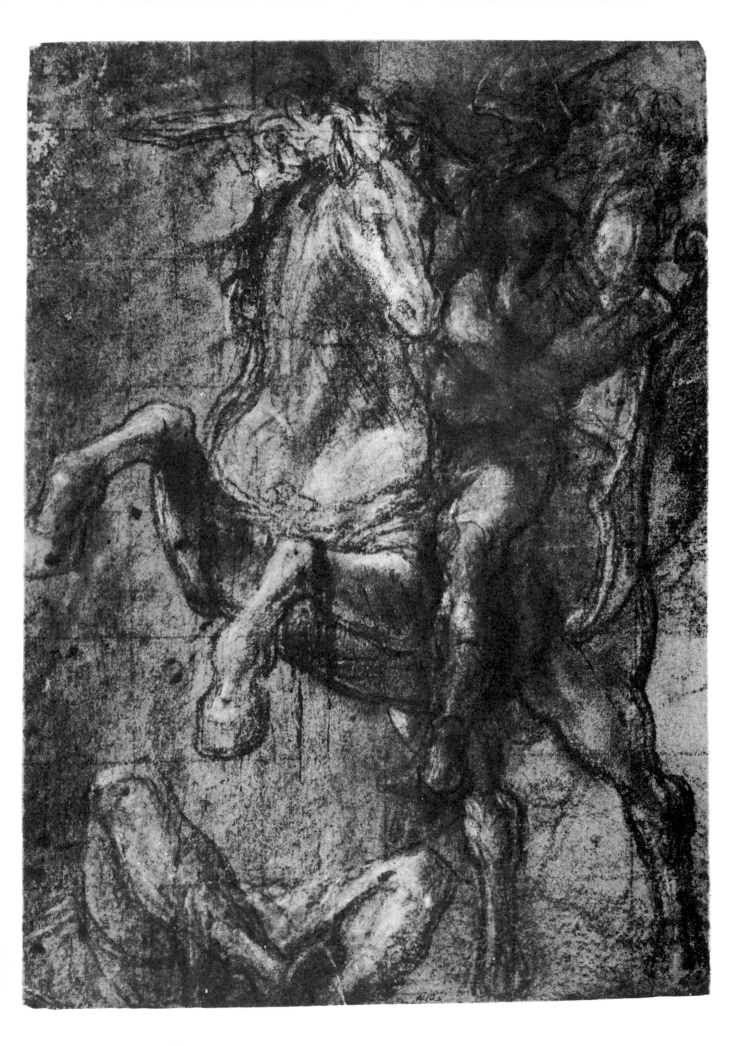

彼特・保羅・魯本斯
《墜落的墨丘里習作》
（STUDY FOR MERCURY DESCENDING）
黑、白粉筆
48 × 39.5 公分
維多莉亞＆艾伯特美術館，倫敦
（Victoria and Albert Museum）

又是一幅想像的素描。希望我沒有帶給你「學生不應該看著模特兒素描」的印象。你應該盡可能經常素描人體模特兒；但是你也應該盡可能經常畫出腦海裡的人像。描繪想像中的人物時，各種問題相繼浮現，如果你無法回答這些問題，先將它們放一邊，下一次畫人體模特兒時試著找出答案。看著人體模特兒畫素描其實是極佳的練習：模特兒提供的細節和展現的特殊姿勢皆無比珍貴。

這幅素描中的腿部動向或方向想必讓魯本斯傷透腦筋。我認為他最後比較喜歡 A 處的腿，因為他不厭其煩仔細地加上陰影。

勾勒出形體渾圓感的亮點線條（B）相當有意思，因為這些線條指出方向，並賦予上臂形體。用小指遮住這些線，你會發現少了它們會大大減弱方向感和立體感。軀幹似乎被視為大型圓柱體，周圍圓圈狀的線條是飄逸的布料，這些線條無疑表現出軀幹的方向。

足部（C）就是形體露出度不足以表現其真面目的例子。在這幅素描的脈絡中，此形體很可能被解讀為布料的一角。

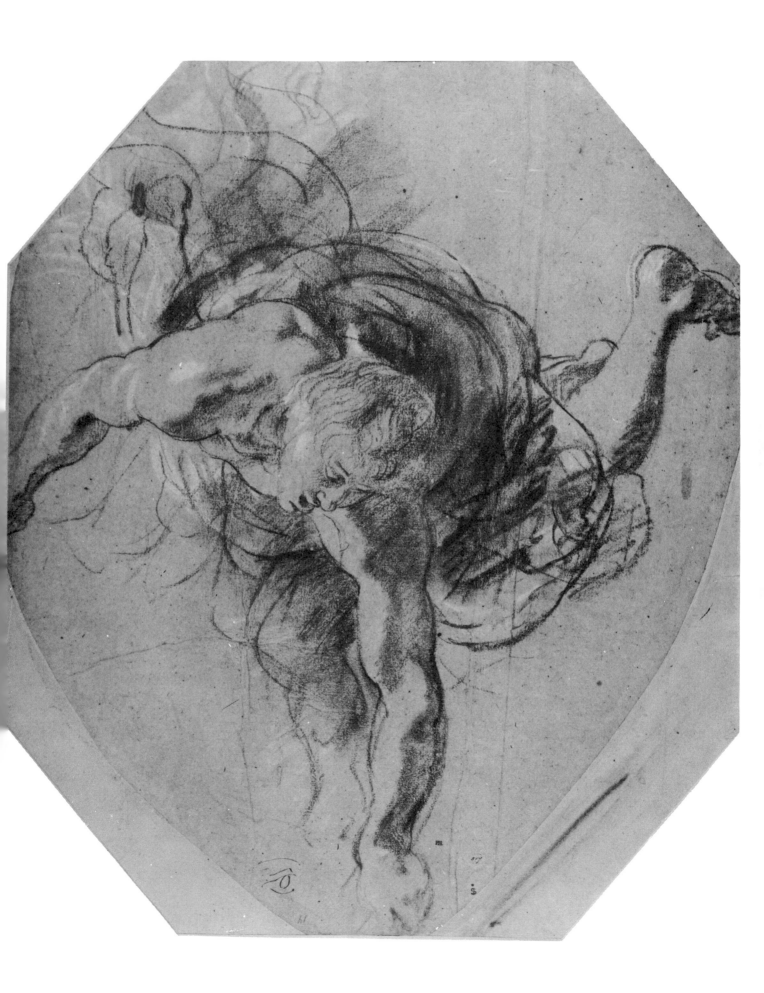

林布蘭・凡萊茵
《工作中的兩位屠夫》
（TWO BUTCHERS AT WORK）
14.9 × 20 公分
藝術學會美術館，法蘭克福
（Kunstinstitut, Frankfort）

　　這幅素描畫的是一個男人正在切割一塊肉，另一個男人扛著肉走過。切割是重複性動作；走路是重複兼連續性動作。手拿切肉刀的男人被畫成高舉切肉刀，不過他也可能被畫成刀剁進肉裡。這兩種姿勢都能展現林布蘭腦海中的動作，但如果切肉刀畫在男人頭部和肉之間，動作就不會顯得如此有力。走路的男人正邁出較遠的那條腿。描繪動作時，最好畫動作的開始或結束，而不要畫動作途中。

　　線條（A）指示肋廓的方向。大腿和小腿（B和C）有如從一塊單純的方塊切下，B和C處的線條賦予方塊側面明確的方向。握著切肉刀的手和手腕彷彿凝結。E線條表現豬隻的方向，如果豬朝往另一個方向，這些線條就會朝往該方向。

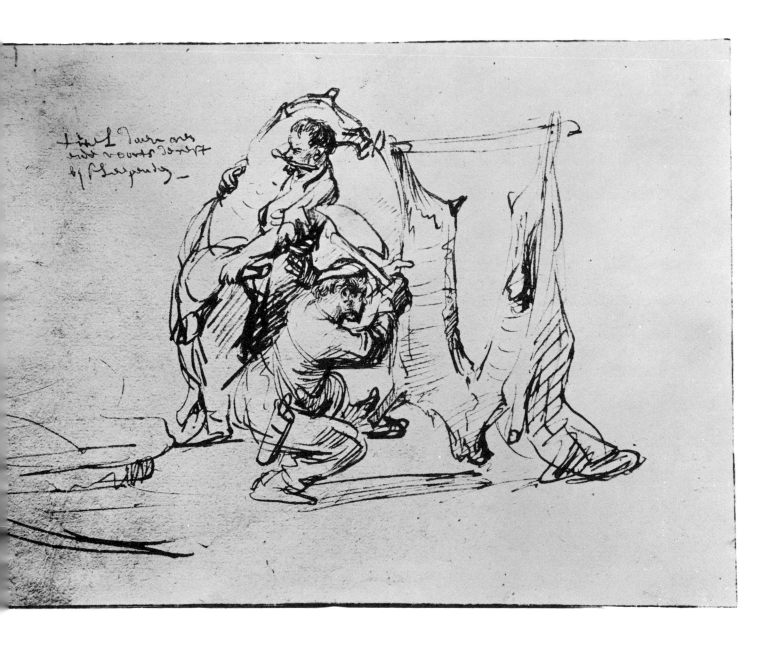

彼得‧保羅‧魯本斯
《頭部和手部之習作》
（STUDIES OF HEADS AND HANDS）
黑、白粉筆
39.2 × 26.9 公分
阿爾貝提納美術館，維也納

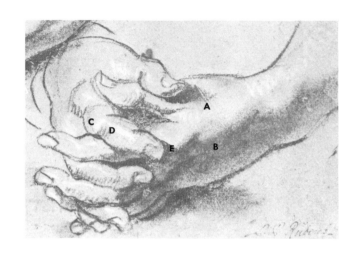

手部非常難畫，但只要好好研究，最後還是能夠克服。或許你第一個遇上的難題就是塊體結構以及其方向。不幸的是手部共有十六個獨立的塊體結構要考慮：手部整體、每一根手指的每一段指骨、大拇指的兩段指骨以及其掌骨。學生必須為這些獨立的形體想像出塊體結構概念，並決定每個結構的動向或方向，難怪可憐的初學者永遠畫不好手！

手部整體的塊體結構概念呈現許多難處，因為結構的形狀總是不斷改變。舉例來說，手背平常是偏圓的，但是只要用手掌壓桌面，手部整體就變得非常扁平，或是張開你的手指，看看它們會變得多扁。不僅如此，手背整體在屈曲時變得極長，伸展時則變得極短。手掌因為手指之間的指蹼韌帶，看起來比手背還要長許多。學生一定要牢記所有這些因素以及其他因素，例如選擇的光線方向。

這幅素描中，手部整體被想像成方塊，A 是正面，B 是側面。每一根手指的每一個指節似乎也被視為方塊，而面與面的相連處會出現明暗對比，從 C 面和 D 面連接處最能清楚看出此點。注意正面上的投影（E），這個影子並沒有延續到側面，主要光線形成的影子絕對不會投射在側面，反射光形成的影子或許會投射在側面，但是很少畫出來。

120

阿爾布雷希特‧杜勒之臨摹
《手部之習作》
（STUDY OF HANDS）
沾水筆
23.8 × 25 公分
美術館，布達佩斯
（Museum of Fine Arts, Budapest）

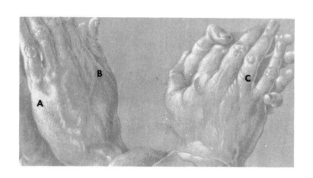

　　左邊手上的 A 處是亮點，深暗的邊緣（B）區隔出正面和側面，反射光來自右方。從亮點到手部暗處邊緣，主要的明暗變化是由淺到深。

　　可將血管視為柱子上的凹槽。每一條獨立的血管從明到暗加上陰影，不過別忘了每一條血管都要配合手背上整體的明暗變化。

　　以上一切的目的，是為了強迫觀者先理解塊體結構，然後才是細節。把這張素描拿到十呎外，你無法看到細節——即一條條血管——但是依舊能夠清楚理解手部的整體塊狀感。

　　從這裡你能清楚看見，藝術家隨著亮點到面與面連接的陰暗邊緣，所描繪出的細節。研究你的凹槽柱，試著理解從深暗邊緣到反光區塊，細節是如何表現的。

　　套在指節（C）上的戒指圈起了想像的圓柱體，明暗與圓柱體相同，並且表現出指節的方向。這段指節的塊體結構非常接近真實形狀，仔細觀察自己手上的這個部分，感受渾圓的骨頭如何強調上面的形體。觀察戒指如何緊壓，擠出手指靠近手掌面的肉；他一定長年戴著這枚戒指！

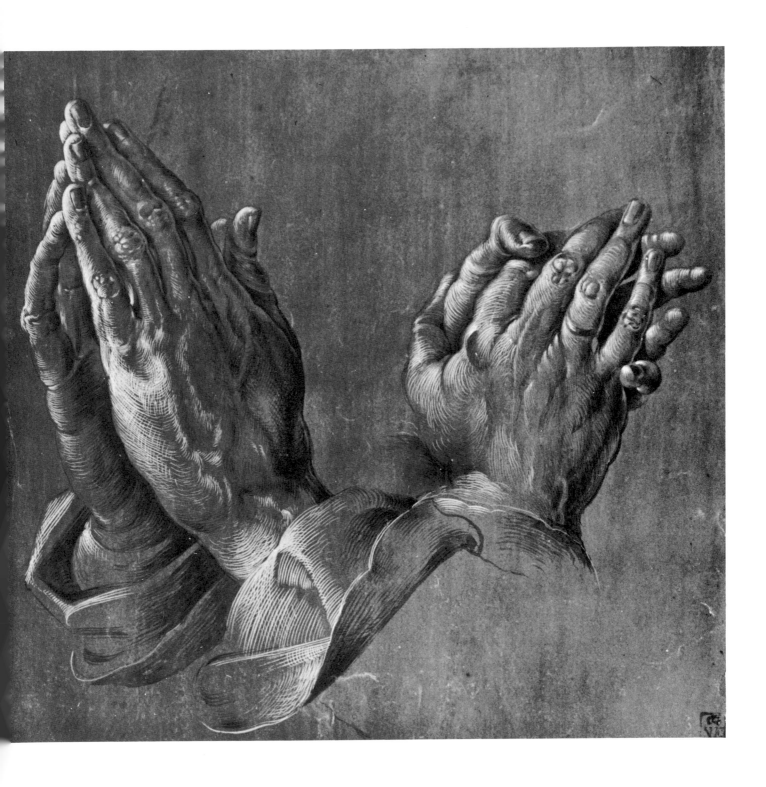

123

艾德加・竇加
（Edgar Degas, 1834-1917）
《調整舞鞋的舞者》
（DANCER ADJUSTING HER SLIPPER）
鉛筆、炭筆
32.7 × 24.4 公分
亨利・奧斯伯恩・哈維邁耶
（H.O. Havemeyer）收藏
大都會美術館，紐約

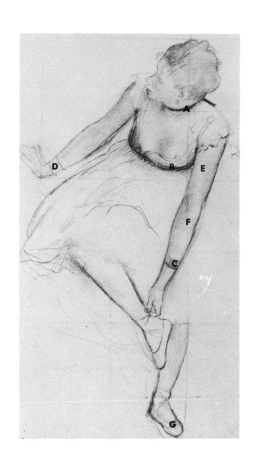

　　這幅圖畫中，頭部、肋廓、骨盆、手臂和雙腿的方向經過深思熟慮，以達到構圖需要，並滿足藝術家的表現方式。

　　黑色緞帶（A）只不過是想像的圓柱體上的一條線，卻顯示並強調頸部的方向，不過這裡省略了緞帶的明暗以增加裝飾效果。腰部的緞帶（B）僅是繞在蛋形肋廓上的線，不過（暫時）被視為圓柱體。這條緞帶的線條略有粗細變化，表現緞帶底下的腹直肌擠壓的肉感。C處的手環加上了明暗，D處手環則無明暗，目的皆在強調前臂的各別方向。很可能模特兒根本沒有戴手環，竇加虛構了手環以表現手腕方向，並增加些許形體感。

　　這幅素描中，竇加經常改變光線，不過並非在單一形體上。上臂（E）的光線來自左方，前臂（F）的光線卻來自右方。乳房是淺淺的球形，光線來自右方。畫中的反射光線極少，只有舞鞋上（G）有來自左方的直接光線，以及來自右方的反射光線。

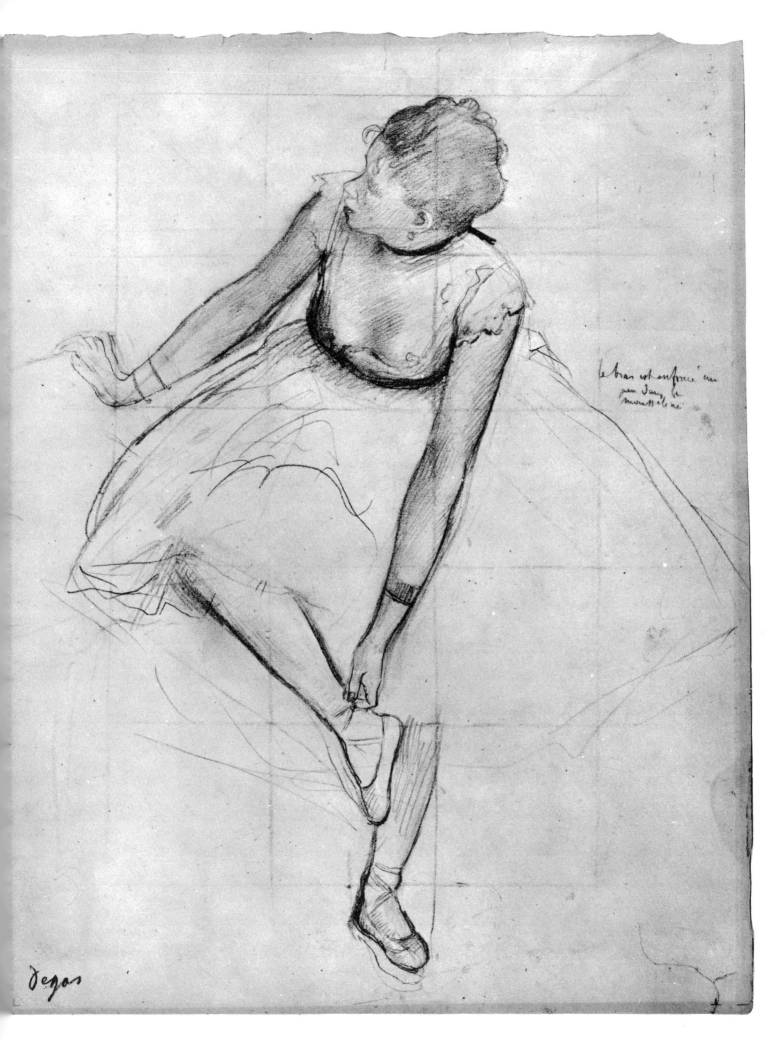

le bras est enfoncé un
peu dans la
mousseline

Degas

李奧納多·達文西
《肩膀一帶和頭部的表面解剖》
（SURFACE ANATOMY OF THE
SHOULDER REGION AND HEAD）
銀筆
23.2 × 19 公分
承女王陛下旨意複製
皇家圖書館，溫莎

　　這張手稿上，達文西練習畫頭部的各種棘手姿勢。藝術家必須要能夠畫任何姿勢的頭部，也要能夠畫出想像的頭部，如果無法描繪想像中的奇特罕見的頭部姿態，那他就是不會畫畫，即使有個模特兒在眼前他也辦不到。關於此點，原因有很多，其中一個原因就是，只要頭部改變姿勢，每一個五官的方向也會隨之改變。既然每一個五官的位置會改變，身為繪者就要能夠畫出任何能想像到的姿勢下的五官。此外，頭部改變姿勢時，五官之間的關係也會隨之而變。

　　研究高超藝術家的作品的困難之一，在於藝術家的結構線通常是看不見的。高超的藝術家不需要結構線，因為這些線條會擾亂素描的視覺效果，不過藝術家作畫時，心中仍存在這些線。事實上，我對於是否要讓我的學生使用結構線一直很掙扎；他們也覺得這些線會毀了他們珍貴的素描，但是除非先用結構線搞砸成千上百張素描，否則你永遠無法學會畫畫。

　　此處的結構線主要是關於頭部整體的姿勢。例如 A–B 線表示頭部的高度；C–D 線表示朝下的頭；E–F 線則表示仰起的頭。

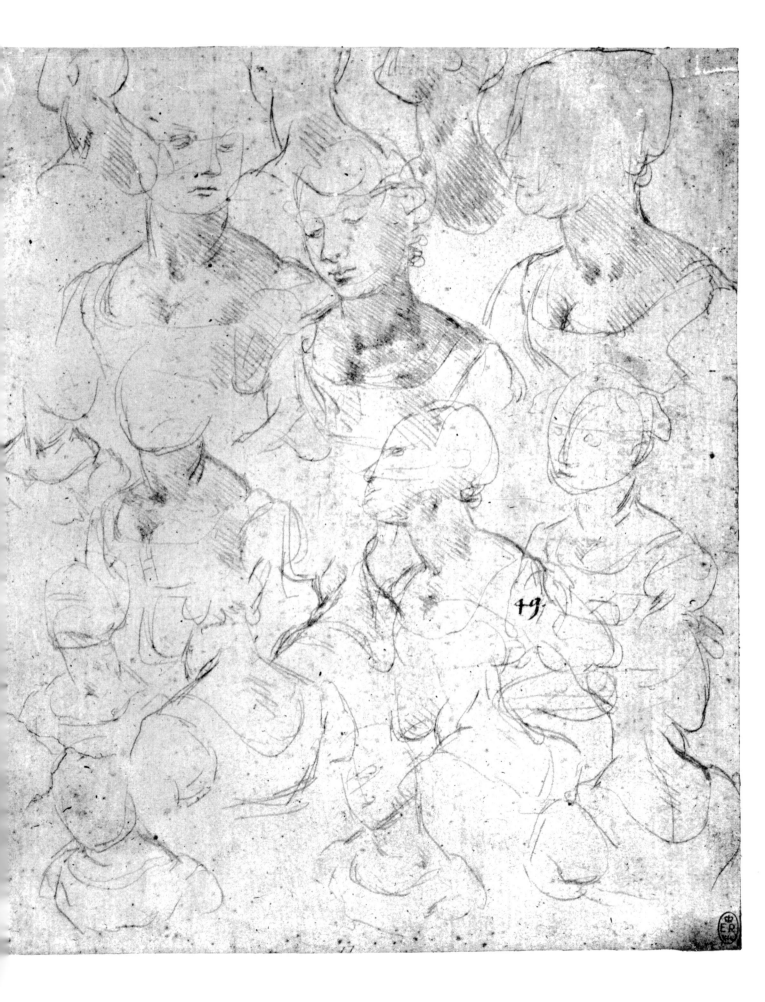

安東尼‧華鐸
《頭部的九個習作》
（NINE STUDIES OF HEADS）
紅、黑和白粉筆
25 × 38.1 公分
羅浮宮，巴黎

　　前頁的達文西素描中，結構線常用於表示頭部的單純塊體，有時他也會在臉部加上垂直的中線。華鐸這幅完成度較高的素描中，可見的結構線非常少，或許 A–B 線是一小段用來表示頭部整體的結構線。看著熟練的藝術家畫素描，就能知道他是否隨時想著結構線：手的動作有如正在畫結構線，但是鉛筆並不會碰到紙張。

　　要畫好頭部，首先必須牢記頭骨的正面和側面，熟悉並記得每一個重要細節的關聯性。頭骨側面能讓你知道鼻子下方、耳朵下方、乳突（C），以及顴骨下方大約在相同高度。

　　透過研究頭骨側面，能夠培養你對頭部側面的感覺。問自己各式各樣關於頭部側面的問題：某一條水平結構線上有哪些元素；特定的垂直結構線上有哪些元素等等。素描的時候要記得這些答案。

　　以同樣方式研究頭骨正面。慢慢地，我希望你也會以同樣方式學習頭骨的背面、上面和底面。接著你就能夠將筆下的頭想像成一個方塊，無論方塊呈現什麼姿勢位置，你都能感受到每一個部分的關聯性。

丁托列托（雅各波・羅布斯提）
《身披布幔的站立人像》
（DRAPED STANDING FIGURE）
黑色粉筆
33.4 × 18 公分
烏菲茲美術館，佛羅倫斯

　　身形的動向或方向對其身上的布料影響甚巨。藝術家常常改變身體的造型，使皺褶變化比實際上在模特兒身上看見的更具表現性。同時，藝術家也利用皺褶變化暗示或強調布料下的人體動向或方向。當然，除非藝術家能夠憑空想像人體，否則是不可能做到這點的。

　　此處的皺褶動態是從腰部（A）到較高的肩膀（B）。正面的結果也相同。不僅如此，丁托列托還讓皺褶帶旋繞感，暗示肋廓轉動的方向與骨盆相反。

　　在我的課堂上，如果模特兒擺姿勢時，身上穿著皺巴巴的衣物，初學者一定會小心翼翼地畫下眼睛看到的每一道皺褶。結果就是他們畫了一幅畫，模特兒彷彿穿著剛從行李廂拿出來的衣服擺姿勢。功力高深的藝術家常常會虛構符合他的表現目的的身體動向，然後配合這些想像的動向畫上皺褶。

130

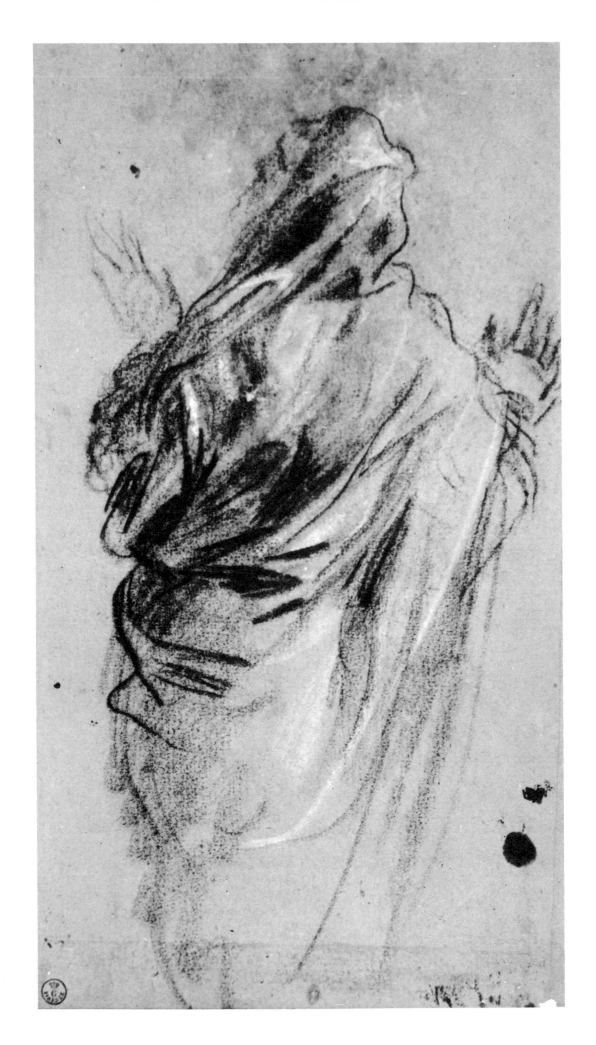

老彼得・布勒哲爾
《夏日》
（SUMMER）
沾水筆、褐色墨水
22 × 28.5 公分
美術館，漢堡
（Kunsthalle, Hamburg）

　　較小的人物（A）身上的皺褶旋轉，表現出骨盆以上的肋廓轉動。此處的
衣物扭轉程度極大，皺褶無法延伸至較高的肩膀。袖子上的皺褶（B）也是旋轉
狀，暗示手部呈旋前動作，前臂對上臂而言是旋轉的。

　　胸前（C）的皺褶極具特色，從腋下一直到胸口，表現出上臂的動向是往
後的。同樣地，背部（D）的皺褶則透露上臂的動向是往前。手肘處（E）特有
的束狀皺褶暗示彎曲的手臂。F處的皺褶從腋下延伸到手臂上面，表現高舉的
上臂。

　　這幅素描再一次證明藝術家研究過直接和反射光在單純形體上的效果，像
是方塊、球體、圓柱體、蛋形，甚至是錐體。注意田野和房舍上有多少面與面
的連接處；注意用來表現樹上整叢葉片、乾草堆的塊體結構造型。

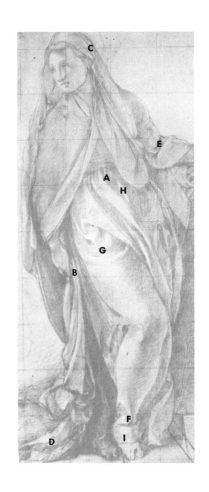

雅各波·彭托莫
《天使報喜》
（VIRGIN ANNUNCIATE）
紅色粉筆
39.3 × 21.7 公分
烏菲茲美術館，佛羅倫斯

　　布料喜歡從支撐點（如 A、B 和 C）垂墜而下，形成長條狀皺褶。在模特兒身上，這些皺褶的形狀大小很容易顯得非常相似。藝術家必須改造皺褶，增加其變化和造型趣味，此處就是一例。

　　D 處表現布料垂至地面堆積的造型。想要知道這是如何形成的，拿一件衣服掛著，使下半部落地堆積，描繪布料，將眼睛所見的乏味形體轉化為有趣的造型。

　　手肘處（E）的布料皺成一堆，腳踝（F）的摺痕有如內側面的連接處。

　　注意大腿處（G）的亮點蓋過布料的暗色細節。布料要畫得好，就必須能夠想像繞在圓柱體上的螺旋狀繩索或甜甜圈的明暗。

　　布料的皺褶和邊緣常常被刻意改成覆蓋著布料底下的塊體結構概念：H 表示腹部的球形，I 處則暗示足部的形狀。

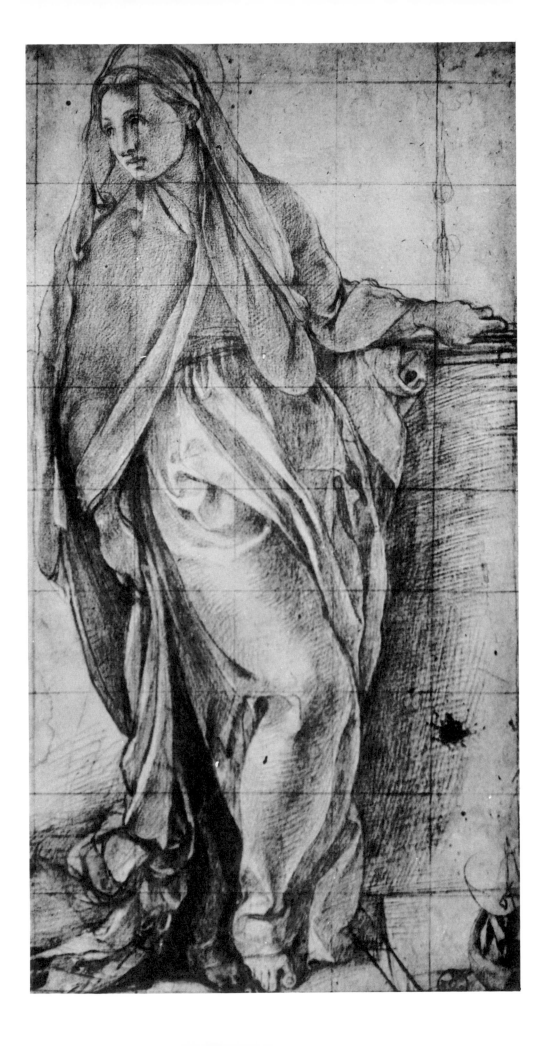

桑德羅・波提切利
（Sandro Botticelli, 1444-1510）
《豐饒寓言人物之習作》
（STUDY FOR THE ALLEGORICAL
　FIGUER OF ABUNDANCE）
沾水筆
31.5 × 25.5 公分
大英博物館，倫敦

　　這幅素描中，主要人物的基本塊體結構概念其實出人意表地單純。肋廓是蛋形，上面埋入兩個球體狀乳房，圓滾的腹部是球體，大腿是簡單的蛋狀長柱。布料的皺褶裏住這些塊體結構，項鍊則繞著圓柱狀的頸部。A–B 線是圓形的一段圓弧，表現出線條可以藉由拉開和形體的距離，進一步強調形體；此處的形體是蛋——圓柱體概念的前臂。腰帶（C）也以同樣方式強調腹部的塊體結構概念。

　　人物上的主要光線來自左方；來自右方的反射光相當充足。

　　腰帶的環狀動態（D）表現出骨盆向前頂；手臂上環狀的動態（E）則表示上臂往後推。

　　畫中的人是全然的創作。波提切利創造光線、反射光、塊體結構、身體動向，甚至連風也是。垂墜的布料和每一根在風中飄揚的髮絲，完完全全是藝術家創造並設計的。

　　頭髮（F）的造型有如圓柱體內面，直接光線照射生成亮點。G 處的捲曲和多數捲髮一樣有如圓柱體，亮點出現在正確的位置。

136

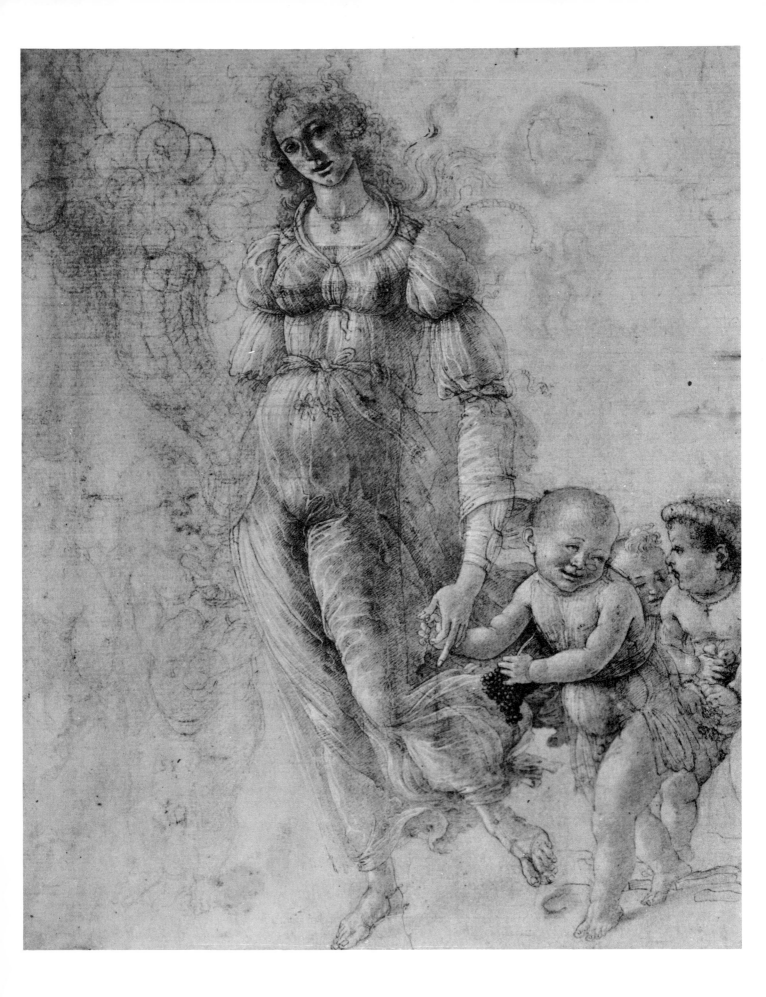

6

藝用解剖學
ARTISTIC ANATOMY

若說人物素描逐漸沒落——20世紀時明顯如此——最主要的原因之一，就是幾乎沒有當代藝術家深入研究藝用解剖學。

沒有模特兒的素描

與現今的標準相比，本書中介紹的每一位藝術家都擁有驚人的藝用解剖學知識。因為除非能夠光靠想樣就畫出人體的每一個姿勢角度和每一個部分，否則沒有任何人可以把人物畫得非常出色。而本書中的每一位藝術家都能辦到。

你以為光靠忠實依樣畫葫蘆地畫下模特兒的姿勢，就能精確畫出後仰的頭或直直朝向你的手嗎？沒辦法的。除非在模特兒擺好姿勢前，你光靠想像就能畫出這些肢體動作，否則就不可能畫得好。而且少了對藝用解剖學的徹底學習，天底下沒有人能夠憑空畫出精確的人物。

你要怎麼研究手部的重要軸線——從小指掌骨末端到大拇指掌骨末端的軸——瞇起眼睛觀察十五呎外的模特兒嗎？

尤其是你根本不知道掌骨的存在！

認識解剖學

書本中有太多關於藝用解剖學的細節，學生對這些重要觀念根本渾然不覺，到頭來才發現這些觀念非常有用。我應該要多強調幾個藝用解剖的觀念，建議你研究解剖學題材時心中隨時記得這些觀念。

藝用解剖學沒有什麼神祕的，全都寫在書裡，任何人都能學。當然，醫用解剖學從達文西之後有長足的進步，不過藝用解剖學沒有太大改變。

達文西——以及本書中的每一位藝術家——都擁有豐富的骨頭收藏，這正是藝用解剖學的基礎。

骨架決定身形

首先必須要了解，身形來自骨架。敲敲自己全身上下，硬的部分幾乎都是骨頭。你的頭、雙手、雙腳、關節，這些部位的形體主要受骨頭影響。

骨頭對身體其他部位的影響沒有那麼明顯，不過仍相當強烈。脖子的頸椎底部在第一圈肋骨上，肋骨和髂棘決定腹外斜肌的主要部位形狀，大腿內側則反映骨盆的形狀等等。

人體本質上就是一座機器，骨頭承受壓力，肌肉提供張力。如果你扯下身上的肌肉，就像海克力斯（Hercules）臨死前所受的苦難一樣，並將之攤開，你會發現除非肌肉附著在骨架上，否則它們就只是一團不成形的肉，不過骨架則會保持原狀，形狀和比例都不會改變。

拜託去買些骨頭吧

首先要做的就是收集骨頭，你可以從任何醫療器材公司訂購。我知道骨頭並不便宜，學藝術的學生也不有錢，但是切記，骨頭會陪你一生，而你也有可能將一生奉獻給藝術。

你無法從圖片得知骨頭真正，而且正確無誤的形狀，你一定要有真正的、立體的骨頭。連在我的課堂裡，即使真正的骨骼就掛在

眼前，沒有概念的學生還是會看著骨頭的圖片臨摹。

　　與其買整具骨骼（經常由無知的技工組合），分別販售的骨頭更好。因為骨頭末端的形狀受到相接部分的影響，如果是一整具組合好的骨骼，就沒辦法好好觀察這些部分了。取得骨頭後，好好研究觀察，直到牢記心中，並且能光靠想像就畫出各種姿態的骨頭，接著再將骨頭畫成一具完整的骨骼。

肌肉的起點與止點

　　研究骨頭時，一起記下必要的肌肉的起點和止點。任何可靠的人體醫用解剖書都會清楚指出肌肉的起點和止點，例如《格雷氏解剖學》（Gray's Anatomy）。內容優良的藝用解剖學書籍也會列出這些必要的肌肉。

　　藝用解剖學只使用醫用解剖學的一小部分內容。至於是否應該真正動刀解剖，除非題材需要，否則你反而會被搞的更糊塗。

　　不過若認識肌肉的起點和止點，我向你保證，人物素描會變得相當簡單。素描中有一半的時間，你都只是用手中的鉛筆從肌肉起點畫向止點，反之亦然。如果想要描繪胸鎖乳突肌，用鉛筆從乳突優雅地拉一條弧線到胸骨，還有什麼比這更容易的呢？

了解演化

　　研究人類的藝用解剖學時，必須謹記動物的藝用解剖學，並將人類放入整個演化系統中。然後你就會發現骨骼最顯而易見的部分：頭、肋廓、脊椎、骨盆、前肢和後肢。事實上，從我們最初四足站立的遠祖以降，身體結構的改變微乎其微。解剖學六大基礎元素不斷出現在各異但可辨的形體中，千篇一律的程度有如宇宙的設計師缺乏想像力，再也沒有別的創意。動物的肌肉也和我們人類的肌肉極為相似。

　　如此，我們可以研究幾乎各種動物，藉此學到許多關於人體結構的知識。

　　不僅如此，重要的解剖元素在其他動物身上可能尺寸變得極大，

但是或許在人類身上很小或沒有太大意義。如果我們研究這些動物，就不太可能忘記這些元素的存在。舉例來說，如果畫無數次馬的頭骨，一定會注意到巨大的鼻骨。以後畫人類頭骨時，或許就不會忘記人類小小的鼻骨。

換句話說，時時謹記在心，人類只不過是動物的一種。雖然人類體型受到演化的重大影響而改變，但本質如一。人類的肺就是鯨魚的肺；人類的牙齒就是大象的象牙；人類的手臂就是鳥類的翅膀；人類的指甲就是老虎的爪。

地心引力與四足動物

人是唯一靠後腿完全直立的動物。如果我們認為四足動物是人類的遠祖，接著想像四足動物試圖直立時要費多大的勁，對了解人體特有的結構大有助益。

四足動物就像凱旋門，穩穩地踩在四隻腿上，是對抗地心引力的理想姿勢。至於動物的脊椎，頸部是 S 曲線，其他部分則是平直的 C 曲線，有如平坦的拱頂。肋廓可以說是吊掛在脊椎上。骨盆像在後拱門上方柱狀處，延伸出具支撐力的後腿。肩胛骨位在肋廓兩側，肩胛棘朝下。前鋸肌從肩胛骨往下，如吊帶般固定住肋廓，以及嵌入肩胛骨、支撐動物前半部的前腿。

地心引力與人類

現在讓我們思考一下，如果這隻動物在演化過程中必須完全直立，會有什麼樣的變化。

首先，我們必須了解到光用兩條腿維持平衡並不容易，而在很大程度上，人體就是為了這個問題而設計的。換句話說，學生必須隨時意識到地心引力的存在。描繪站立的人像時，藝術家的第一筆結構線稱為重心線（gravity line），這條線自然會指向地心。

試圖直立的動物不得不努力旋轉骨盆，使其與地面垂直。轉動點正是後肢的嵌入點。由於脊椎緊緊嵌在骨盆裡，旋轉骨盆也就連帶拉起脊椎、肋廓和頭骨。

像人類一樣完全直立時，動物特有的脊椎（S曲線和C曲線）並不是支撐頭部和肋廓重量最有效的形狀。因此，人類的脊椎演變成頭部下方和肋廓下方彎曲。這形成人類脊柱特有的弧度，也是你一定要牢記的弧度，因為對人體的形狀影響甚鉅。

人類的背部側面徹底反映出這些曲線（不過突出的棘突隱藏了這些曲線）。正側面中，頸部保留了脊柱的弧度，腹部則反映出脊柱在肋廓下方的彎曲。

直立時，如果人類保留動物凸出的肋廓，極可能會前傾跌倒。因此不同於動物，人類肋廓的正面寬度大於側面，肩胛骨也不像動物位於身體兩側，而是在背部，重要的肩胛棘也幾乎變成水平。

直立的進一步結果

幾乎所有人類肌肉的功能都在於保持身體直立。如果以這層關係思考肌肉，其各具特色的形狀就清楚多了。

臀大肌——臀部的大肌肉——身負旋轉骨盆並使其保持垂直的重任，這就是為什麼人類的臀大肌比任何動物都發達；也是為什麼亞里斯多德（Aristotle）稱臀大肌是人類最不同於動物的肌肉。

下背兩側被學生稱為「背溝」（strong cords）的肌肉——從骨盆到肋廓，並使肋廓直立的肌肉——因而變得發達。身體前側與之相對的肌肉（腹直肌）亦然。

學生應該仔細思考使人類保持直立的是哪些或哪個肌群，或者固定關節使其維持直立姿勢的又是哪些肌肉。

如此學生就能了解為何同樣的肌肉在人類和動物身上顯得截然不同，更能理解人體有如平衡絕妙的精密設備。

功能的重要性

功能是研究藝用解剖學的另一個重點。功能就是生物（或其中一部分）執行特定類型的運動。這點適用於肌肉、骨頭，或是動物本身。

了解功能的同時有助於進一步理解形體。舉例來說，某些肌肉

有旋轉的功能，肌肉走向略帶旋線感，例如胸鎖乳突肌、腹外斜肌，以及縫匠肌皆屬於這類肌肉。格雷伊獵犬（Greyhound）的身體為速度而生，因此骨頭又長又輕，且肌肉修長。役用馬則是為了粗重的工作而生，外表自然也顯得粗壯。

功能性肌群

或許功能的概念，唯有在藝術家能夠理解以下原則才有幫助：那就是如果兩個或以上相鄰肌肉的功能幾乎相同，藝術家或許會將這些肌肉歸為一類。快速觀察這些肌肉，就會發現可將肌肉分成三大類肌群。第一個是所謂的旋後肌群，負責旋轉手部；另一個是屈肌群，使手腕彎曲；最後一個是伸肌群，可以伸直手腕。

如果你的藝用解剖學書沒有強調這一點，那就拿三枝不同顏色的蠟筆，旋後肌群塗紅色，屈肌群塗藍色，伸肌群塗綠色。這樣就能清楚看出前臂上的三種肌群，不必畫出組成這些肌群的獨立肌肉細節。

另一個功能性肌群，就是大腿後側廣為人知的膕旁肌群。其中有三條肌肉：一邊是半膜肌和半腱肌，另一邊是股二頭肌。解剖學用書會在這個肌群中間畫一條深深的凹痕，不過在活生生的人體模特兒上是看不見這條凹痕的。

功能性肌群分水線

再者，認識功能性肌群也有助於解決人體上哪裡該畫線這個棘手難題。初學者不懂為何藝術家常常能畫出模特兒身上不存在的線。這些線有時候會落在兩個功能性肌群的連接處，藝術家稱這些線為「功能之間的線條」。

解剖之罪

讓我告訴你沒有好好研究藝用解剖學的學生會犯哪些可怕的錯誤。忽略頭像側面的後腦，因為他們太專注在臉部，完全忘記後腦

的存在。脖子像是從肩膀奇怪的位置長出來,因為他們忘了脖子必須從最上面兩根肋骨長出(不然我們就無法吞嚥或呼吸了)。乳房下方少了一大片肋廓。肋廓離骨盆太遠,或是直接連著骨盆。股溝縫直接穿過無法穿透的薦骨。

以上簡短羅列藝術學院學生(罄竹難書)的罪過,目的只是要說服你好好研究藝用解剖學,而且要非常用功。

圖例
ILLUSTRATIONS

伯納德・席格弗列・亞庇努斯
（Bernard Siegfried Albinus）
《圖解人體肌肉骨骼》，圖 1
（TABULAE SCELETI ET MUSCULORUM
CORPORIS HUMANI, Plate 1, 1747）
大都會美術館，紐約

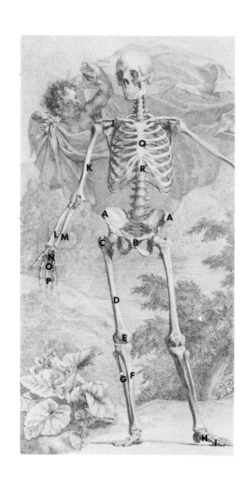

　　這幅圖勝過千言萬語，任何文字都不足以形容作品本身明白寫實的程度。
這是有史以來最精確的人體骨架圖之一，不過必須記住，這只是真實事物在紙
張上的錯覺。所以務必找個真正的人體骨骼，建構完整的骨骼形體概念，而不
是只依賴圖片。

　　注意以下的骨頭：骨盆上的標記 A 是髂前上棘；B 是恥骨聯合；C 是大轉子；
D 是股骨；E 是髕骨；F 是脛骨；G 是腓骨；H 是跗骨；I 是蹠骨；J 是鎖骨；K
是肱骨；L 是橈骨；M 是尺骨；N 是腕骨；O 是掌骨；P 是指骨；Q 是胸骨；R
是劍狀軟骨。

伯納德・席格弗列・亞庇努斯
《圖解人體肌肉骨骼》，圖 2
（TABULAE SCELETI ET MUSCULORUM
CORPORIS HUMANI, Plate 2, 1747）
大都會美術館，紐約

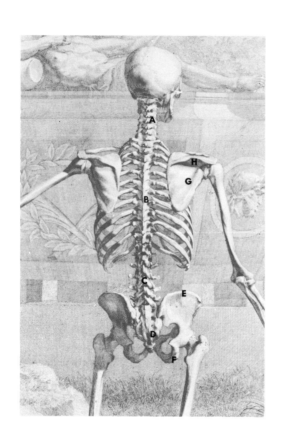

注意以下的部位：A 是頸椎；B 是胸椎；C 是腰椎；D 是薦骨；E 是髂棘；F 是坐骨；G 是肩胛骨；H 是肩胛棘。

重量落在右腿，你會發現骨盆左側因此略低。注意脊椎到頭骨細微的弧度變化。不過因為這具骨骼只是錯覺而非實體，你無法準確得知脊椎弧度朝你彎曲多少，或往另一頭彎曲多少。還有第十二對肋骨的真正形狀呢？從這幅畫中無法得知。

150

伯納德‧席格弗列‧亞庇努斯
《圖解人體肌肉骨骼》，圖3
（TABULAE SCELETI ET MUSCULORUM
CORPORIS HUMANI, Plate 3, 1747）
大都會美術館，紐約

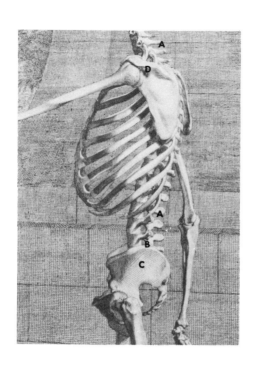

　　此處你會發現，脊椎在頭骨和肋廓下方都有彎曲的弧度。由於脊椎背面有突出的棘突（A），因此正面的弧度較背面大。在某些動物身上，像是馬匹，某些部分的棘突極長，如果只觀察活生生的動物，根本猜不出脊椎的曲度。

　　表示髂棘的線條，就是最重要的結構線（B），髂棘對身形的影響極大。除非觀察真正的骨盆，不然恐怕你永遠也無法畫好。這條線的凹面特性難以捉摸，學生要專注在髂棘的外部而非內部線條，才能捕捉到這條線。

　　身體有骨盆帶（C）和肩帶（D）。肩帶由鎖骨和肩胛骨組成。骨盆是固定的形體，但是肩帶可以往多個方向活動。寫生模特兒時，試著在腦海中將肩帶獨立出來，正確放置其組成元素。

　　左手呈旋後姿勢。前一張圖片中的左手呈旋前姿勢。由於這些各異的動作，捕捉前臂骨頭的複雜變化相當困難。不過如果眼前有真正的骨頭，要理解旋前和旋後就容易多了。為了確實畫好前臂，你一定要能夠透過肌肉想像骨頭。

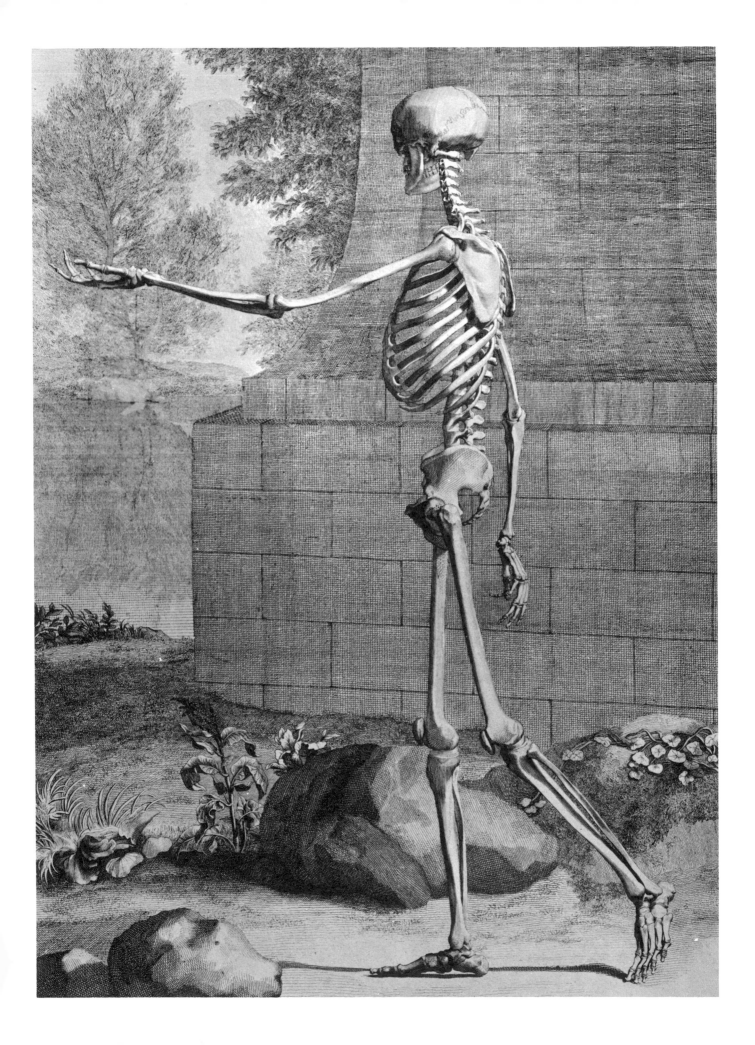

安德雷亞斯・維薩留斯
（Andreas Versalius）
《人體構造》，圖 21
（DE HUMANI CORPORIS FABRICA,
Plate 21, 1543）
紐約醫學研究院
（New York Academy of Medicine）

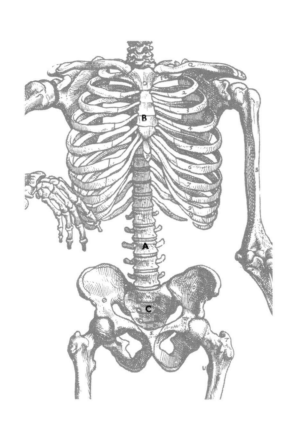

　　前面看過的亞庇努斯的版畫繪於十八世紀。這幅維薩留斯的骨骼則是十六世紀中期的產物。因此某些細節較不那麼精確。但是維薩留斯的圖畫風格充滿魄力，數百年來廣受眾多藝術家使用。

　　此處的手臂顯得異常的長，脊椎幾乎沒有弧度。翻到亞庇努斯的骨骼正面圖，就會發現畫中明顯強調這些弧度。特別比較肋廓（B）和骨盆（C）之間的曲線（A）。維薩留斯的插圖中，由於少了這些弧度，此處的肋骨太過水平。

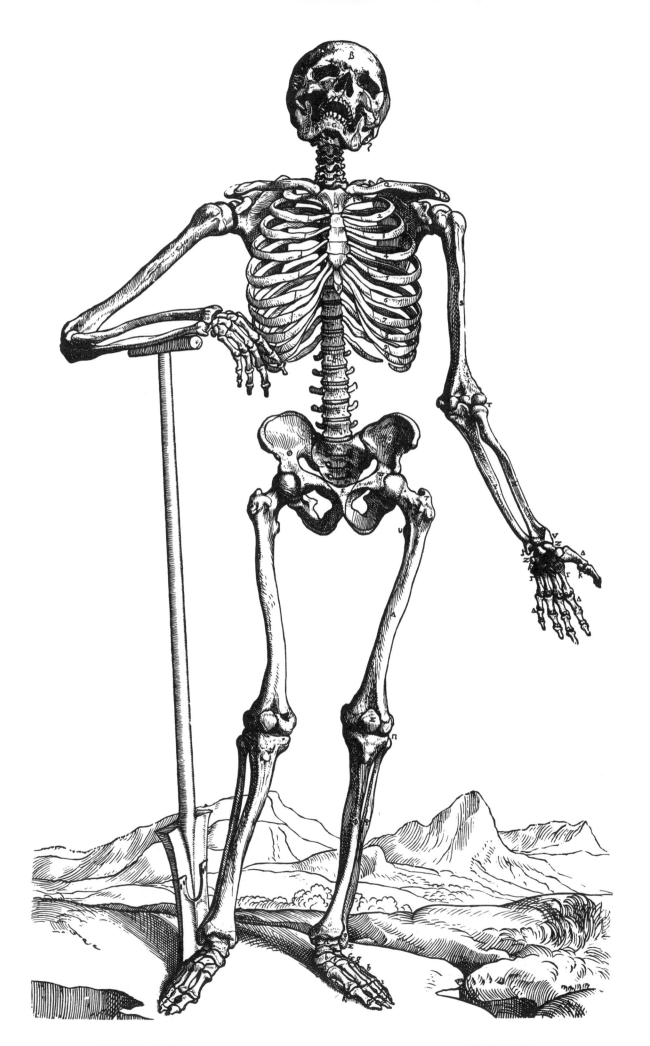

安德雷亞斯・維薩留斯
《人體構造》，圖 22
（DE HUMANI CORPORIS FABRICA,
Plate 22, 1543）
紐約醫學研究院

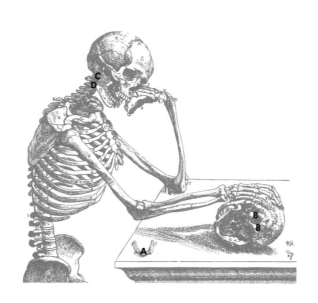

　　這張插圖中，可再度發現維薩留斯對脊椎的錯誤描繪。墓碑上的頭骨左邊
（A）有一個 U 形的小骨頭（舌骨），貼附著氣管；藝術家大都知道這個骨頭，
主要是因為舌骨形成一條線，分隔下顎的肉和頸部這兩個面。

　　此處還有頭骨正下方的視角。兩個明亮受光的突起是枕骨髁（B），是連接
寰椎（C）的關節。寰椎直接連在頭骨下方（別忘了，撐起整個世界的正是亞
特拉斯〔Atlas〕），這兩個髁剛好與寰椎上的兩個凹洞接合，使顱骨可在脊椎
上前後擺動。寰椎則在下方的樞椎（D）上轉動，使頭骨能夠側向轉動。研究
寰椎和軸椎的造型與功能，能讓你筆下的頭部優雅地連接頸部。

　　這幅插畫較早的版本中，墓碑上刻著：「萬物皆有一死，唯有才智永存。
（*Vivitur ingenio, caetera mortis erant.*）」

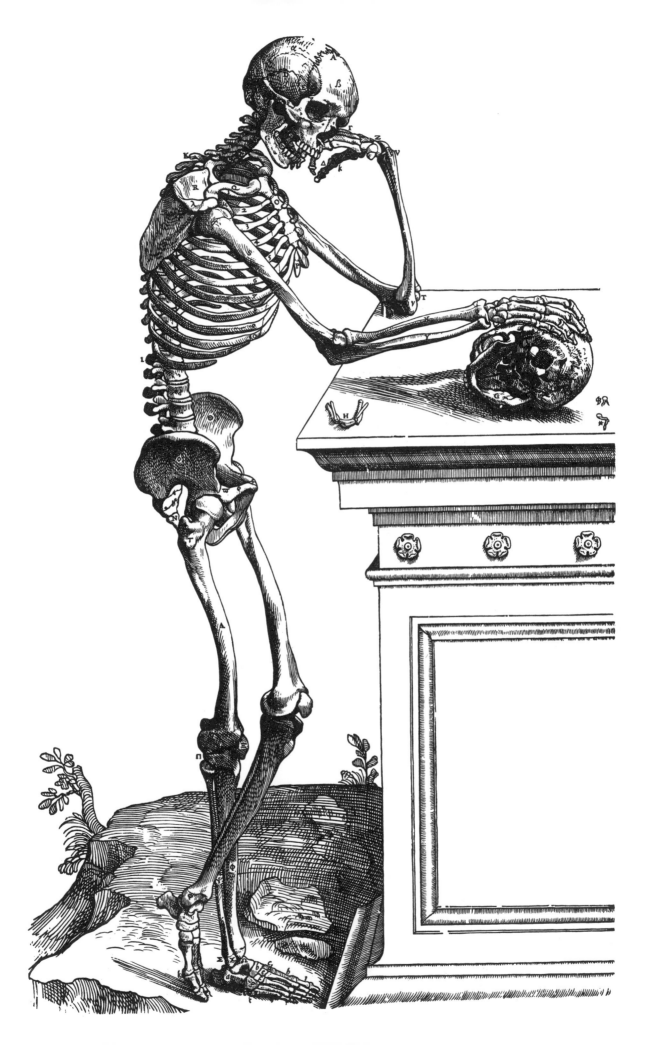

安德雷亞斯・維薩留斯
《人體構造》，圖23
（DE HUMANI CORPORIS FABRICA,
Plate 23, 1543）
紐約醫學研究院

　　研究手臂和雙腿的骨頭時，別忘了從上方和下方兩個視角仔細檢視。同時記得觀察骨幹上下，你會發現所有的骨頭都帶點扭轉的感覺。你也會更明白每一個骨頭的頂端、骨幹和底部的橫切面。

　　例如脛骨（A），頂端是平台狀，類似半個圓柱體。接著逐漸延伸出稜狀的骨幹，然後再融合成正方體狀的底部。一旦了解骨幹的邊緣線條如何匯合，應該就能夠畫出任何姿態的脛骨。不過光看圖片能辦到嗎？你還是需要真正的骨頭。

　　肱骨末端分別呈軸狀（B）和球狀（C），即肱骨小頭和肱骨滑車。充分了解這兩個造型後，學生通常就能理解旋後和旋前動作了。橈骨近端凹陷，緊貼著球狀肱骨滑車轉動；尺骨則連接軸狀的肱骨小頭，只能做單軸動作。

　　如果你畫線連起背上 1 ～ 12 的小數字，就會連成一條線，藝術家稱之為肋骨的角度線。（其實我認為這條線應該畫到 11 偏左就好。）肩胛骨放鬆時，內緣會落在這條線上，藝術家經常讓背部的面與這條線相連。

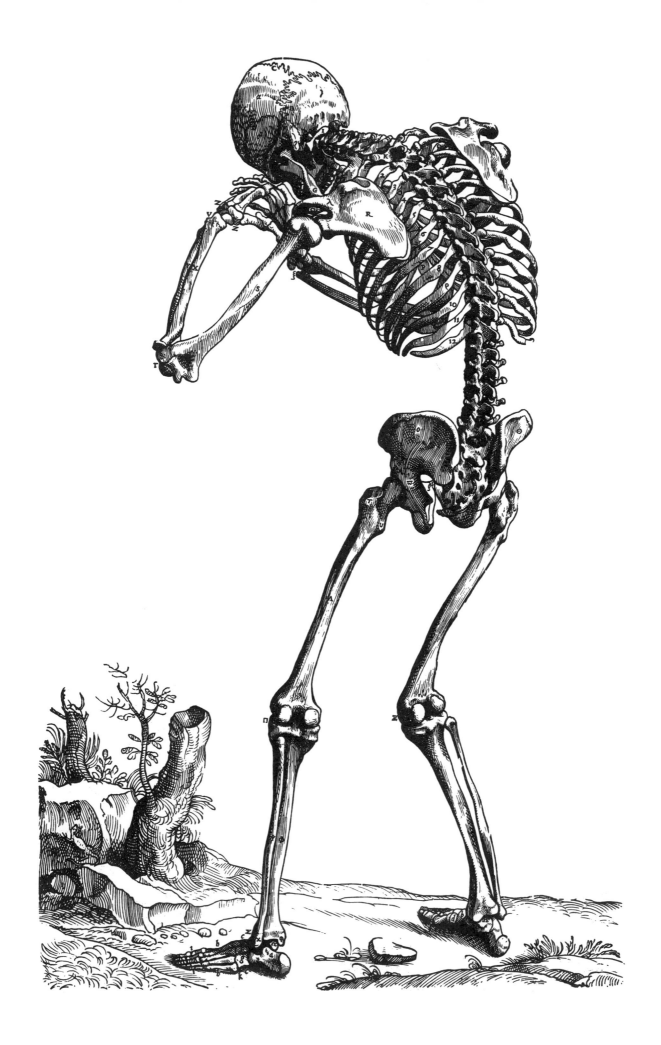

伯納德・席格弗列・亞庇努斯
《圖解人體肌肉骨骼》，圖1
（TABULAE SCELETI ET MUSCULORUM
CORPORIS HUMANI, Plate 1, 1747）
大都會美術館，紐約

　　下面列出的肌群包含功能相近的肌肉。一般素描會強調肌群；肌群中的獨立肌肉通常較次要。

　　手臂還有其他的屈肌群和伸肌群，不過並非淺層肌肉，因此藝術家較不會注意。想要仔細研究頭部、手部和足部的小肌肉，最好查閱醫用解剖學書籍。

　　標示出的肌肉為：胸鎖乳突肌（A）；胸肌群（B）——胸大肌和胸小肌；腹直肌（C）；腹外斜肌——有些藝術家將之與底下兩個肌肉結合，視為一個肌群，即腹內斜肌和腹橫肌（D）；大腿內收肌群（E）——內收長肌、內收短肌、內收大肌、恥骨肌、股薄肌；股四頭肌群（F）——股外側肌、股內側肌、股直肌、股間肌；縫匠肌（G）；闊筋膜張肌（H）；小腿肌群（I）——腓腸肌和比目魚肌；腓肌群（J）：——脛前肌、伸拇趾肌、伸趾長肌、第三腓骨肌、腓短肌、腓長肌；斜方肌（K）；三角肌（L）；二頭肌群（M）——肱肌、肱二頭肌；旋後肌群（N）——旋後肌、橈側伸腕長肌；屈肌群（O）——尺側屈腕肌、橈側屈腕肌、掌長肌、屈指淺肌、旋前圓肌；闊背肌（P）；前鋸肌（Q）。

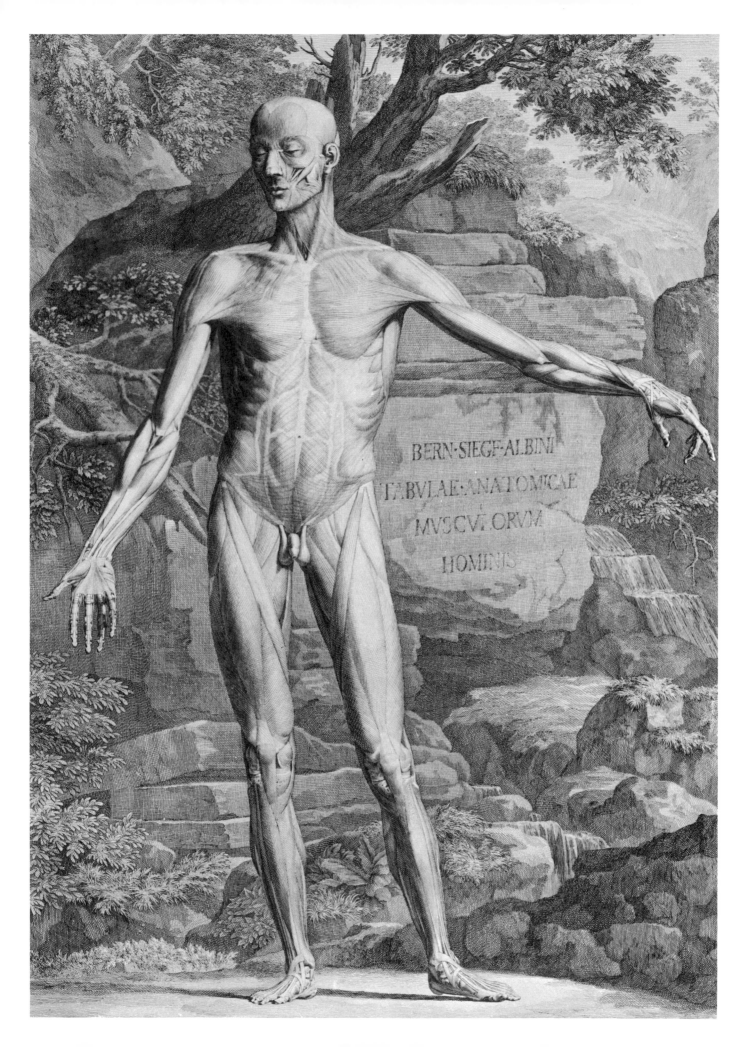

BERN·SIEGF·ALBINI
TABVLAE·ANATOMICAE
MVSCVLORVM
HOMINIS

安德雷亞斯・維薩留斯
《人體構造》，圖 26
（DE HUMANI CORPORIS FABRICA,
Plate 26, 1543）
紐約醫學研究院

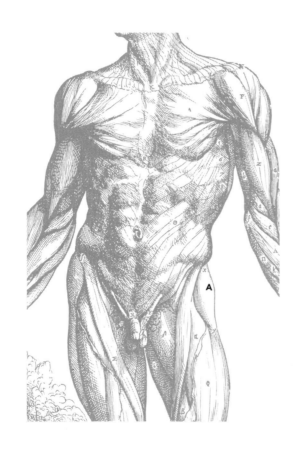

　　這幅插圖是維薩留斯繪製的人體正面。闊筋膜張肌（A）經常被學生忽略，
此處充分展現其重要性。我希望學生仔細比較這張圖和前頁亞庇努斯的插圖。
我認為這兩張插圖可以作為藝術敏感度的心理測驗基準。

162

伯納德・席格弗列・亞庇努斯
《圖解人體肌肉骨骼》，圖 7
（TABULAE SCELETI ET MUSCULORUM
CORPORIS HUMANI, Plate 7, 1747）
大都會美術館，紐約

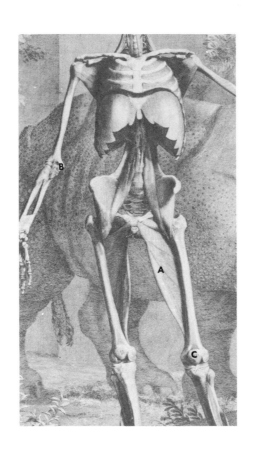

　　這幅插畫以絕佳方式展現大腿的內收肌群（A）。槽狀的骨盆也描繪的非常出色。雕塑家喜歡將腹部的球狀想像成放在這個槽裡的黏土球，藝術家也經常在素描中表現這種感覺。

　　注意肱骨內髁（B），在有血有肉的人體模特兒上會突起。同時注意髕骨比股骨的遠端粗大不少，學生總是把髕骨畫得太小。蛋形塊狀清楚表現出肋廓，第八對肋骨是人體正面最寬處。

164

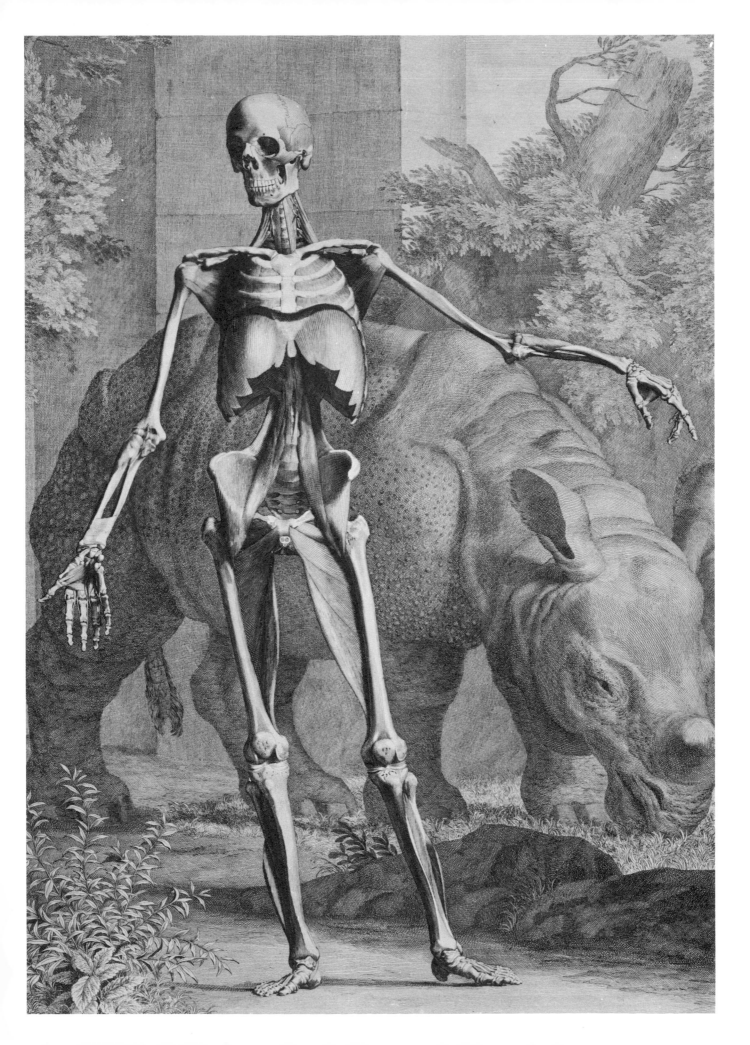

安德雷亞斯・維薩留斯
《人體構造》，圖 32
（DE HUMANI CORPORIS FABRICA,
Plate 32, 1543）
紐約醫學研究院

　　注意以下肌肉：臀中肌（A）；臀大肌（B）；膕旁肌群（C）——股二頭肌、
半腱肌、半膜肌；旋轉肌群（D）——棘下肌和小圓肌；大圓肌（E）；肱三頭肌
群（F）——外側、內側、及三頭肌的長頭；伸肌群（G）——橈側伸腕短肌、伸
指肌、尺側伸腕肌。

　　接下來的肌群在身體正面圖已介紹過：闊肌膜張肌（H）；股四頭肌群（I）；
大腿內收肌群（J）；小腿肌群（K）；腓肌群（L）；斜方肌（M）；闊背肌（N）；
三角肌（O）；旋後肌群（P）；屈肌群（Q）。

　　維薩留斯的插圖於 1543 年首度出版。當時小圓肌尚未被視為獨立的肌肉。
顯然被認為是大圓肌的一部份，因此將小圓肌和大圓肌歸類在一起也是很自然
的。

　　在腋下到背部的部分，藝術家經常把闊背肌和小圓肌連在一起，因此我認
為這兩個肌肉在這部分也算是一個肌群。

　　藝術家有個常用的高超手法，就是把斜方肌下端外緣的線條畫得更誇張，
蓋過底下其他肌肉，如此處所示，藉此清楚其他肌肉表現其形狀。

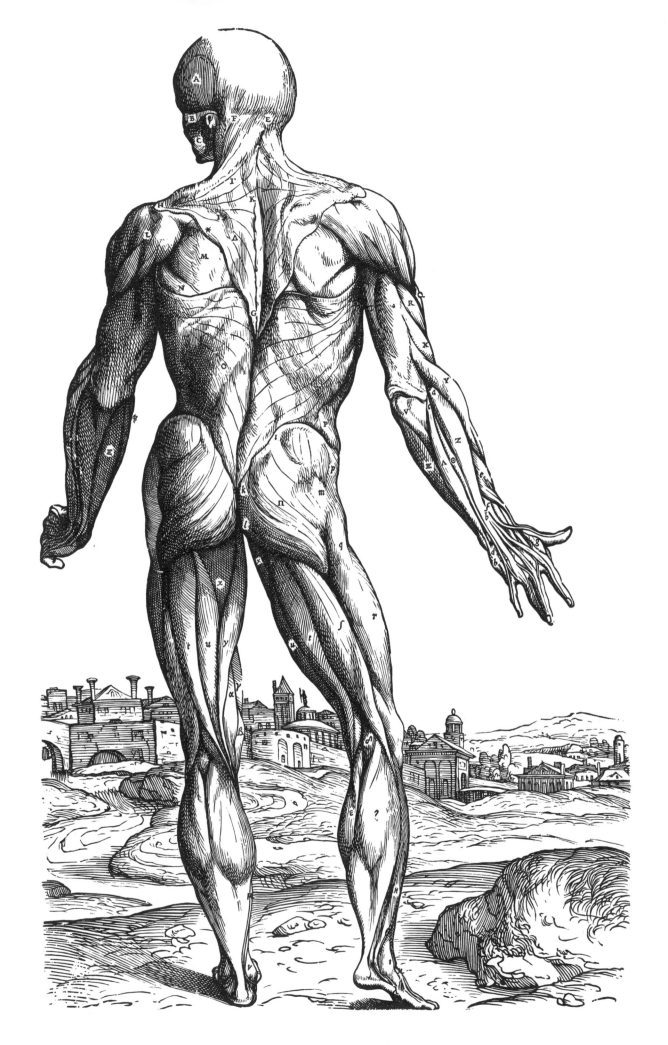

安德雷亞斯‧維薩留斯
《人體構造》，圖 33
（DE HUMANI CORPORIS FABRICA,
Plate 33, 1543）
紐約醫學研究院

　　背部是人體最難描繪的部分。原因是學生必須學會思考一層、兩層，甚至三層肌肉。

　　菱形肌群（Ａ）對背部的影響最明顯。由於實際上被斜方肌覆蓋，菱形肌群很少被好好研究了解。你可以將菱形肌群想像成厚實的橡膠片，從背部中線（Ｂ）伸展至肩胛骨內緣（Ｃ和Ｄ）。肩胛骨往背部中線活動時，菱形肌群自然會形成明顯的垂直突起，通常會有一到兩道垂直皺紋。

　　維薩留斯以後的時代，菱形肌群被分為上、下菱形肌群。不過藝術家無須牢記此區分法；如這張插圖所示，將這兩個肌群視為一個肌群處理即可。

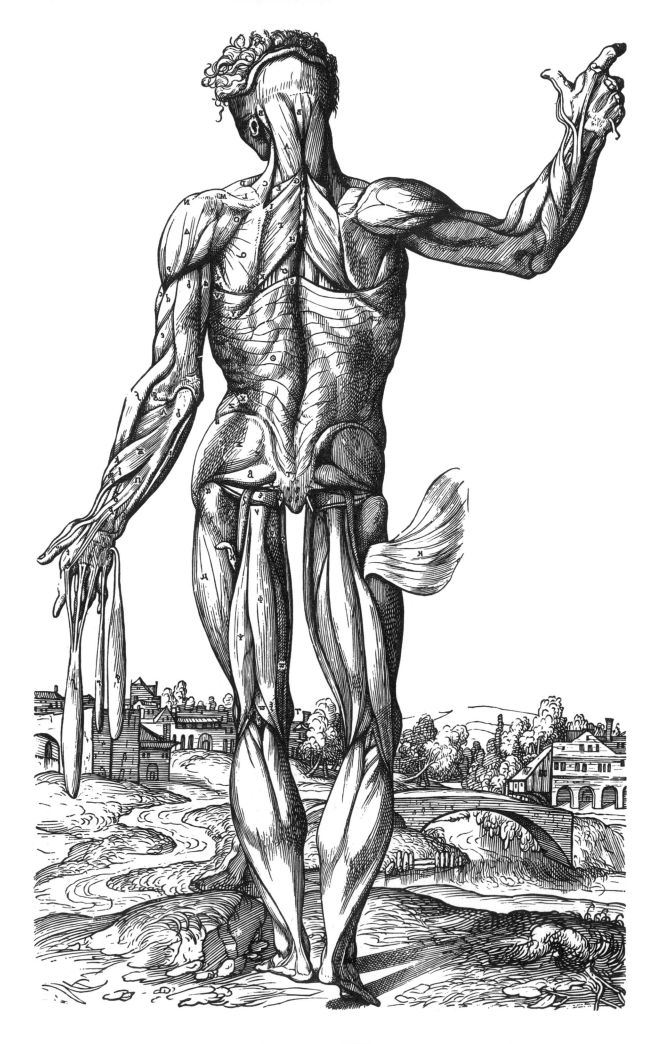

安德雷亞斯・維薩留斯
《人體構造》，圖 35
（DE HUMANI CORPORIS FABRICA,
Plate 35, 1543）
紐約醫學研究院

此處描繪的肌肉，沿著背部中線兩側由上往下，對藝術家來說極為重要。它們是讓肋廓在骨盆上保持直立、並讓頸部在肋廓上保持直立的肌肉，因此是富有人類特質的肌肉。藝用解剖學書籍很少強調這些肌肉，因為它們被背部的淺層肌肉覆蓋，而這類書籍常常只展示淺層肌肉。

此處展現的肌群從骨盆一路往上至肋廓，稱作豎脊肌。髂肋肌（A）是此肌群的重要肌肉，描繪下背時應特別強調，因為在下背只有薄薄的闊背肌覆蓋其上。

後頸部也是類似的狀態，因此可忽略斜方肌的影響，強調髂肋肌這個深層肌肉。藝術家喜歡將髂肋肌描繪成兩道有如繩索的粗條（B 和 C），分別在中線兩側。

你會在模特兒背部的肋廓部分看到其他若有似無的形體。不過除非選擇現代醫用解剖學，並且仔細研究背最長肌（D）和棘肌（E）──同樣屬於豎脊肌群，不然恐怕你永遠無法理解。

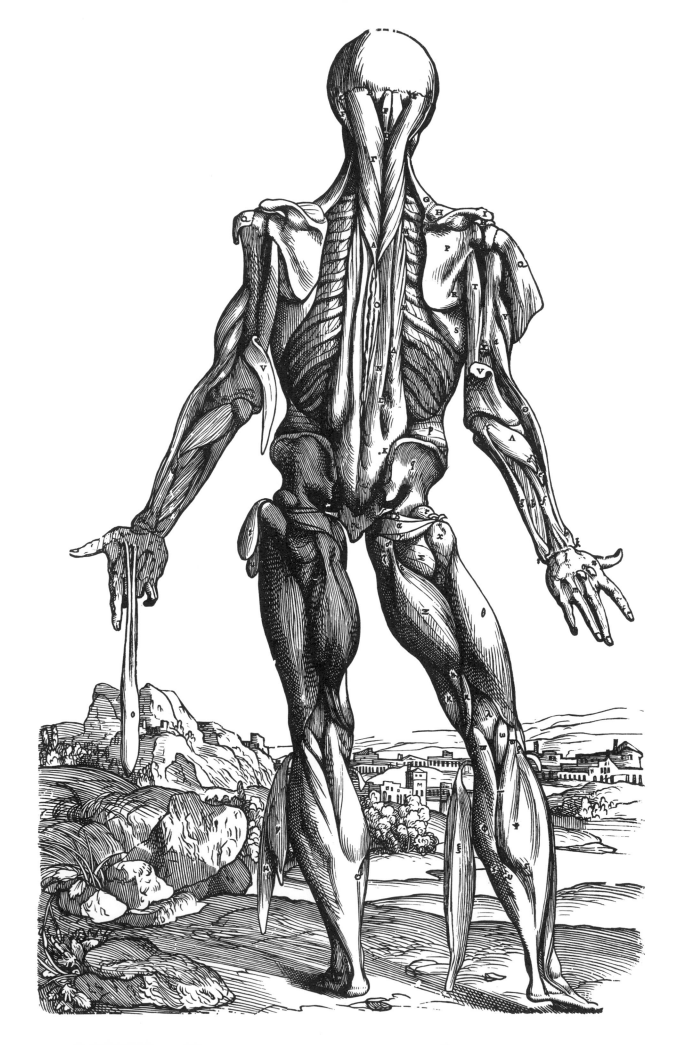

伯納德・席格弗列・亞庇努斯
《圖解人體肌肉骨骼》，圖 4
（TABULAE SCELETI ET MUSCULORUM
CORPORIS HUMANI, Plate 4, 1747）
大都會美術館，紐約

　　大腿的內收肌群（A）在這幅插圖中描繪的一清二楚。如同我前面所說，比起肌肉，骨頭才是左右身形的關鍵。內收肌群形成大腿上方內側的形體。此處可明顯看出內收肌群的上部完全受骨盆底部的形狀影響。

　　此處沒有腹外斜肌，如果有畫出來，會填補 B 的空白處。若將腹外斜肌想像成類似橡膠片的東西，一端繫在肋廓高於 B 點處，另一端繫在髂棘低於 B 點處，形成的造型就會非常接近 B 區塊的樣子。

　　藝術家敏銳地察覺到，認識人體從頭頂到腳底的橫切面的重要性。少了這些知識涵養，就不可能在既有光線下確實畫出正面與側面連接處。身體許多部分的橫切面完全取決於骨頭的形狀。上頭骨、下肋廓、髂棘部位、膝蓋、腳踝、手肘及手腕的橫切面都幾乎完全是骨頭的橫切面。脫掉鞋子，感受一下足部上方，再感受一下你的雙手，你會感覺到硬梆梆的骨頭。用心研究這些骨頭，就能早日描繪足部和手部了。

拉斐爾‧桑齊歐
《裸身男子們的鬥毆》
（A COMBAT OF NUDE MEN）
金屬針筆（stylus）底稿和紅色粉筆
37.9 × 28.1 公分
艾許莫林美術館，牛津

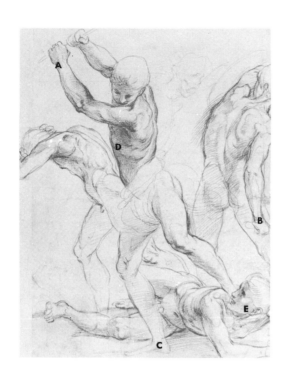

　　本書中介紹的所有藝術家都是藝用解剖學大師。如果想要畫好人體，你也應該盡可能研究藝用解剖學。

　　沒有任何一本書能教你一切，也沒有任何一本書能確實回答你在描繪人體時遇到的五花八門的問題。但是每一本解剖學書都有值得學習之處。事實上，藝用解剖學的書寥寥可數。試著向別人要、借來閱讀，或者用買的，多多益善。我的做法是一次讀一本，讀到內容幾乎能夠倒背如流，然後才換下一本書。通常大部分的內容都是重複的，不過每一本書總會有些不一樣的地方，包含前一本書遺漏的精彩想法。

　　這幅素描中，拉斐爾展現他對骨頭的形體和比例了然於心。他能畫出想像中的骨頭，任何姿勢都行，而且熟知骨頭的相對比例。看看尺骨遠端描繪的多麼明確（A 和 B）。注意以下部位畫得多麼精準：脛骨遠端（C）、胸肋下方的每一根肋骨和軟骨（D），以及顴骨的描繪（E），而且他對肩胛骨簡直一清二楚！

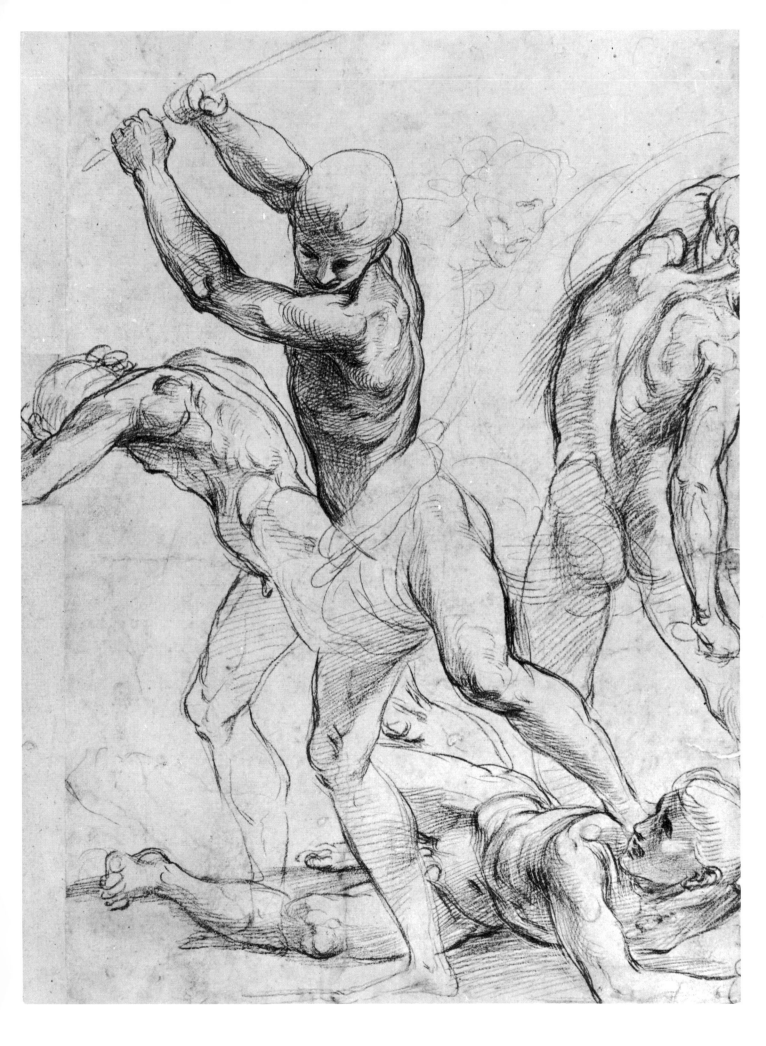

巴喬‧班迪內利
（Baccio Bandinelli, 1493-1560）
《西斯汀教堂天花板之男性裸體》
（MALE NUDE FROM SISTINE CEILING）
沾水筆、煙褐淡彩
40 × 21 公分
大英博物館，倫敦

　　初學者剛開始畫人體時，對人體的認識少得可憐。例如軀幹，乳頭和肚臍是初學者唯一會畫上的記號。熟練的藝術家則會想到一大堆人體記號；光是軀幹，或許就能畫上數百個。舉例來說，藝術家會畫出背部和腰椎的所有棘突，這樣立刻就有四十一個記號了。

　　你會發現，藝術家的記號多半和骨頭有關，而非皮肉。這是好事，因為皮肉上的記號（尤其是肚臍），每一個模特兒都大不相同。記號非常有用，讓藝術家得以畫出結構線，像是從頸部凹處拉出重心線，或是穿過肩膀的線。往下半身畫的時候，藝術家會先用真實或想像的點標出記號可能的位置。

　　這個人物的骨盆區域，很明顯是最後完成的。標示在此清晰可見，如髂棘（A）、恥骨聯合（B），以及大轉子（C）。腹外斜肌（D）的線條延伸至髂棘（A）。腹部或腹直肌（E）的線條則往下至恥骨聯合（B）。臀中肌（F）的線條向下延伸至大轉子（C）。闊筋膜張肌（G）的正面線條往上至髂棘（A）。

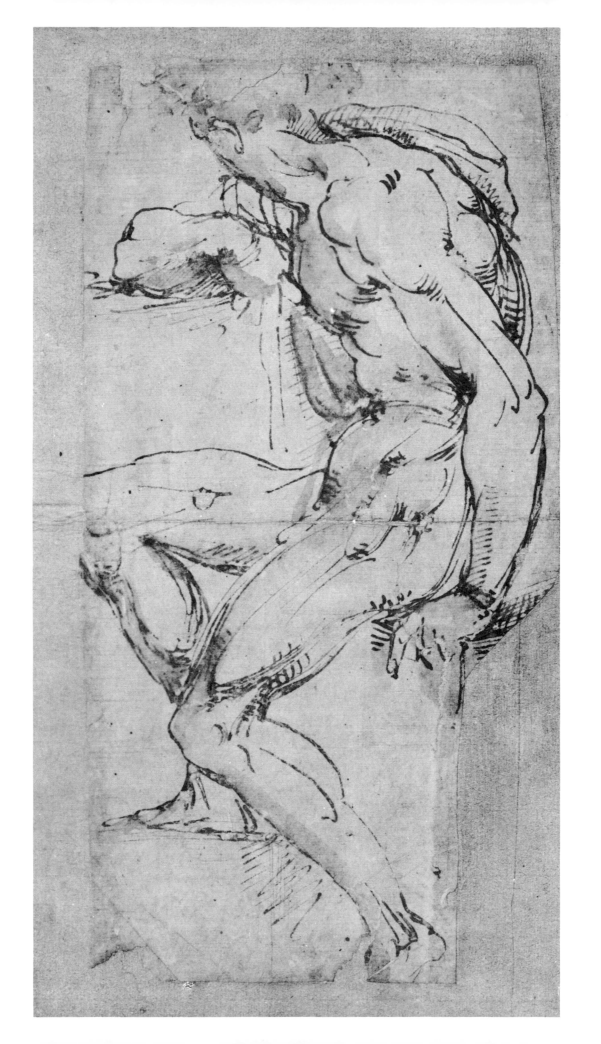

李奧納多・達文西
《馬背上的裸體人像》
（NUDE ON HORSEBACK）
銀筆
15 × 18.5 公分
承女王陛下旨意複製
皇家圖書館，溫莎

　　我發現解釋人類的祖先從水平的四足動物，轉變為兩足的直立動物時身體因而產生的變化，對學生極有助益。希望你們現在手邊都已經有我不斷要求你們取得的人類骨骼。首先，將骨骼畫成動物的姿勢，接著在大轉子處旋轉骨頭，畫出豎立的姿態。如果你一直想著肌肉如何使骨骼維持直立，你就會想到人體特有的要素，使素描更準確。

　　本書中絕大部分的藝術家或許不知演化為何物，但是幾乎每一個人筆下的馬匹都極優美。換句話說，本書中的藝術家非常熟悉相對解剖學，這點也必然對他們描繪人體大有幫助。

　　此處達文西以人類前後寬度較窄的肋廓（A–B），與馬匹上下極寬的肋廓（C–D）做對比。人類背部的肩胛骨（E）與馬匹位在肋廓側面的肩胛骨（F）相呼應。達文西注意到肌群的相似處（G 和 H），以及膝部的相似處（I 和 K）。

　　建議你拿起鉛筆，試著描出這幅圖中人和馬的脊椎變化。

179

盧卡・西諾萊利
（Luca Signorelli，約 1441-1523）
《裸體男子的背面》
（NUDE MAN FROM REAR）
黑色粉筆
41 × 25 公分
羅浮宮，巴黎

　　畫幾具正面、側面和背面的骨骼，加上使人體能夠對抗地心引力、直立站起的肌肉或肌群。省略手臂和肩帶的肌肉，人類以雙腿直立太久了，因此上肢不再需要對抗地心引力。把注意力放在保持肋廓直立的豎脊肌（A）、人類最有特色、維持骨盆直立的臀大肌（B），以及防止肋廓往側面歪斜的兩塊腹外斜肌（C和D）。

　　西諾萊利顯然極端了解以上肌肉的作用，不然他就不會如此強調這些肌肉。西諾萊利也深知以功能性做為肌群分類的意義。他結合比目魚肌和腓腸肌，形成小腿肌群（E），因為他知道這兩個肌肉的功能很相似。他也很了解大腿的內收肌群（F），以及此肌群的拮抗肌，也就是臀中肌（G）。他特別強調大腿內收肌群和臀中肌，因為他知道它們的作用就是緊緊固定住所謂的髖關節，對抗地心引力。

　　不要氣餒，如果不算手部、頭部和足部，其實要研究的肌肉和肌群沒有這麼多，數量大概和英文字母差不多吧！

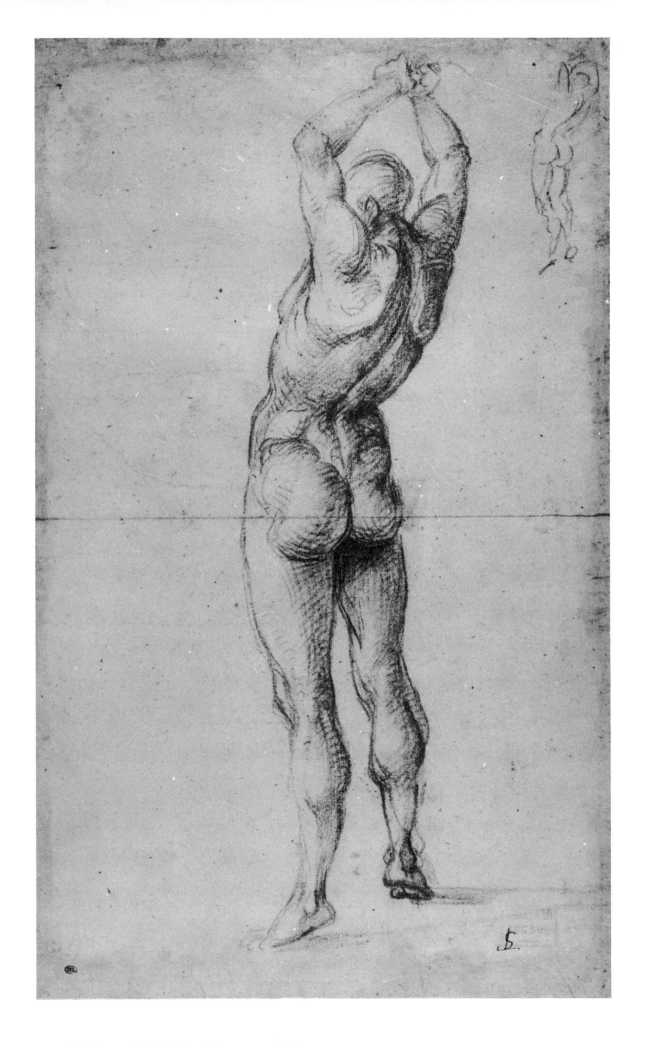

賈克‧卡洛
（Jacques Callot, 1592-1635）
《解剖學習作》
（ANATOMY STUDIES）
沾水筆
34.8 × 22.7 公分
烏菲茲美術館，佛羅倫斯

　　這是卡洛的解剖學習作。從這張素描下筆果斷明確的程度來看，可以知道卡洛已經非常熟悉人體解剖學；不過他仍認為值得好好練習。如果不時時練習素描，就無法一輩子牢記解剖學。

　　卡洛把焦點放在股四頭肌群（A）。顯然他經常練習畫股四頭肌，此處顯得游刃有餘。肌肉的功能和造型已經深植他心中成為潛意識；三個明顯可見的頭的相對比例，以及與周圍肌肉的相對比例，特別是闊筋膜張肌（B）。如果他畫得是不那麼解剖學的圖，就不會如此強調三個頭的分離度，因為它們的功能其實很相似。膕旁肌群亦然：下頁的卡洛素描中，你會發現C–D線條不見了。這條線用來區別功能相近的肌肉，因此在其他更進階的素描中並不需要強調。

　　這幅素描的解剖還有其他高超精確之處：藝術家熟知從正面看去，腓腸肌（E）會稍微裹住比目魚肌（F）；胸大肌不與肋廓相連的其中一頭隱約可見（G）；大圓肌的準確起點（H）、闊背肌（I）連接肱骨，以及這些肌肉與其他肌肉的連動。

182

賈克‧卡洛
《站立的男性裸體》
（STANDING MALE NUDE）
紅棕碳精筆
30.8 × 18.5 公分
烏菲茲美術館，佛羅倫斯

　　這幅素描是看著人體模特兒完成的，不過卡洛仍在畫中加入解剖學知識。如今大部分初學者對人體的認知大多來自兒歌：他們認識大拇指是因為〈little Jack Horner〉這首兒歌或是其他類似的東西，但是僅止於此。現在他們要坐在素描教室，日復一日，小心翼翼地臨摹眼前的血肉之軀，絲毫不試圖認識並分析各個部位。

　　反觀卡洛，他熟知這副肉體上每一個凹凸的特性與功能。不僅如此，由於熟知解剖學、比較解剖學和功能，他才能夠描繪每一個凹凸的特色，比在模特兒身上顯得更加鮮活。

　　以腹外斜肌（A）為例：卡洛知道肌肉始於肋骨，一路連接到髂棘。由於清楚知道骨頭會左右肌肉的形體，卡洛仔細研究肋骨的變化與髂棘內外的微妙曲線。他也深知腹外斜肌最主要的功能，是讓肋廓在骨盆上方轉動。如同所有的旋轉肌（例如縫匠肌和胸鎖乳突肌），此功能使肌肉帶旋線特質。有這些知識引導，卡洛得以決定腹外斜肌的形狀，才能準確畫出這塊肌肉的特色。

　　注意臀大肌的起點（B）直接始於膕旁肌群（C）和股二頭（D）肌群之間。臀大肌沒入功能線之間，起點連接在股骨上。這幅畫非常寫實，描繪出人類直立的模樣。

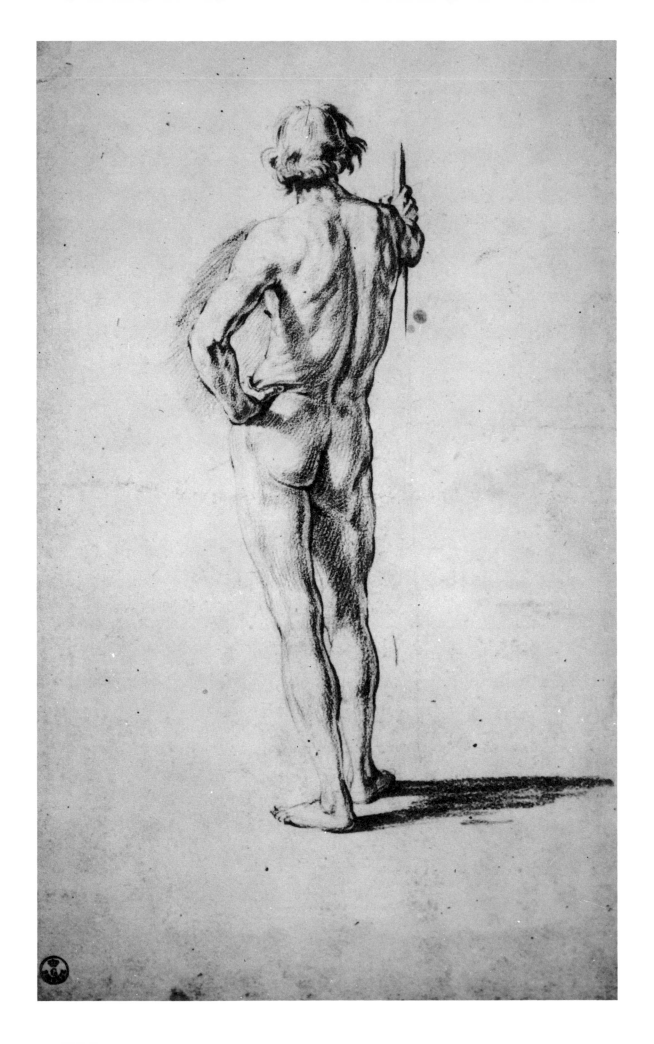

安德烈・德薩托
（Andrea del Sarto, 1486-1531）
《手部習作》
（STUDIES OF HANDS）
紅色粉筆
28.5 × 20 公分
烏菲茲美術館，佛羅倫斯

　　解剖上來說，這幅手部習作可以分成三個步驟：研究手部骨頭；研究手部短肌；最後是研究延伸自手臂的長肌和肌腱。

　　研究骨頭是最重要的，因為一如往常，骨頭才是賦予形狀的根本。研究骨頭時，一開始將之想像得越簡單越好，並且用同樣方式描繪。例如股骨和腓骨可以想像成棍子，兩端各有不同的東西。棍子很好畫，不過棍子兩端的東西就畫不出來了。你一定要在腦海裡想像一個簡單的造型，放在骨頭兩端。以四隻手指的掌骨為例，一開始每一根掌骨就像棍子，一端是正方體，另一端是圓球。你此生的任務就是不斷雕琢這些正方體和圓球的形狀。

　　不過，你或許會認為世世代代的藝術家使用的初階概念太簡單，即使在最細膩的素描中。腕骨（A）看起來似乎被想像成四分之一個蘋果（果皮面是手背），指節（掌骨遠端）則明顯是球形。

　　注意 B 處的手部整體多麼扁平——因為掌骨壓在木頭上——並觀察手部在 C 呈現圓弧形。

拉斐爾・桑齊歐
《主顯聖容之習作》
（STUDY FOR THE TRANSFIGURATION）
黑色粉筆、少許白色顏料
49.9 × 36.4 公分
艾許莫林美術館，牛津

　　皺紋走向和肌肉收縮方向呈直角。老人額頭上的皺紋是額肌的垂直纖維造成的。A處的皺紋主要是由臉頰到口部的顴肌造成。藝術家稱額肌為「專注肌」，顴肌為「微笑肌」。還有其他許許多多類似的肌肉負責臉部不同情緒的表情變化。研究這些肌肉，就能畫出任何想要描繪的表情。

　　B處（俗稱生命線）的皺紋是由一條將大拇指往手部中央牽動的小肌肉形成的。幾乎所有其他掌紋（如C、D、E和F）都是由屈肌群的肌腱造成，起點都在遙遠的肱骨內髁。

　　部分短肌對形體的影響在此處清晰可見。掌短肌形成G處的隆起處；H處的小肌群源自手掌，一路延伸到大姆指的第一節指骨下方。

　　記住，你可以用線條表現形體上的皺紋。好好研究解剖學，即使看不到皺紋，你也能畫出皺紋，如此一來，你筆下的形體就更豐富多元了。

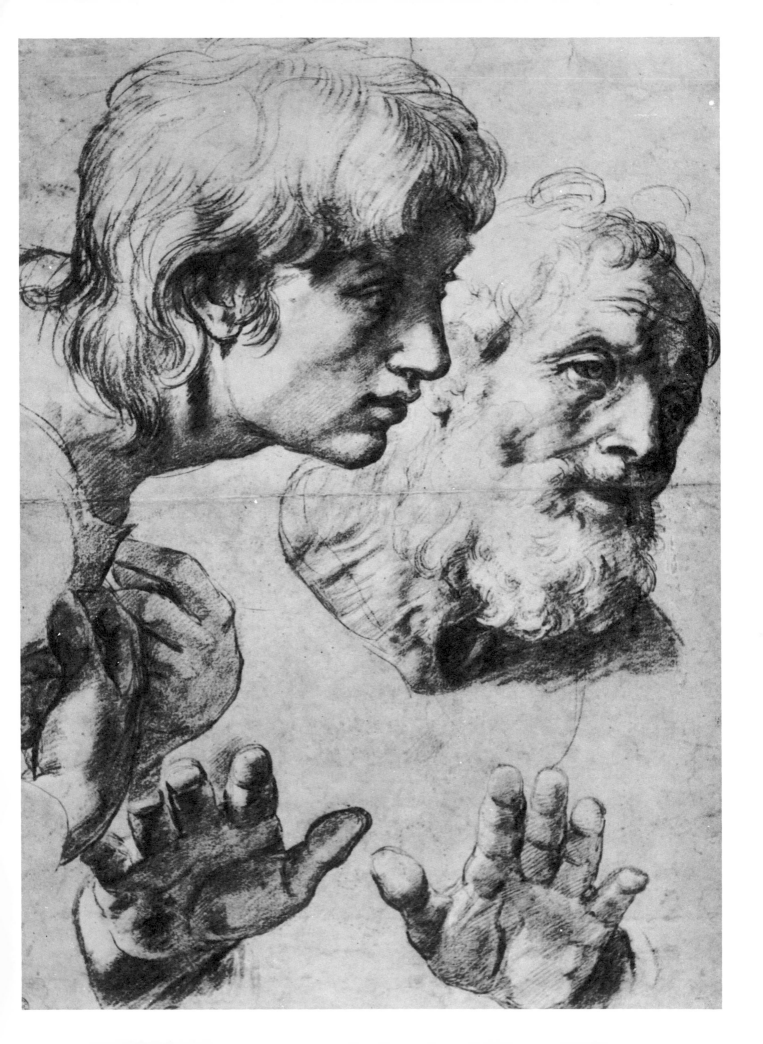

李奧納多・達文西
《手》
（HANDS）
銀筆、白色顏料
21 × 14.5 公分
承女王陛下旨意複製
皇家圖書館，溫莎

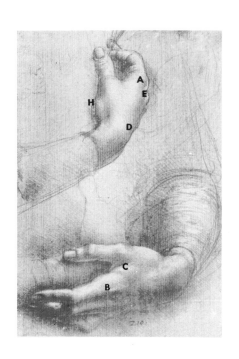

　　在 A 點彷彿可以感覺到食指掌骨末端的球形，還能清楚看見伸指肌的肌腱越過這個球狀末端，最後抵達手指末端。這條肌腱在 B 處再度出現。H 處和前頁標註 H 的部位是相同的小肌群。手掌隆起處 C 呈現出食指的外展肌；這條肌肉非常重要，光靠這條肌肉，就能讓手部骨骼看起來像血肉之軀的手。

　　雖然你可能已經分別研究過手部骨頭，但是仍有必要將所有骨頭拼在一起研究（足部、肋廓和頭骨也是）。兩個手腕的曲線——D 處的曲線是腕骨與掌骨的關節處，E 處的曲線則是掌骨遠端——是手部結構的最佳輔助，這些手腕的曲線自然就是結構線。

　　人類的上肢和下肢非常相似，幸好如此，藝術家的生涯因此輕鬆不少。學習人類上肢時，你就已經熟悉下肢的絕大部分，反之亦然。雖然人類的肘部朝前、膝部朝後，不過這是因為它們在演化過程中轉向了。但是切記這一點，研究上臂和大腿的肌肉、前臂和小腿之間的相似度；特別是手部和足部的相似度。

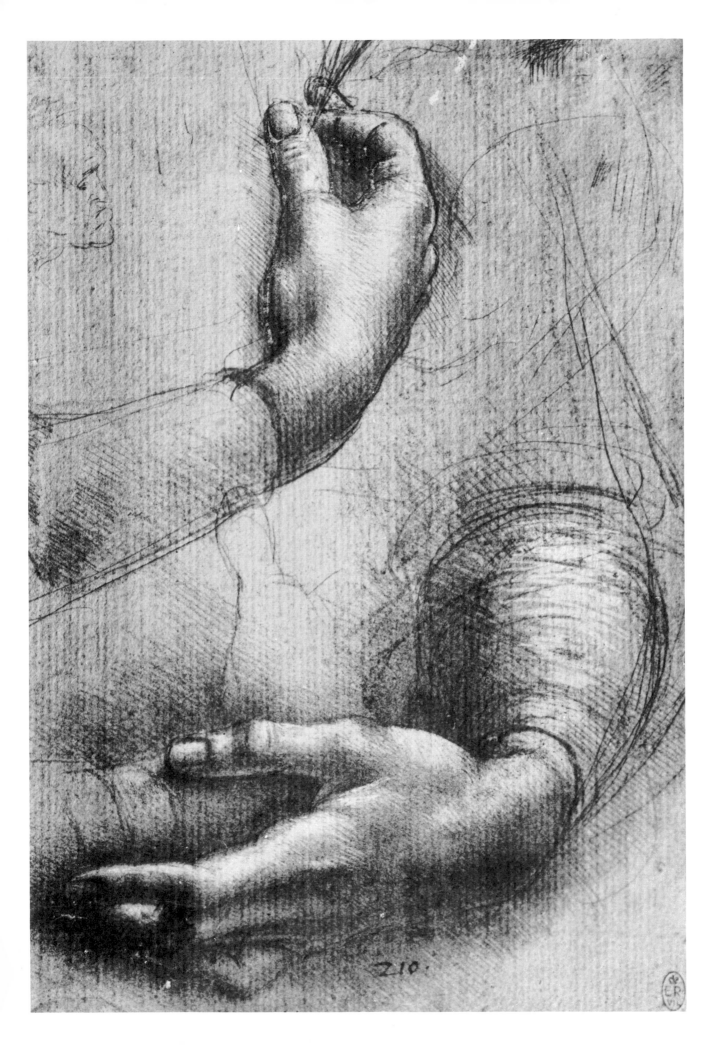

210.

彼得・保羅・魯本斯
《手臂和腿部的習作》
（STUDIES OF ARMS AND LEGS）
黑色粉筆、少許白色顏料
35 × 24 公分
博曼斯美術館，鹿特丹
（Boymans Museum, Rotterdam）

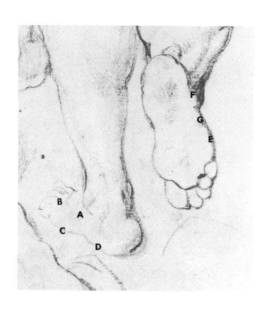

　　研究足部時，切記骨頭才是影響形體的關鍵。跗骨和蹠骨連接處形成的弓（A）是最重要的。想像足部踏在草坪上，搭起槌球的球門代表這個弓。接著在草坪上畫一條線，表示所有蹠骨遠端接觸地面處（B）。然後畫幾條線表示蹠骨的走向。這樣你對腳背就有很清楚的概念了。

　　藝術家喜歡將足部分成兩個骨頭系統思考：始於距骨，止於大拇趾和第二、三趾的踝系統；始於踵骨，止於小趾和第四趾的踵系統。打濕雙腳在地上來回走動，觀察腳步輕重對腳印變化的影響。接著從內側觀察你的腳，感受體重落在拱起的足弓上。

　　學著用想像力畫出腳印。記住，許多困難的足部角度其實只是腳印的怪異視角罷了。

　　足部短肌影響極大，一如手部短肌。C和D處的造型就是外展拇指小肌造成的，它們在E和F再度出現。注意G處的小小隆起，這是小趾的蹠骨近端。

　　接著研究長肌：只位於小腿，絕大多數都位在腿的單側。我知道這些名稱從來沒有出現在你的兒歌裡，但是足部屈曲時，脛前肌腱會變得比你的鼻子還大呢！而你當然不會忽略鼻子，對吧？

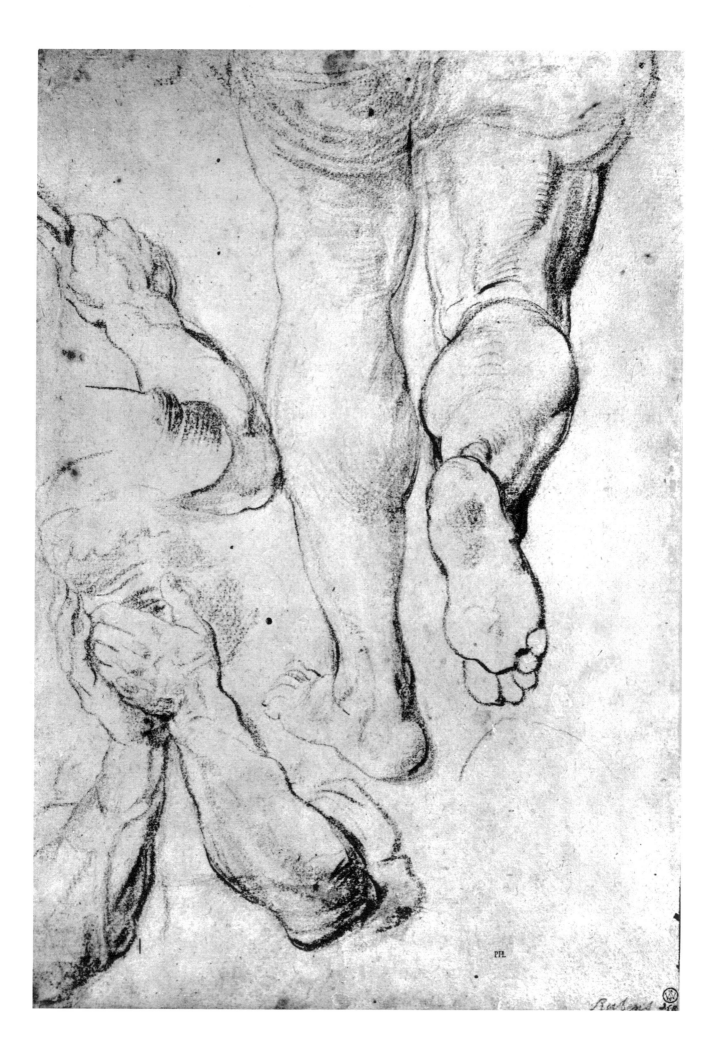

米開朗基羅・布歐納洛提
《基督之習作》
（STUDY FOR CHRIST）
黑色粉筆
32 × 21 公分
泰勒斯美術館，哈倫

　　此處提供人體正面和側面的絕佳視角。巨大的肋廓被想像成正面和背面略
扁的蛋形。這是主要塊體，所有細節都是附加其上，不喧賓奪主。

　　前鋸肌（A）的小小隆起在正面和側面都細膩地描繪出來。注意前鋸肌下
方的四道細條狀不是平行的，而是從肩胛骨下角扇狀延伸出來。B處的隆起是
外腹斜肌的起點，其扇形展開的程度更甚前鋸肌，而且常常被學生誤認為肋骨。

　　胸肌（C）在三角肌下方活動，延伸至起點。這兩個肌肉放在一起，構成
腋窩前側。腋窩後側則由闊背肌（D）和延伸到肱骨起點的大圓肌（E）構成。
注意腋窩後緣位在二頭肌群（F）和三頭肌群（G）之間。

　　注意兩邊的胸部肌群往上時，胸骨（H）形成的凹陷。　這表示許多在骨骼
上看起來是突起的部分，在活生生的模特兒身上反而是凹陷的。人體著名的特
徵之一劍狀軟骨（I）就在胸骨下方。

　　為什麼劍狀軟骨是著名的特徵？如果不確定肋廓最下方在哪裡，頸部凹陷
到劍狀軟骨頂端之間的距離就是了。由於藝術家常常難以決定肋廓下方該放在
哪裡，這個訊息是個方便的小提點。

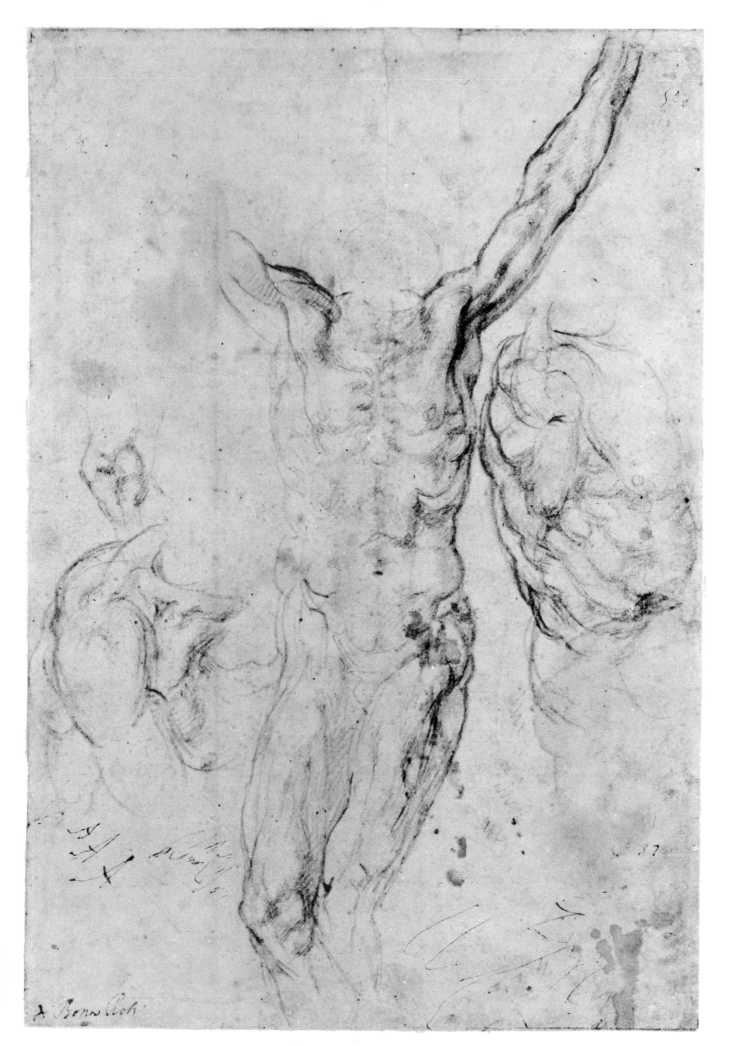

菲力彼諾・利比
（Filippino Lippi, 1457-1504）
《運動青年》
（ATHLETIC YOUTH）
沾水筆
17.5 × 10 公分
皇家圖書館，杜林（Turin）

　　數百年來藝術家將功能相近的肌肉歸類成群，如此就無須為肌群中的獨立
肌肉費心，只要致力描繪肌群整體即可。這幅素描就是幾個肌群的例子。

　　菱形肌群（A）：上菱形肌和下菱形肌。旋轉肌群（B）：旋轉肌和小圓肌。
腹外斜肌群（C）：腹外斜肌通常與下層的肌肉視為一個肌群。股四頭肌群（D）：
股內側肌、股外側肌、股直肌、股中肌。膕旁肌群（E）：股二頭肌、半腱肌、
半膜肌。大腿內收肌群（F）：所有從骨盆到股骨的大腿內收肌，再加上股薄肌。
二頭肌群（G）：手臂的二頭肌群和俗稱「枕頭肌」的肱肌。三頭肌群（H）：
三頭肌群的三個頭。旋後肌群（I）：肱橈肌和橈側伸腕長肌。前臂屈肌群（J）：
所有從肱骨內髁往手部的屈肌。前臂伸肌群（K）：所有從肱骨內髁附近往手部
的伸肌。

　　雖然我從來沒看過有人這樣說，不過我想或許可以將 L 處往下到足部的六
條肌肉視為一體，稱之為腓肌群。

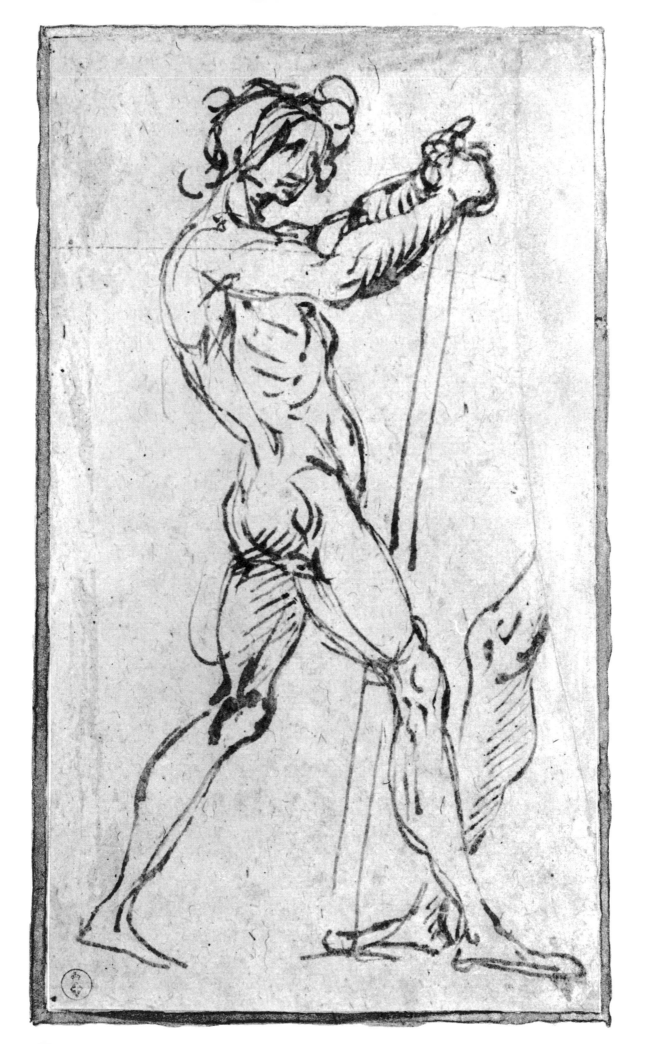

安東尼歐‧波拉伊奧洛
（Antonio Pollaiuolo, 1432-1498）
《亞當肖像》
（FIGURE OF ADAM）
沾水筆、墨水和黑色粉筆
28.1 × 17.9 公分
烏菲茲美術館，佛羅倫斯

　　此處波拉伊奧洛清楚明確地描繪前臂的三個肌群：旋後肌群（A）、伸肌群（B）和屈肌群（C）。而且很明顯可看出 D 處的肌群，其中包括屈趾短肌。一旁的手掌隆起處（E）由掌短肌形成。大腿內收肌群以單純的蛋形（F）描繪，沒有特別展現單一肌肉。腹外斜肌（G）的造型經過深思熟慮，呈現輕微縮短的狀態。

　　畫中有許多微小但重要的細節。H 線條畫在整塊內收肌群（F）上，表現股內側肌（I）在內收肌群的正面。J 線條的走向是往腿部前方，表示內側的膕旁肌群（即線條表示處）在小腿前面。注意這幅人體素描中多次出現此類手法，一直到最微小的細節皆然。

　　注意隆起的二頭肌群（K），並且轉變為肌腱（L）；注意三角肌的上方和下方兩個突起（M 和 N）。記住上半身最寬處，就是兩側三角肌下方隆起處的距離。髂棘（O 和 P）加上恥骨聯合（Q）就構成在骨盆正面大家都知道的假想三角形，背面也有三角形：薦骨。固定這兩個三角形的相對位置，就能畫出骨盆了。試試看吧！

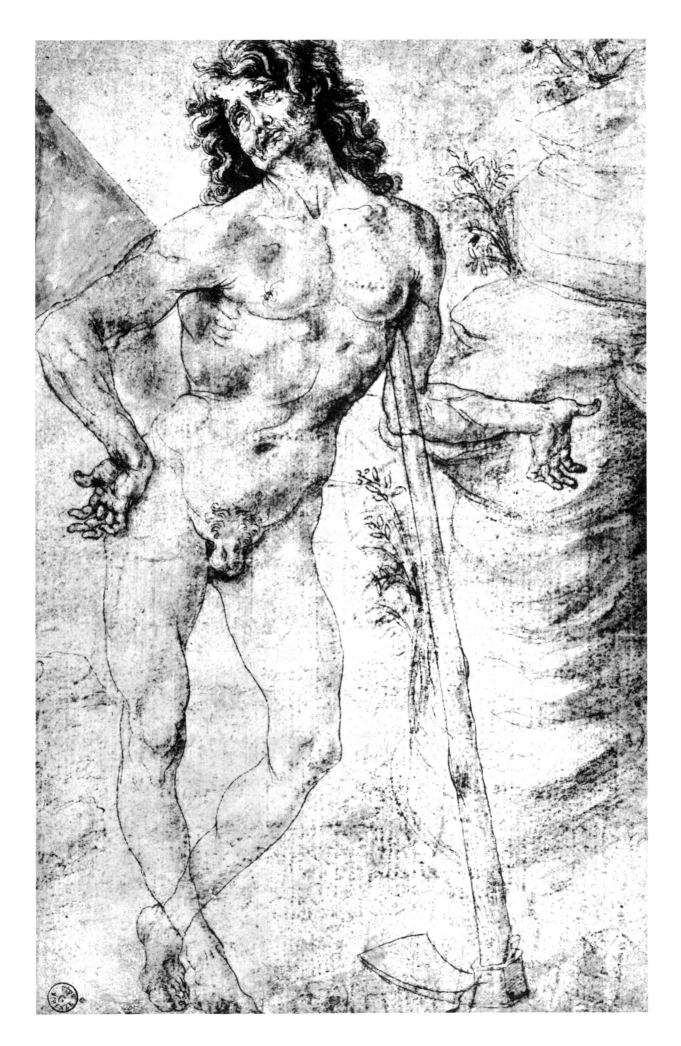

安德烈・德薩托
《足部和手部習作》
（STUDY OF FEET AND HANDS）
紅色粉筆
27 × 37 公分
羅浮宮，巴黎

　　這些速寫是研究足部五大塊體的絕佳機會，分別是踵（A），從足部外側看去時，是小趾外展肌的第一個突起；大拇趾蹠骨遠端（B）；小趾外展肌的第二個突起（C）；伸趾短肌群的蛋狀形體（D 和 D）；以及大拇趾（E）。

　　F 處將脛前肌腱表現得淋漓盡致，這是最重要的肌腱，因為它（如藝術家所說）傳達小腿到足部的「形體連貫感」。這和三角肌傳達從肩膀到手臂，或是腹外斜肌從肋廓到骨盆的連貫流暢感並無二致。想像從側面觀看踝部正面，但是少了脛前肌腱。輪廓就會是由骨頭構成，外觀一定顯得非常崎嶇嶙峋。

　　G 處非常明顯的肌腱是伸拇趾長肌，延伸至其他腳趾的類似肌腱是伸趾肌。注意大拇趾（H）的方向不同於其他腳趾，其他腳趾皆朝圖面下方。

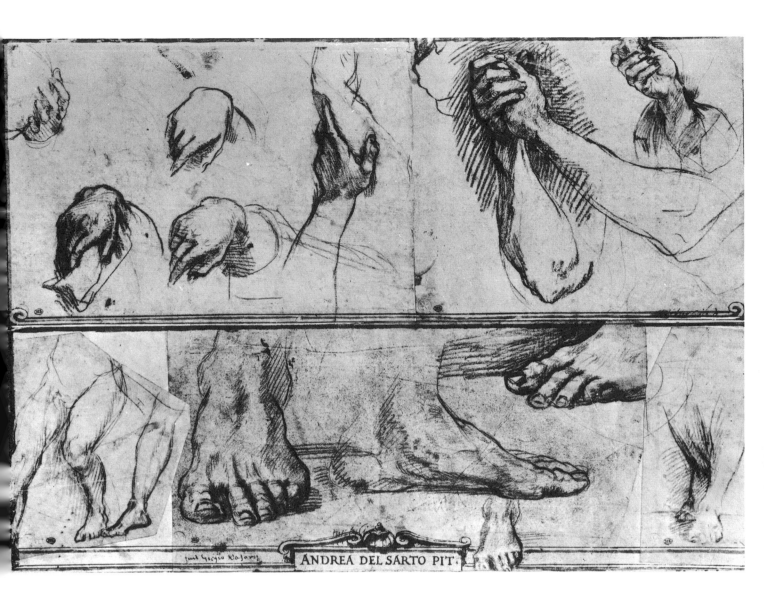

ANDREA DEL SARTO PIT.

米開朗基羅・布歐納洛提
《男子的背部與腿部習作》
（STUDY OF THE BACK
AND LEGS OF A MAN）
黑色粉筆
24.2 × 18.3 公分
泰勒斯美術館，哈倫

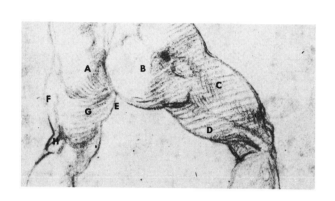

　　這張圖和下頁完成度較高的素描相當有意思，兩者皆有許多相同的造型，只有身體動向稍有改變。兩張素描的直接光線皆來自左方，反射光線來自右方。

　　你會發現我一直強調光源和其方向。這是因為初學者總是把陰影想像成人體上的色塊。他們認為陰影和光源是各自為政的。熟練的藝術家一定會下意識地思考生成陰影的光線，然後才觀察模特兒身上的陰影。

　　此處的兩大塊臀肌（A 和 B）以稍微變化的球形表現，一如往例。B 連至股骨，沒入股四頭肌群（C）和膕旁肌群（D）之間，如此可明顯看出臀肌的主要功能。而左腿上所有的重要肌群都強調其特性：內收肌群（E）、股四頭肌群（F），以及膕旁肌群（G）。兩條腿的膕旁肌群內側和外側都被特別強調（H 和 I）。

　　米開朗基羅無疑非常了解他筆下這些形體的功能，而你的優勢比他更勝一籌。只要研讀現代醫用解剖學書籍一個月，就能擁有米開朗基羅窮極一生才學到的人體功能知識的兩倍之多。

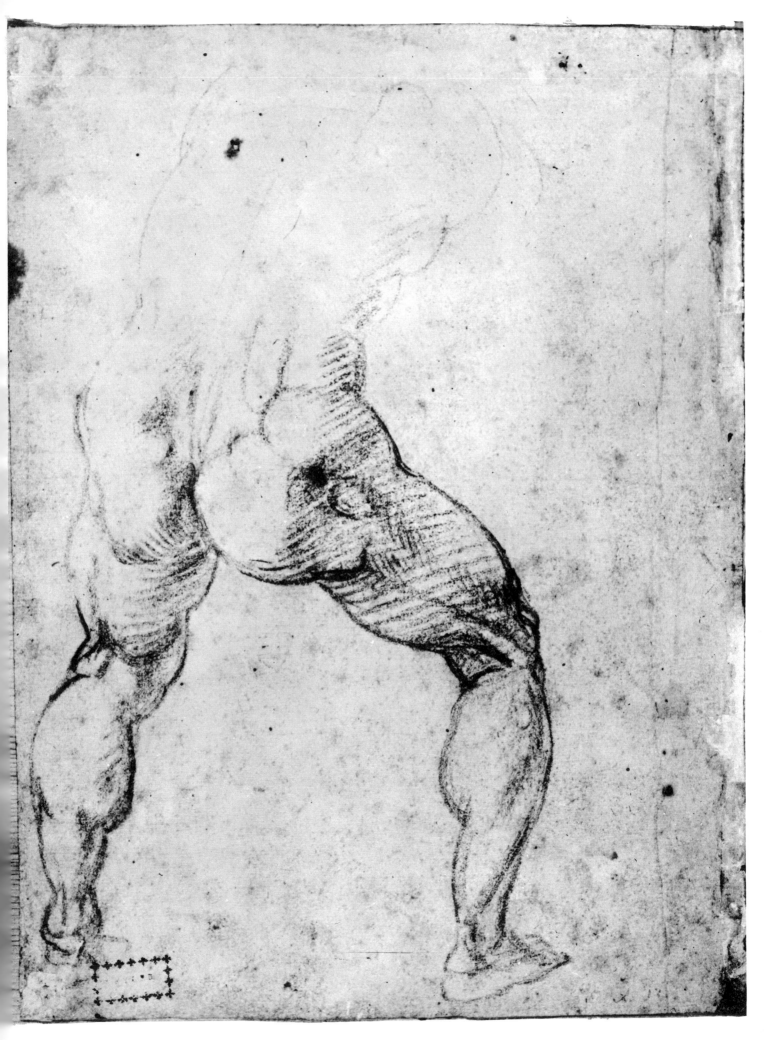

米開朗基羅‧布歐納洛提
《男性裸體像》
（FIGURE OF MALE NUDE）
黑色粉筆
25.5 × 15.5 公分
米開朗基羅之家，佛羅倫斯

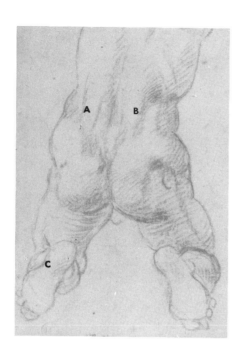

　　這是觀察學生們稱為「背溝」的下背部肌肉（A 和 B）的大好機會。這兩條肌肉使肋廓在骨盆上保持直立，是人類特有的功能，因此這兩條肌肉總是會被特別強調。

　　事實上它們是髂肋肌的肌肉纖維，而髂肋肌是豎脊肌的一部份。在藝用解剖學書籍中，豎脊肌常常被忽視，因為它們被闊背肌覆蓋。此處的闊背肌只有薄薄一層，不需花費太多心思。如果你的藝用解剖學書裡沒有示範豎脊肌的細節，務必查閱醫用解剖學書籍。豎脊肌群的其他肌肉——背最長肌和棘肌——也是藝術家經常使用的要素。

　　這幅畫中的足部只是腳印的透視。注意 C 處的微微隆起。你有注意過自己的濕腳印嗎？這就是小趾蹠骨的近端。用手指摸摸腳，感受一下這塊骨頭吧！

　　千萬別忘了，你擁有的骨頭和肌肉和模特兒身上的完全相同，因此要試著熟悉自己的身體。何不跪下來，擺出和這個模特兒一樣的姿勢呢？這樣你就能感受到肌肉的功能，觀察身形的精確動向。

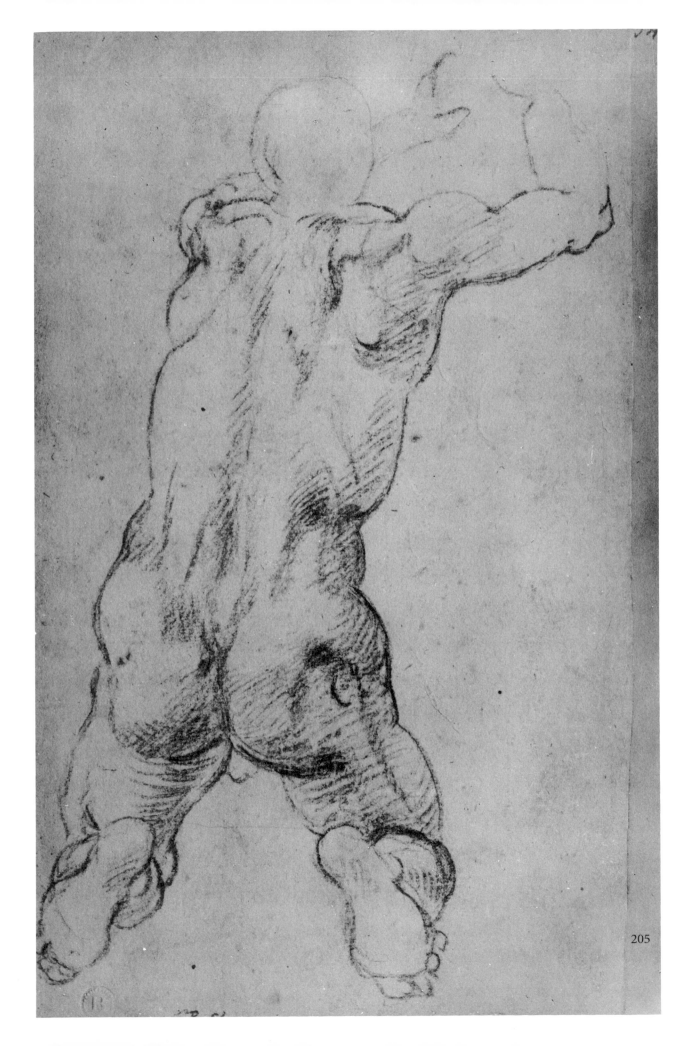

205

7

學以致用
DRIVING ALL
THE HORSES
AT ONCE

真正困難的部分，在於素描時你必須同時思考這麼多事情。但是許多技藝亦是如此，例如演奏樂器、說某種語言，或是設計一棟建築。顯然人類具備了絕佳的統整協調能力，只要我們不怕麻煩、願意花時間，就能夠勝任這些任務。

素描的元素環環相扣

我在前面的章節中分別討論線條、光線、面、塊體、方向和解剖學，這些只是養成出色繪畫技術中，最基本的六大要素。本書中介紹的所有藝術家，無不對這些元素深思熟慮、再三推敲琢磨，掌握程度臻至純熟。書中沒有一幅圖畫是少了任何一項要素的。

此外你也務必了解，這些元素環環相扣、相輔相成。少了對任何其他要素的認知，就無法用線條畫出圖畫。不熟悉線條、光線、面、塊體等，就不可能展現你的解剖學知識。事實上，除非藝術家掌握了前面所有要素，否則解剖學是無法單獨存在的。換句話說，出色的素描有如駕馭大群馬隊，同時又要控制每一匹馬。

構圖與透視

除了我提過的幾點，當然還有其他要素。構圖就是其中一項，透視是另一項，描繪質地又是一項。另外還有幾匹幽靈般的馬，難以描述，因此難以控制，唯有藝術家程度提升後才能感受到它們的存在。

留意那些太過純粹的構圖理論。藝術家對構圖的感受度，一如對比例的感受度，是非常個人的。然而，還是可以從研究大師作品中學習部分構圖原則。哥雅對黑、灰、白的平衡拿捏絕佳就是一例。

關於藝術家的個人風格，每位藝術家都會發展與使用某種個人的幾何學。研究大師時，例如帕羅・維洛尼斯（Paolo Veronese）的作品，試著找出畫面結構中，這些若隱若現的垂直線、水平線和斜線。在拉斐爾的畫作中找尋單純的幾何造型，像是包含其他形體的三角形和圓形。竇加的作品中，試著找出朝特定點集中的線條，這個點有時候在畫面中，有時候則在畫面之外。有時候這些線條會碰到形體外圍，或是穿過形體的軸。找找螺旋線，也找找相關的主要曲線。

光看素描很難學會構圖，因此務必多看藝術巨擘們的大型作品，如繪畫和雕塑。然而我必須在本書收錄的素描中，指出多種不同的構圖手法。

至於透視，本書中的所有藝術家都完全掌握且熟練。只要願意，你也可以和他們一樣。你可以在離家最近的圖書館或大部分的美術用品店找到透視專門書籍，百科中也會有關於透視的介紹短文。如同素描的其他要素，本書中的每一幅素描中的每一筆線條都受透視影響。

由此可知，透視和構圖的關係非常緊密。掌握透視法必須有極高超的技巧，以免喧賓奪主，搶去構圖的風采。

關於構圖和透視，有一件事並沒有受到足夠注意。想要精通透視，無論消失點在畫面中或畫面外，藝術家都必須養成習慣畫出透視線。

西方藝術的傳統中，這個習慣已經自動成為構圖過程的一部分了。關於這點，我的意思是藝術家構圖時，常常朝畫面中或畫面外的點拉輔助線，即使這些點根本不是消失點。

研讀藝術史

如果你決定成為藝術家，就應該盡最大努力研讀藝術史。不只是歐洲的西方藝術史，而是從史前時代到當代，各種藝術的歷史。

在這個時代，要學習藝術史易如反掌；藝術品的複製技術日益進步，對各個文化的貢獻極大，而這些全都唾手可得。

我認為你也應該要用心研究自己國家的藝術傳統，努力在傳統中找到自己的定位。由於大眾傳播的速度極快，藝術的風格已經逐漸國際化，這是不爭的事實。但是藝術家的作品似乎總會透露原生國家的文化特色，為作品加分。

許多藝術家因為無視藝術過去的歷史而走向失敗，因為他們堅持陳腔濫調的風格，或是在早已解決的難題上白費力氣。所以你也應該要盡其所能，努力研究關於當代藝術、關於你的時代的藝術，試圖理解所有這些藝術的脈絡。否則你就會像大部分的學生一樣，抓到一個浮濫老套的東西，還試圖說服自己這完全是自己想像力的產物。

成為藝術家的成長之路

切記，沒有任何一本書能勝過跟著造詣高超的藝術家學習。在素描和繪畫中，許多事情只能透過你的老師飛舞的鉛筆或畫筆傳達。西方藝術家或多或少帶有某種古老傳統，源遠早於達文西的時代。畫室的技巧就這樣一代代師徒傳承，其中許多技巧和手法太過精細幽微，是印刷品無法複製的，而且也永遠無法被複製。

在日復一日地素描或繪畫中，透過每一個抉擇，最終你會發展出自己的風格。你的思考特質、無私或私心、有無旺盛的好奇心、高尚或庸俗、誠實或虛假，這一切都會左右你的抉擇。永遠不要忘記，優秀的評論家——而且為數不少——能夠看穿畫布，直視作品背後的藝術家的雙眼。

最後記住，你正要拋開文字，進入素描的視覺天地。

祝福你們一切順利！

圖例
ILLUSTRATIONS

尚‧奧古斯特‧多明尼克‧安格爾
（Jean Auguste Dominique Ingres,
1780-1867）
《帕格尼尼肖像》
（PORTRAIT OF PAGANINI）
石墨（黑鉛）、粉筆
29.5 × 21.6 公分
羅浮宮，巴黎

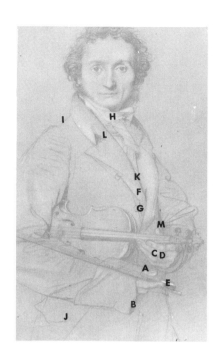

　　注意大拇指上的袖口（A–B）線條，勾勒出拇指的形體和方向。這條線接著往下走，被琴弓壓住，帶出弓的方向，然後跨過食指，勾勒出食指的形體和方向。

　　注意 C–D 處的明暗如何跟著指骨方向變化。安格爾非常了解上面亮、下面暗；正面亮、側面暗的規則。觀察琴弓末端方塊（E）的上面和下面，明暗對比強烈。注意翻領上面（F）和下面（G）的對比。翻領的皺褶處很可能並不是在這個位置；不過藝術家總是喜歡把外套翻領的皺褶放在這個位置，表示這個皺摺底下就是胸口的大片正面與軀幹下面的連接處。H 點的領帶皺褶暗示圓柱形頸部的動向。

　　安格爾使用的構圖手法非常有意思，無論線條長短，全都指向人物的慣用眼。在畫面右邊的眼睛瞳孔旁拉一條垂直線，你就會發現安格爾筆下的外套線條（I）準確無誤地指向這個瞳孔；口袋（J）的線條、領帶和外套翻領連接處（K）、領子（L）的線條，以及畫面右手邊的手部上方線條（M）皆是如此。如果拉長最後那條線，就會碰到琴弓的末端。

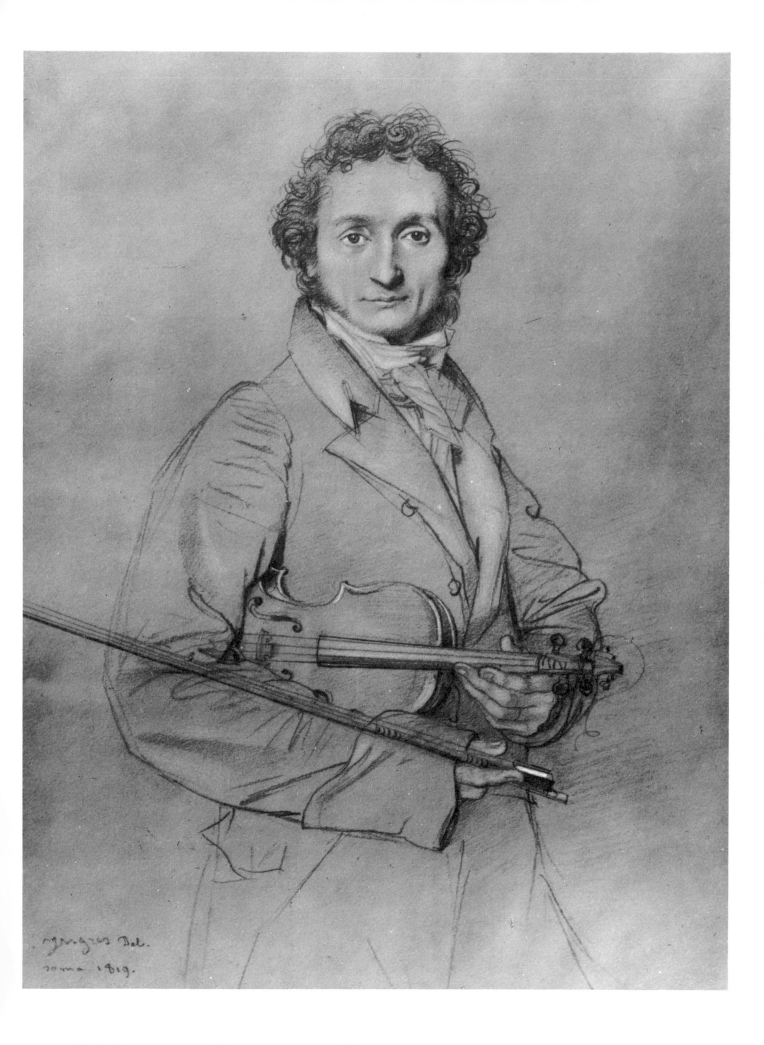

Ingres Del.
Roma 1819.

喬凡尼・巴提斯塔・提耶波洛
（Giovanni Battista Tiepolo, 1698-1770）
《天使》
（ANGEL）
沾水筆、淡墨水
19 × 29.5 公分
大英博物館，倫敦

　　提耶波洛偏好將構圖主體放在三角形裡。三角形的其中一邊會從翅膀最高處（A）到小指（B）。他很可能擔心頭飾會破壞右方這條線，因此在頭飾上加了一小點極深的陰影（C）作為暗示，強調這條線的存在。

　　注意 D、E、F 和 G 線條，會在畫面左下方匯集於一點，兩個隨意的筆觸 I 和 J 指出這個點的方向。

　　這幅畫很明顯是想像的素描；天使當然不可能為藝術家擺姿勢。提耶波洛的透視功力深厚，如果曾經看過他的壯觀構圖就會知道，他完全解決了高高聳立在地平線之上的人像畫難題，如同此處所示。

　　此處的光線來自右側，是提耶波洛最愛用的光線。反射光來自左側。足部和手部被解構成單純的面。上臂多少帶點圓柱體的感覺，袖口的細線（K）橫越圓柱形手臂，勾勒出形體和方向。當然，這些線條在上面極淡、側面轉深。翅膀也被拆解成面：正面是 L；側面是帶點弧度的 M。提耶波洛非常熟悉反射光在帶弧度的側面上的變化，我希望你能仔細研究這點。圓形帽子盒的內部就是最好的素材。

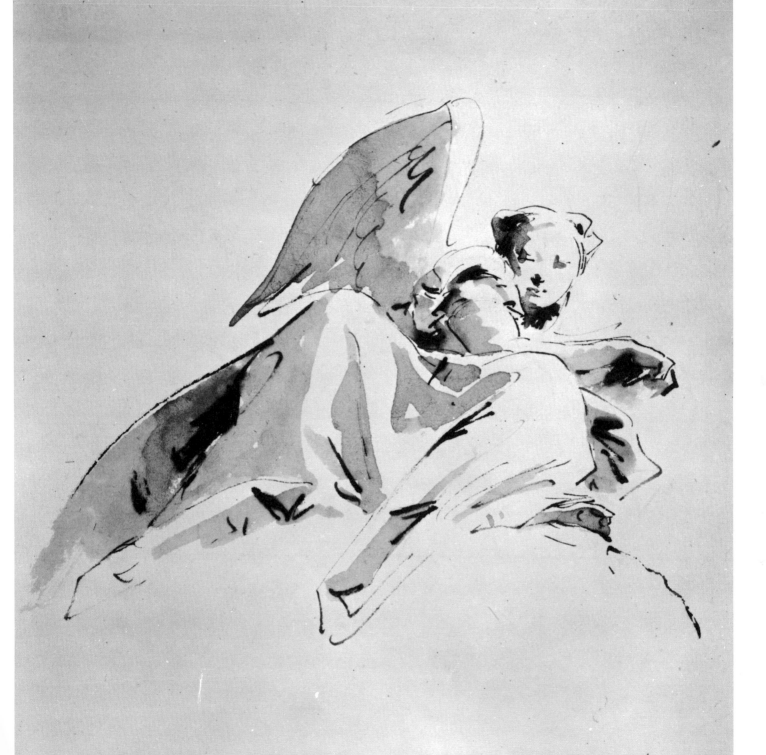

林布蘭‧凡萊茵
《熟睡的女孩》
（GIRL SLEEPING）
毛筆、淡墨水
24.5 × 20.3 公分
大英博物館，倫敦

又一個三角構圖，不過這個三角形大到你必須想像兩個角超出畫面左右外。林布蘭的圓弧筆觸（A、B、C 和 D），可想像成來自畫面外左下方的一點。

畫面光線來自右方，也是林布蘭愛用的光源。袖子（E）呈粗硬的方塊狀，這點相當有趣，因為袖子在模特兒身上並不是這個樣子，而這幅畫卻是依照真人速寫的。手部（F）很清楚分為三個面，這也是林布蘭所為，而不是模特兒真正的樣子。頭髮上的亮點（G）是林布蘭加上的，用以暗示頭髮此處的曲面。快速的筆觸表示 H 是手臂的下面，I 則是上面。肩膀上的 J 線條在頭部後方消失，然後再度出現於袖子上。線條若隱若現是構圖常用的手法。你會發現 A 線條也是如此。

這幅素描是快速完成的。學生總是以為時間充足才能畫好素描。不過林布蘭這幅精彩的速寫或許能為你上一課，素描的好壞不在充足的時間，而是充足的知識。

216

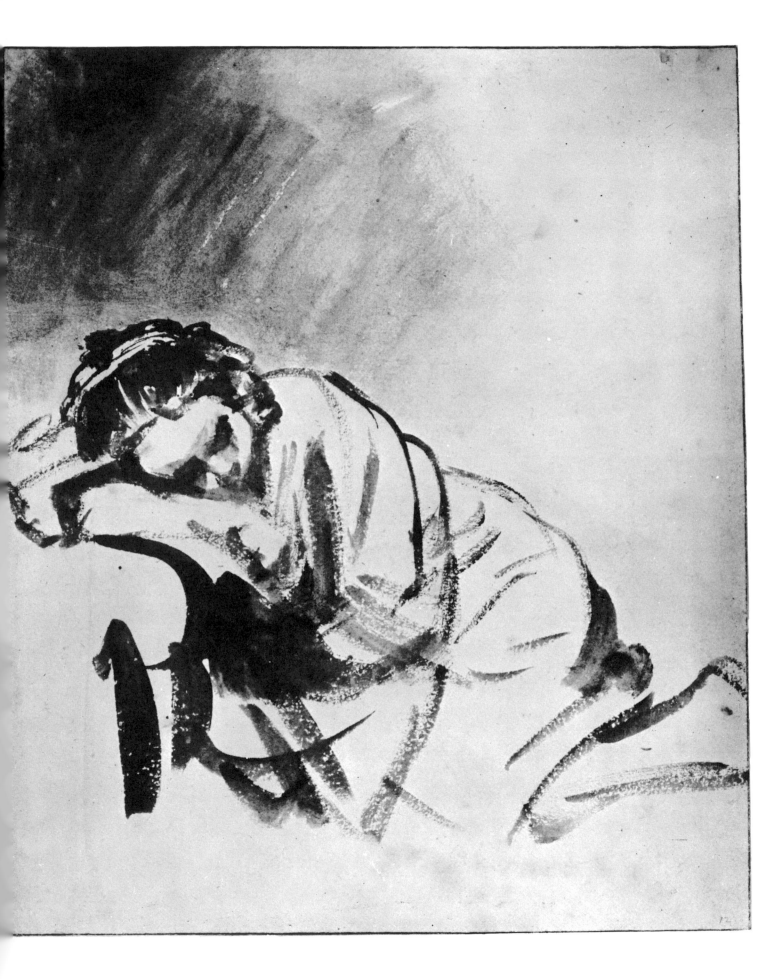

安德烈亞‧曼帖納
（Andrea Mantegna, 1431-1506）
《茱蒂斯與她的僕人》
（JUDITH AND HER SERVANT）
沾水筆
36 × 25 公分
烏菲茲美術館，佛羅倫斯

　　這幅素描的構圖經過深思熟慮。兩個人物的位置安排有如一條弓形線；弓的頂端是茱蒂斯的頭部，從她頭髮垂落下的緞帶則是弓的右側。線條不斷地出現、消失、再度出現，例如袍子下擺（A）、布袋側面（B）、茱蒂斯的頭頂（C）。皺褶的線條（D、E、F和G）來自畫面以外，上方中央邊左的一點。垂直線（H）和水平線（如足部的 I，以及前臂的水平軸 J）皆是精心安排，相輔相成。劍的傾斜走向止於 A 皺褶的反方向斜線。許多線條都經過安排設計，皆指向頭顱在畫面右側的眼睛。

　　曼帖納對布料垂墜機制的了解程度令人讚嘆。但是如果他無法畫出腦海中的人體，這些知識也就無用武之地，而且他確實畫出來了。布料總是能暗示覆蓋包裹其下的體型姿態。隨著身體擺動，布料隨時能展現藝術家對人體各部分的塊體和方向的概念，例如 K 處，他進一步暗示肋廓的動向；L 處則表現球狀的下腹。

　　畫出腦海中的緞帶是絕佳的練習——就像這幅畫中的緞帶，然後依照直接和反射光為緞帶加上陰影：如果你能畫出緞帶，就能想像緞帶緊繞在模特兒身上的樣子，無論水平或垂直。接著，如果你知道如何畫緞帶的陰影，你就能畫人體的陰影。

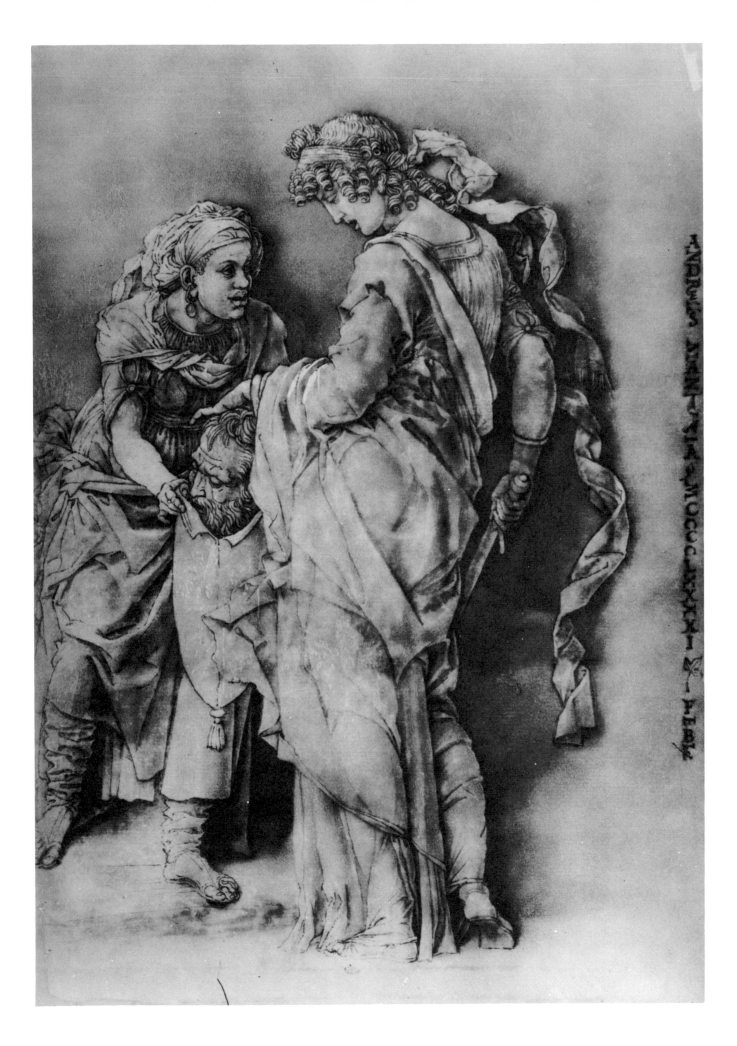

拉斐爾・桑齊歐
《米開朗基羅之大衛像的習作》
（STUDY OF DAVID AFTER
 MICHELANGELO）
沾水筆和少許黑色粉筆
39.3 × 21.9 公分
大英博物館，倫敦

　　像這樣的一幅人體素描，初學者很難領會透視如何影響其中的每一條線，但是事實就是如此。地平線越過膝蓋；高於膝蓋的部分以仰角描繪，以下的部分則以俯角描繪。

　　透視和解剖學都很複雜。這就是為什麼我不斷要求你，一定要跟了解這些學問的老師學習，而且也要看書。至於好奇心和求知慾旺盛的學生，我也推薦你們研究投影幾何學。

　　塊體概念和透視關聯緊密。藝術家使用的塊體大部分是方塊和圓柱體。若將身體想像成方塊，模特兒像士兵一樣站得直挺挺，意即肩膀和髂棘平行，以正確的透視法處理這些方塊就很輕鬆。

　　但是模特兒很少像士兵一樣站得直挺挺，問題總是比想像的棘手，例如這幅素描，骨盆左側較低，肋廓則是右側較低。因此藝術家必須使動向各異的肋廓和骨盆都符合透視。

　　注意穿過薦骨上方的結構線 A–B——拉斐爾畫了一條淡淡的線——的左傾程度沒有結構線 C–D 這麼明顯。模特兒重心落在單側時總是如此。

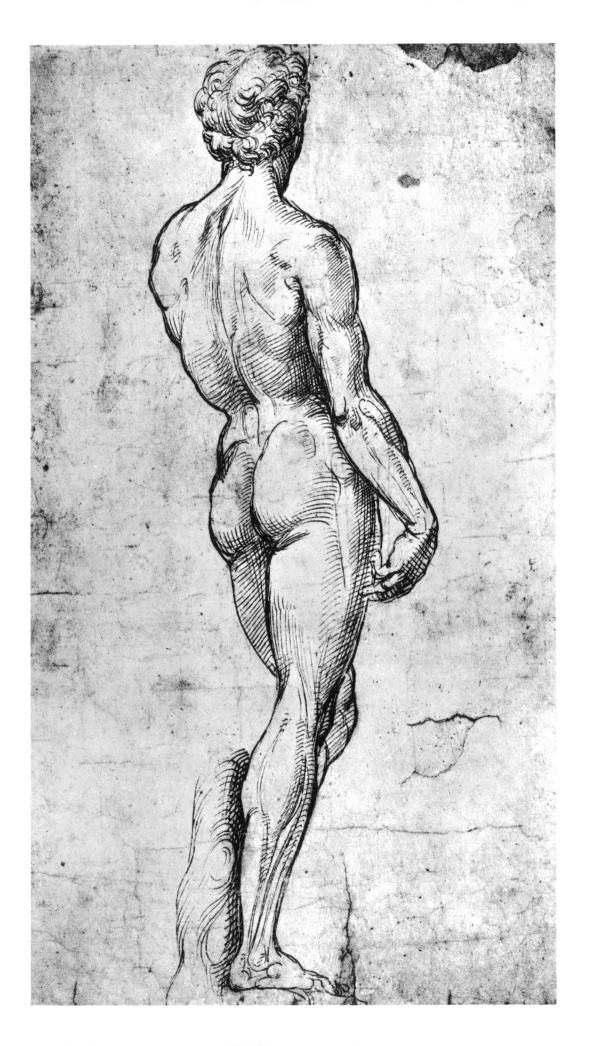

彼得・保羅・魯本斯
《裸體女子》
（NUDE WOMAN）
黑色粉筆
53.2 × 25.2 公分
羅浮宮，巴黎

我教你一個方法，讓你的人物素描有透視感。大量練習速寫沙漠中各種遠近的圓柱形高塔，接著想像塔身不同高度上有帶狀鋼環。你會發現筆下的這些環狀物在地平線高度時，和地平線一樣是水平的。塔身正面高於地平線的環會往上彎曲，低於地平線的環則會往下彎曲。

接著用有如士兵般挺直站立的人體取代高塔，在人體上加上環狀圓圈。試著不要只畫正面，也試試其他角度。這樣你就能了解透視法則在人體上是如何運作的了。

藝術家不斷思索這些圓圈，透過對人體的研究，藝術家終於明白該將圓圈放在何處。他們將圓圈畫在位於同一條水平線上的人體特徵。你或許以為藝術家有透視眼，不過我保證每一位優秀的藝術家都有這個能力。

針對頭部的塊體，他們會在眉毛和耳朵上方畫一圈，因為這些部位都在相同高度上。更厲害的藝術家還會在鼻子下方、顴骨下方、耳朵下方和乳突下方畫圈呢！

針對骨盆的塊體，藝術家會沿著大轉子（A–B）、薦骨下方（C），以及恥骨聯合畫一圈。如果你有透視眼，就會發現恥骨聯合就在 C 點的正後方。

至於肋廓塊體，圓圈常畫在乳頭和肩胛骨下方的高度。由於模特兒很少站直，這些圓圈務必跟著身體的不同動向改變。

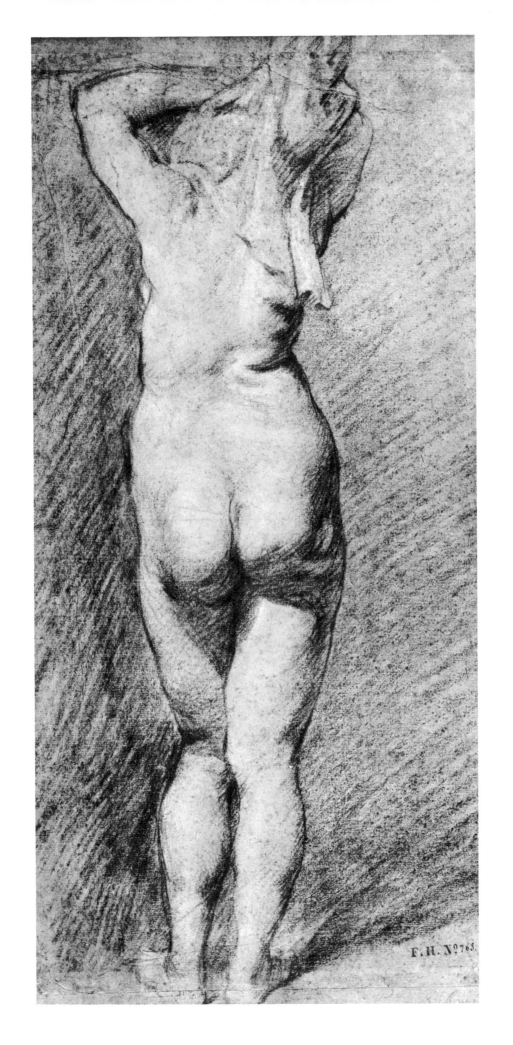

安德烈‧德薩托
《年邁男子的頭部》
（HEAD OF AN ELDERLY MAN）
黑色粉筆
22 × 18 公分
烏菲茲美術館，佛羅倫斯

　　這幅人物素描呈正側面。頭部既不轉向觀者，也不朝反方向。這類頭像最容易畫，因為透視的問題最少。熟練的藝術家喜歡讓側面稍微朝這裡或那裡一點，原因一如琴藝高超的鋼琴家總是喜歡彈奏困難的橋段。事實上，基於各種微妙的原因，略略偏斜的側面更能展現形體，其中一點就是偏斜的側面能表現出嘴唇連接處、順著牙齒形狀的曲線。正側面時，這條線會變成直線，而直線幾乎無法展現曲面形體。

　　大部分的學生覺得鬍子只是臉部的一大團毛髮。不過事實上鬍子的形體非常明確，生長部位也非常明確。此處集合了髭（A）、山羊鬍（B）、下巴正中央的鬍鬚（C）、臉頰的鬍鬚（D），以及鬢角（E）。想必這位模特兒一定刮過頸部，因為脖子上沒有濃密的鬍鬚。

　　耳朵描繪地極好。這類側面畫像，初學者常會把耳朵畫的像貼平在頭部側面。不過此處你可以感覺到耳朵與頭部幾乎呈直角伸出。同時注意耳朵並非垂直，而是略微轉向後方。

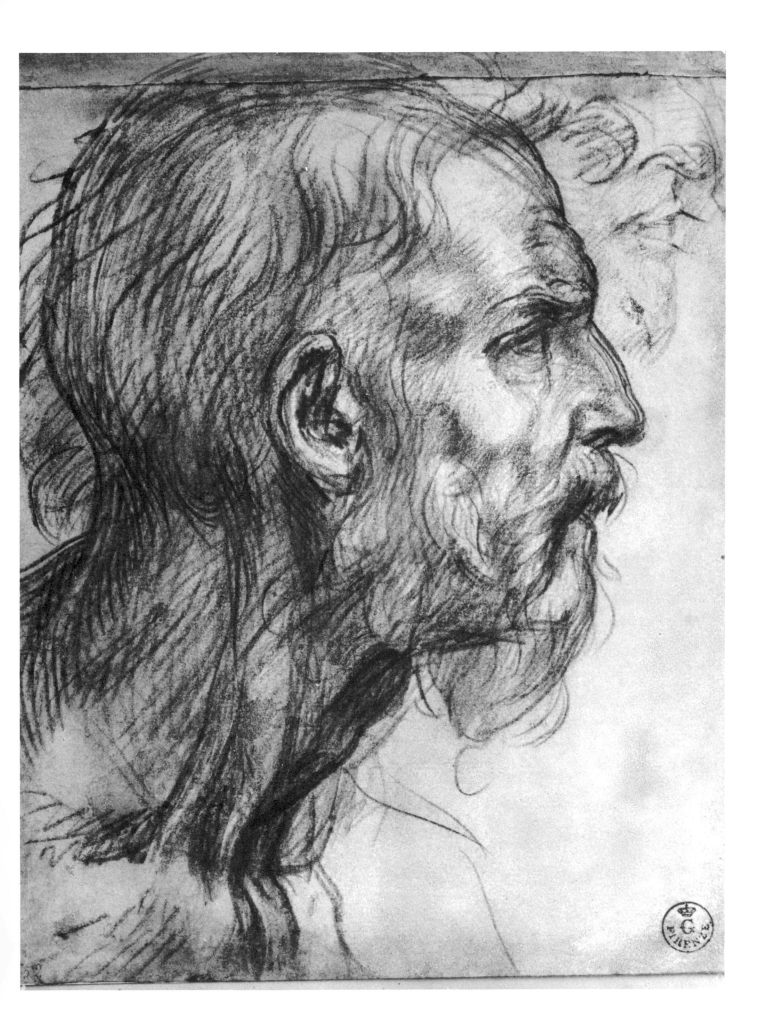

安德烈·德薩托
《使徒頭部》
（HEAD OF AN APOSTLE）
黑色粉筆
36 × 24 公分
烏菲茲美術館，佛羅倫斯

　　人物側面略略朝向我們，頭頂稍微向左傾。除非學會所有頭部轉動和傾斜的原則，並且畫出腦海中姿勢完全一樣的頭部，否則無法照著模特兒畫出這種姿態的頭部。此處涉及太多問題，光看著模特兒畫是無法解決的；早在動筆之前就必須解決這些問題。

　　藝術家在此處面臨一些條件。首先素描過程中，每個模特兒的頭都會稍微移動，因此藝術家必須決定欲描繪的頭部的確切姿勢。接著藝術家必須讓五官完全符合他選擇的頭部姿勢，然後創造適合模特兒特徵與光線條件的塊體概念，再來選擇適合塊體的光線條件。此處德薩托選擇來自左側的明亮直接光線，並減弱來自右側的反射光。

　　接著他必須決定所有想要畫在頭上的小形體的確實形狀（如 A、B、C 和 D），而且還要能夠以他選擇的光線畫上這些形體的明暗，畫出這些形狀在他腦海中的模樣。

　　事實上，德薩托甚至必須能夠憑空畫出和這個頭姿勢相同的頭骨。否則，他就無法如此精準地描繪顳窩邊緣（E）、顴骨轉折（F），以及許許多多其他骨頭的細節。

米開朗基羅・布歐納洛提
《頭部之側面》
（HEAD IN PROFILE）
黑色粉筆、沾水筆和煙褐淡彩
38 X 20.5 公分
大英博物館，倫敦

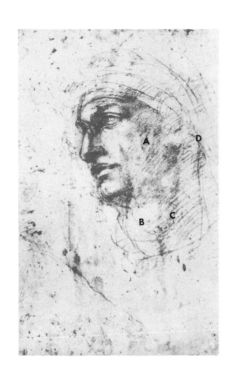

　　這是另一張頭像，和前一頁的素描很相似，不過本頁頭部轉動偏移的程度更多一點。頭部的塊體概念非常相近，以方塊為概念，鼻子是正面突出的小方塊。不過，此處頭部的側面（A）尚未完成；否則應該會和鼻子側面的陰影調子相呼應。

　　值得注意的是米開朗基羅筆下的頭部形狀，接近頭飾時改變了塊體概念。頭部整體明顯是方塊狀，但是頭飾的弧線卻是沿著圓柱形的塊體概念。

　　頸部也是塊狀，有正面（B）和側面（C）。不同於前頁素描，此處米開朗基羅不想在正面加上投影，以免畫面顯得髒兮兮的。注意頸部正面的弧線使圓柱形逐漸轉成方塊塊體概念。

　　我希望所有的學生都會好好研究耳朵後方、乳突所在的區域（D）。初學者不知道乳突的存在，因此常常沒有畫出這一片空間，總是從耳朵後方直接往下畫脖子。米開朗基羅當然知道乳突，因此頭飾底部的弧線清楚地越過乳突所在的 D 處。

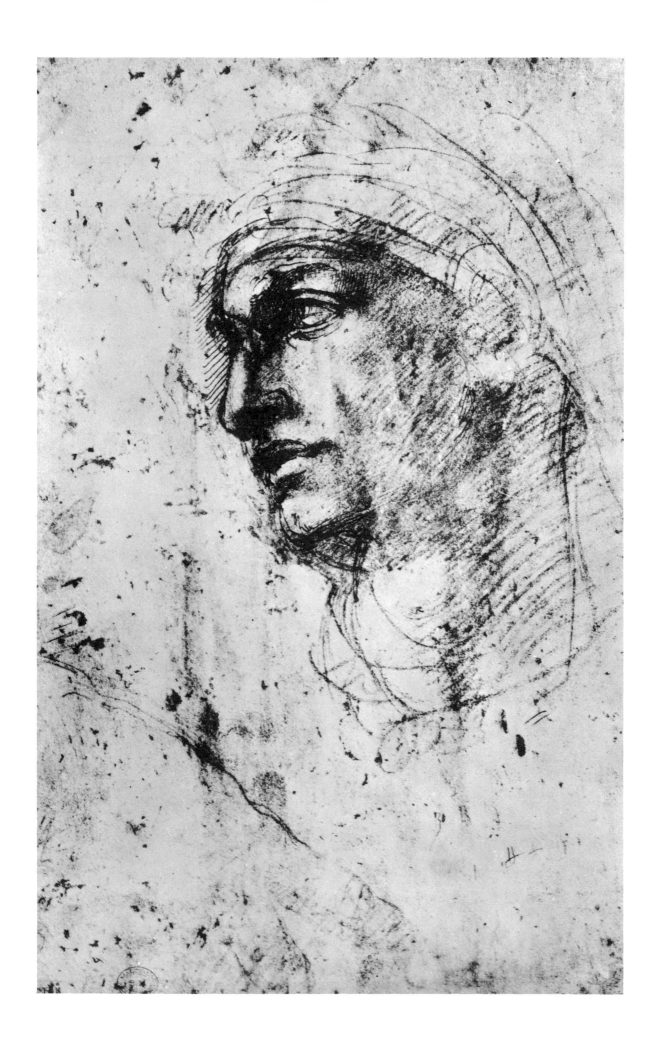

安東尼歐・畢薩內羅
（Antonio Pisanello, 1380-1456）
《騾子》
（MULE）
沾水筆
18.4 × 24.8 公分
羅浮宮，巴黎

　　本書中每一位藝術家都能畫動物，而且有些還畫得非常好，畢薩內羅就是一例。他們當然都勤於研究動物的解剖學，而這些學習和研究也對描繪人體有助益。如果你想畫動物，那就找些動物骨頭好好研究，並且弄幾本動物解剖學的書。如果已經熟悉人體解剖學，那麼你會發現許多相似之處，描繪動物就能很快上手。

　　幾乎所有的動物素描都是憑空想像出來的。很少有動物能照實臨摹，因為牠們總是動來動去（試試看讓老鼠在台上站著不動！）。動物之間的相似之處不勝枚舉，只要熟悉一種動物就能了解其他動物。絕大多數的藝術家先從研究馬開始，因為有很多關於馬的藝用解剖學論述。

　　學習畫動物時，試著在動物身上標出所有你在人類身上學到的重要記號處。A 處是頸部凹窩；B 處是肩點；C 處等同阿基里斯腱；D 處等同指甲。對於學習動物解剖學的藝術家而言，最好的方式或許是不要使用獸醫專有名詞，而是用人體解剖學名詞。

　　圖中可看出畢薩內羅深入研究過大片皮毛和毛流。注意他如何描繪毛髮、皮革、金屬和編織繩結的不同質感。

　　如果你所住的城市有美術館和自然史博物館，可別忽略了自然史博物館，那裡可以見到事物真正的樣貌，而非他人眼中的樣子。

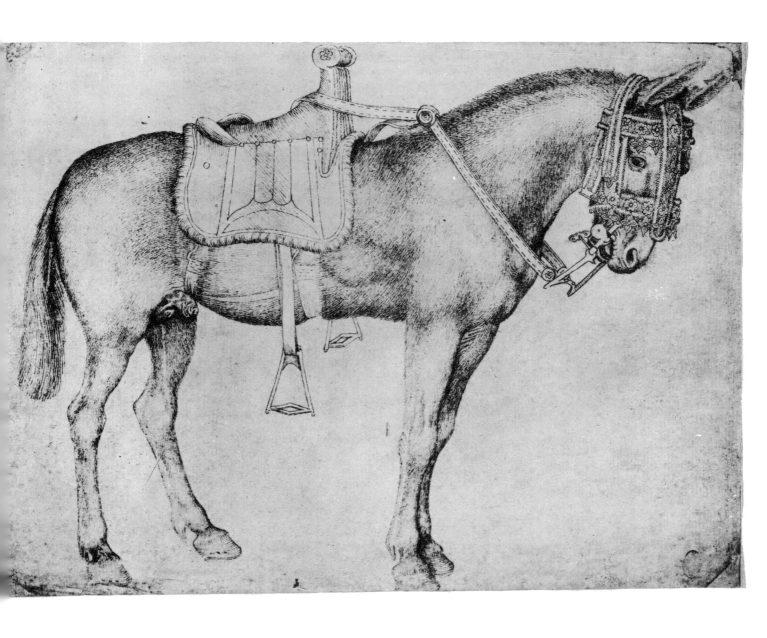

阿爾布雷希特‧杜勒
《十字架上的基督》
（CHRIST ON A CROSS）
石墨和白色粉筆提亮
41.3 × 30 公分
羅浮宮，巴黎

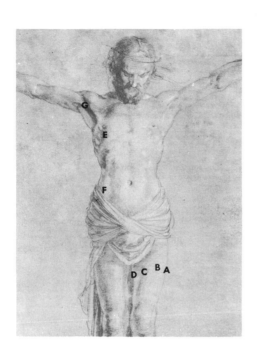

只要曾經練習過描繪柱子上的明暗調子變化，就能領會這幅素描中的人物軀幹和大腿的陰影變化。這些部分的光線是想像的光源，來自畫面外的右前方遠處，高度約在人物的腰部。軀幹和腿部上也有反射光，同樣來自畫面以外後方，約在人物肩膀高度。

畫面右邊的大腿上可清楚觀察到基本的明暗變化。輪廓（A）到亮點（B）是由按到亮的變化；亮點（B）到面與面的交會處（C），是從亮到暗的變化；從C到反光再到輪廓線（D），是暗到亮的變化。學生應該要徹底熟悉明暗變化，讓描繪明暗變化習慣成自然。

至於軀幹，面與面連接處的暗緣一路從 E 往下到 F。這條邊緣線當然不是垂直的直線，而是隨著形體起伏。藝術家對人體橫剖面變化的知識左右了線條明暗的變化。

手臂關節處的解剖描繪地非常細緻，值得仔細研究一番。杜勒知道在這種姿勢下，喙肱肌會變得非常醒目，因此他在 G 處細緻地描繪這條肌肉。

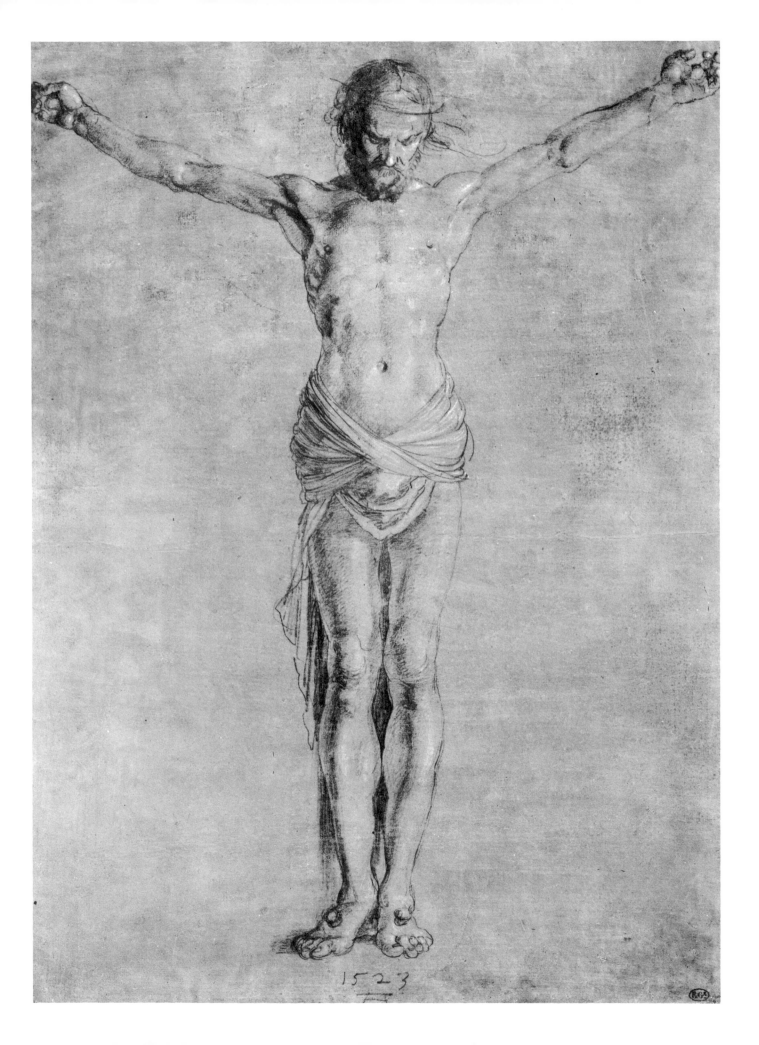

1523

拉斐爾‧桑齊歐
《海克利斯與半人馬》
（HERCULES AND THE CENTAUR）
沾水筆和褐色墨水
40 × 24.4 公分
大英博物館，倫敦

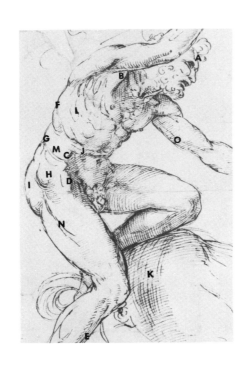

　　以俐落出色的線條畫素描，首先要有對光線、面、塊體、方向，以及解剖學的知識，但是讓初學者信服這點並不容易。不過我還是向你保證，拉斐爾在這幅素描中使用的線條，在模特兒身上幾乎是看不見的；這是指他有模特兒的前提下，當然，我認為他並沒有模特兒。無論是否有模特兒，基於他的知識，都會加上這些虛構的線，而非僅是他眼前所見。

　　這幅素描中，拉斐爾想像一道直接光線來自左方，反射光來自右方。他隨心所欲地上下移動反射光，有時光線來自上方，落在額頭上（A），有時則來自下方。兩個面交會處的邊緣或多或少順著身體而下，手臂腋下前側（B）、腹外斜肌正面（C）、闊肌膜張肌正面（D），以及小腿正面（E）都很明顯。

　　他用線條勾勒出闊背肌（F）、腹外斜肌（G）、臀中肌（H），以及臀大肌（I）的形體。線條表現出形體的形狀，腰部的兩條皺紋（J）即是。他在塊體概念（K）上用線條表現馬身的柱狀形體，以及男人雞蛋般的肋廓（L）。後者的線條也表現出腹外斜肌鋸齒狀紋理（M）。他用線條區別小腿（N）和畫面後方的上臂（O）功能不同的肌群。除了用來加上陰影以外，這些線條說明了內面的連接處，一如這幅素描中人體上的所有線條。

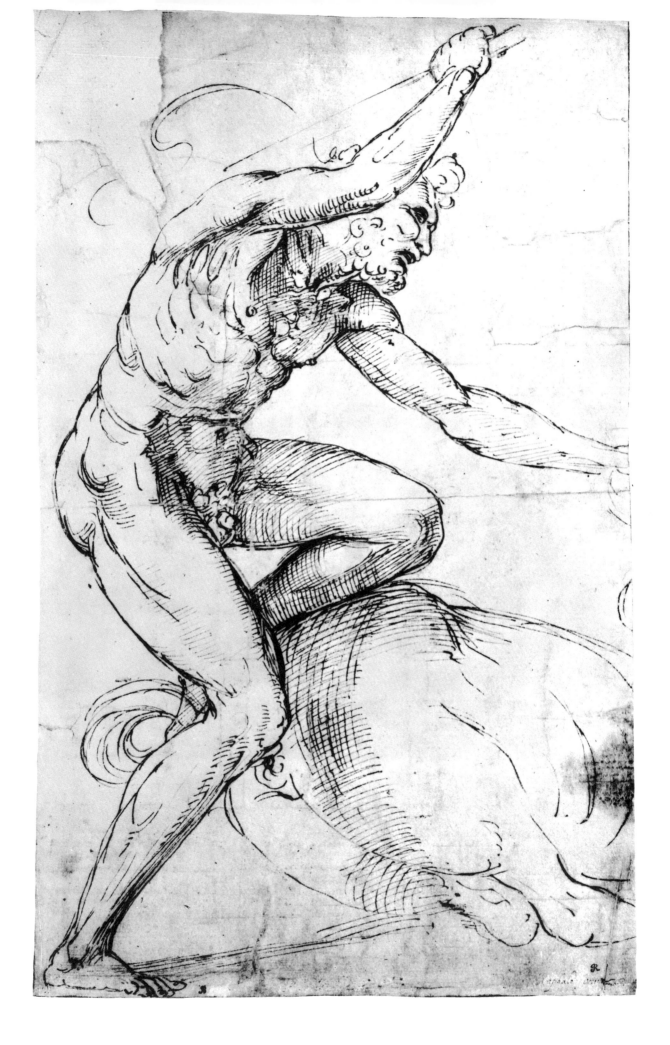

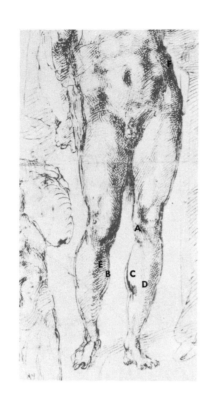

米開朗基羅‧布歐納洛提
《裸體習作》
（STUDY OF A NUDE）
沾水筆
40 × 20 公分
羅浮宮，巴黎

　　讓我們一起瞧瞧米開朗基羅‧布歐納洛提如何處理某些我常常提到的形體。內側膕旁肌群（A）明顯從後方如旋線般連接至膝蓋的骨頭。膕旁肌群的起點在稍微低於髕骨的地方，並在此處轉為深暗的下面。腓腸肌（B和C）栩栩如生，區隔腓腸肌和骨頭的線在D處以連續線條表示；脛骨骨幹的內面有如一道帶狀亮面，緊鄰這些線條。由於直射光很穩定（來自人物整體的左方），畫面左邊的脛骨骨幹則像一道帶狀暗面（E）。腹外斜肌（F）呈壓迫狀態，為了表現這一點，米開朗基羅加上兩塊突起。

　　較大的人像的小腿各自朝不同方向。畫面右邊的小腿是直的；另外一邊稍微往後。方向改變時，明暗調子也會改變。因此，米開朗基羅以一系列線條加深左邊小腿的陰影。如果你能想像這個人像的側面視角，或許你就能感受到這條小腿的下面。

　　此處整個身形的方向或動向感覺非常優美。注意頸部上方的頭部轉向；頸部往後的動向；骨盆朝左；其上的肋廓則轉向另一邊。注意（畫面右方的）脛骨的正面邊緣是順著上方大腿的中線。這條規則適用於所有膝蓋未彎曲、打直的腿。

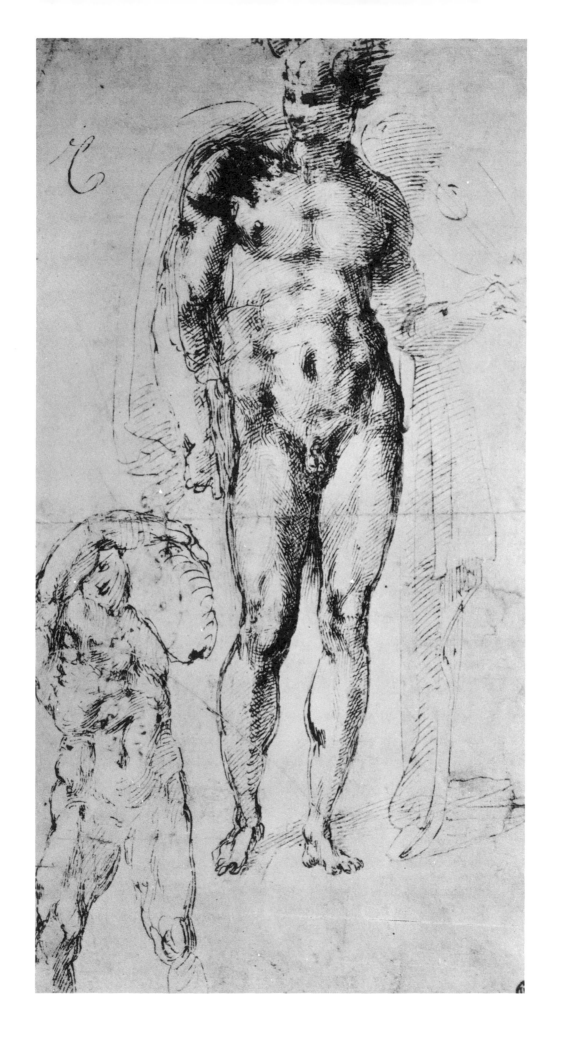

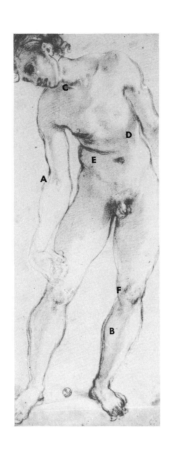

雅各波・彭托莫
《男性之裸體》
（MALE NUDE）
黑色粉筆
38.8 × 21.8 公分
烏菲茲美術館，佛羅倫斯

　　此處的直接光線來自右方，反射光來自左方。反射光相當強烈。彭托莫似乎有時候把反射光當成想像的閃光燈使用：有時候來自上方，如手肘上（A）；有時又是水平的，如小腿（B）；有時候又來自下方，如頸部（C）。他也使用投影（D），雖然肋廓上彷彿出現一個洞，他還是決定保留這塊影子，因為它順著肋廓的弧度，有助於表現立體感的錯覺。

　　E處的線條說明內面交接處，以及隨著線條變化的形體之形狀，即腹外斜肌和腹直肌。內側膕旁肌群的線條（F）優美地往下連接至腿部，表現膕旁肌群內側在小腿的前面。

　　至於小腿，注意明亮的正面，以及沿著脛骨正面邊緣立刻變暗的側面，小腿的明暗經常如此處理。此處的脛骨內面同樣以帶狀亮面和帶狀暗面表現。

　　彭托莫對解剖學的造詣在此表現得淋漓盡致。從線條，包括人像的輪廓，尤其能看出他的造詣。這些線條不僅描繪解剖形體，更同時展現形體的特性。你在這幅素描中可以找出多少個形體？

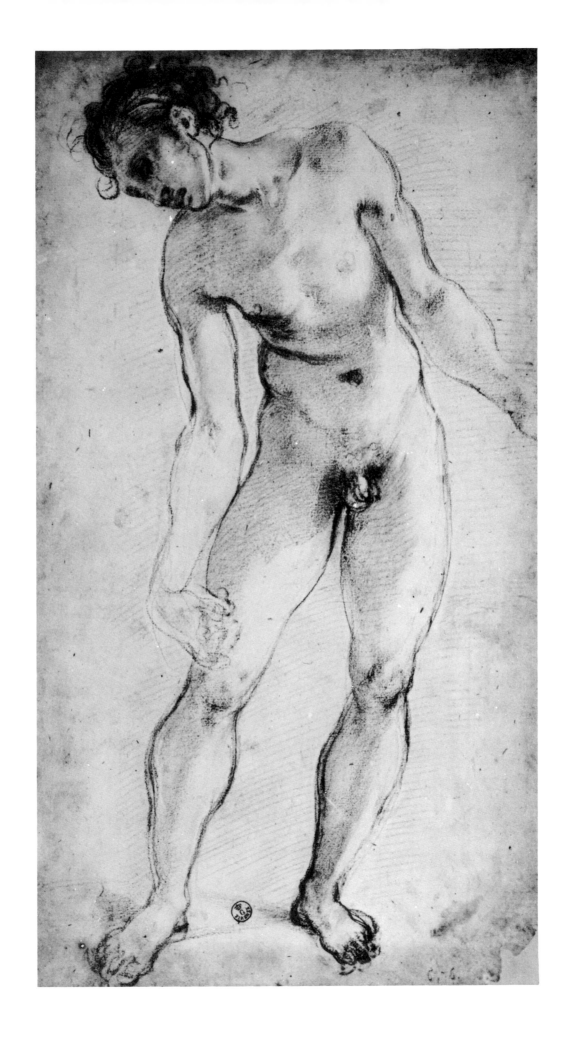

彼得・保羅・魯本斯
《亞伯拉罕與麥基洗德之習作》
（STUDY FOR ABRAHAM
 AND MELCHIZEDEK）
黑色粉筆
42.8 × 53.7 公分
羅浮宮，巴黎

　　這幅素描的亮點沿著 A 點從上至下。兩個面交會的暗緣則沿著 B 點。魯本斯定出正面和側面後 ── 正面大致上是朝左的亮面，側面大致上是朝右的暗面，就能確保明亮的部分會予人往左的感覺，加深的部分則會有朝右的感覺。這就是為何 C 和 D 處的塊面即使位於側面仍特別明亮，使肌肉明亮處顯得朝向左邊。你會發現這兩處比魯本斯在整個畫面中使用的反射光還要亮。

　　你是否感受到這個人像可以放入圓柱體，而且背部（頸部到臀部）剛好貼合橫放的圓柱體？若為是，你應該就能感受到側面的弧度。如果你很熟悉橫放的圓柱體外側的明暗變化，就更能理解這個人像的側面明暗調子了。

　　魯本斯畫出手臂在大腿上的投影（E），但是注意看，他讓影子順著大腿弧度彎曲，進一步強調圓柱塊體概念的錯覺。注意，這道投影也同時強調了大腿的方向。

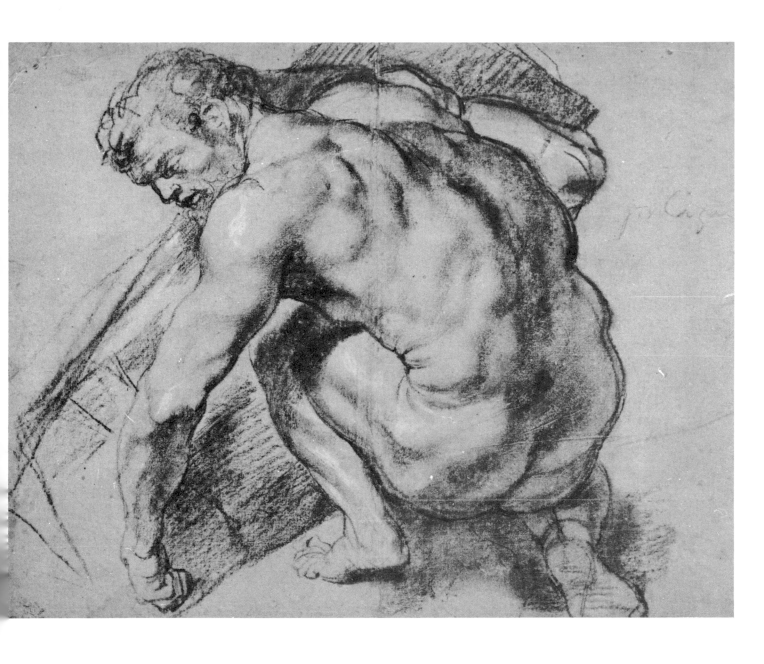

艾德加・竇加
《厄運習作》
（STUDY FOR LES MALHEURS）
黑色粉筆
23 × 35.5 公分
羅浮宮，巴黎

　　竇加是印象派畫家，但是每一位傑出的印象派畫家都非常熟悉本書探討的畫室技法。如果他們變換光源方向，或是反轉明暗調子，甚至破壞亮點，那是因為他們很清楚自己在做什麼。他們仍著迷於在二度空間的平面上呈現三度空間形體的錯覺。然而他們畫作的某些部分，有時重視裝飾或出乎意料的效果，更甚保留立體感的錯覺。

　　此處的直接光線來自右方，反射光來自左方。整體的面很明顯。乳房（A）是一部份沒入軀幹的球狀；手腕（B）是方塊狀，後面（C）則是我們熟悉的蛋形。後方食指的上面和下面區別明顯。大腿上的布料線條（D）越過身體最明亮的亮點時淡去。理論上，E 線條應該也要淡去，但是或許竇加擔心如此會減弱這條指向頭部的方向線的效果。F 線條也指向頭部，那是沿著頭部的一段圓弧，也是藝術家熟悉的一條線：這條線畫在斜方肌從頭骨開始的位置。

　　竇加對解剖學的知識非常淵博，不過整體可看出他的手法優雅內斂。注意遠處鎖骨和乳房的輪廓線，在第八和第九肋骨之間淡去，然後出現在手臂到尺骨遠端，並在手腕上稍微加深，淡淡勾勒出第四掌骨在此姿勢呈現的下凹線條。

242

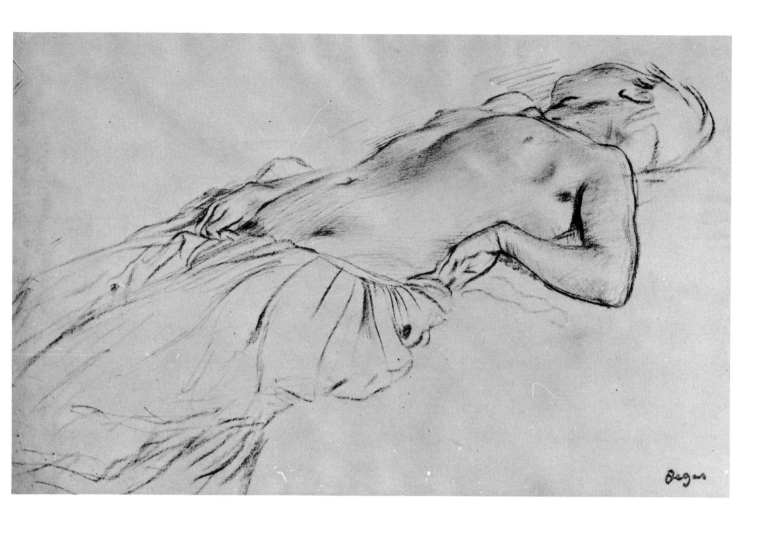

柯雷吉歐
（Correggio, 1494-1534）
《吹笛的男孩》
（BOY WITH A FLUTE）
25.4 × 18.2 公分
羅浮宮，巴黎

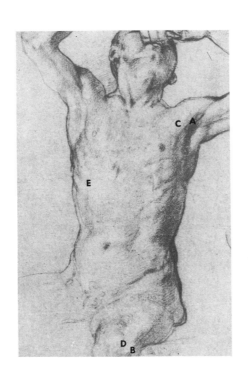

　　這又是一個單純的正面和側面的例子。面與面交會的暗緣始於三角肌
（A），終於膝蓋（B）。主要亮點非常接近暗緣，順著身體從C到D一路向下。

　　一般來說，保持亮點靠近暗面是很好用的法則，因為完成的對比可強調各
個面，增加形體的立體感。初學者由於太執著於臨摹在模特兒身上看到的明暗，
總是將亮點放在離暗緣的最遠處。以這幅人體畫像為例，初學者很可能把亮點
放在緊鄰左側人體輪廓處，暗面放在緊鄰右側人體輪廓處。

　　柯雷吉歐可以把亮點放在暗緣左側的任何位置，但是我不認為他會放在超
過E點的地方。同樣的，他也能把暗緣從右邊換到左邊。除非你能預想到這些
做法的結果，才可能找出亮點和暗緣的最佳位置。這幅素描示範了亮點和暗面
最常見的手法。

　　畫面左側的前臂上的明暗調子相當有趣。形體朝向直接光源時，務必要稍
微調整變化光源。

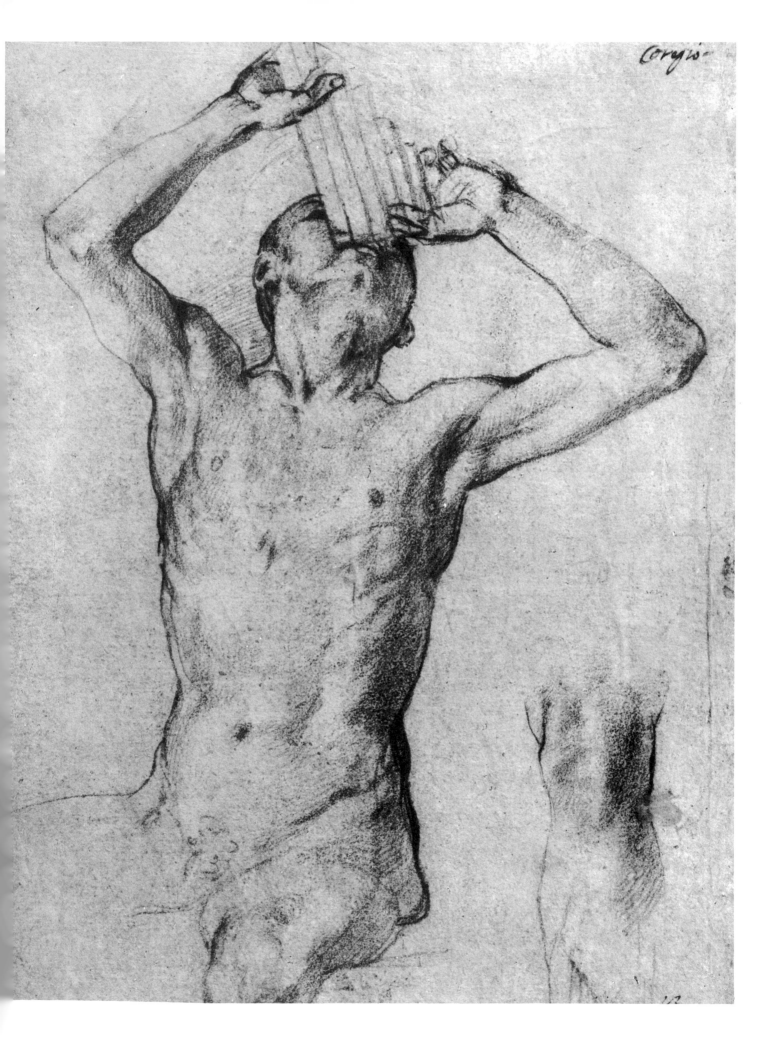

安德烈・德薩托
《交握的雙手》
（TWO JOINED HANDS）
紅色粉筆
9.5 × 15.5 公分
羅浮宮，巴黎

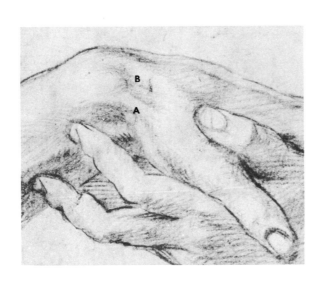

　　把你自己的手擺成圖中上方那隻手的姿勢，稍微動動大拇指，就能輕鬆看到德薩托強調的肌腱。這些肌腱是伸拇指肌：A 處有兩條，B 處一條。兩條肌腱之間的空間稱作「鼻煙窩」（snuff box），因為剛好可以放一小撮菸草。

　　雖然我們的雙手無時無刻出現在眼前，但奇怪的是我們總是畫不好手部。這再度證明此論點：除非用心思考某個事物，否則是不可能畫好的。當我的課程講到手部時，我常常注意到學生細細查看自己的雙手，彷彿初次見到。其實我認為筆下的形體，只是用線條勾勒出心中所想之事物。

　　將你的左手舉至眼前，仔細觀察手掌面。感受左側手腕的輪廓線，它會延伸至食指的輪廓線，注意你右側手腕的這條線會延伸到第四隻手指的外側。你能想像出幾條可以幫助你描繪手部的結構線呢？在我的學生中，我注意到出色的素描技術和想像結構線的創意，這兩點關聯密切。

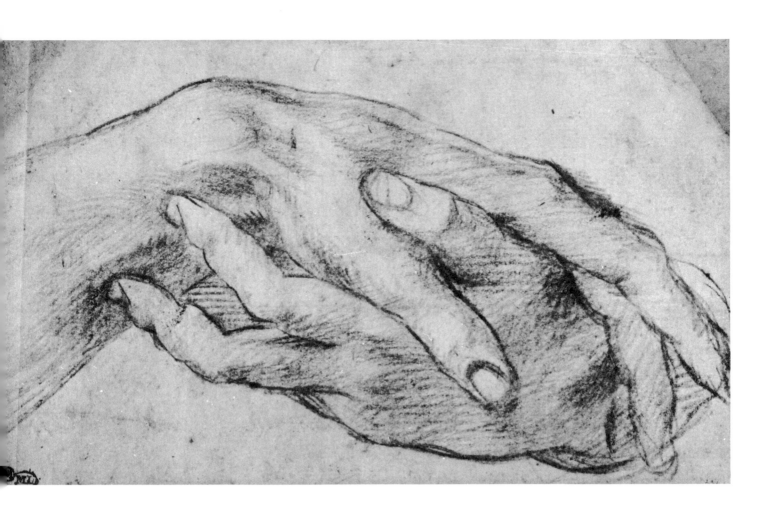

彼得‧保羅‧魯本斯
《小男孩肖像》
（PORTRAIT OF A LITTLE BOY）
紅色和黑色粉筆
25.2 × 20.2 公分
阿爾貝提納美術館，維也納

比例存在於骨頭。如果想要描繪兒童，試著想像從我們出生到成年，各種不同的骨頭比例。

注意肩膀的線條 A 延續至肩膀的線條 B。肩膀放鬆時，這是藝術家最常使用的結構線。確認這條線經過頸椎，因為實際上這條線代表斜方肌，起點是頭骨後方。

仔細觀察 C 處的珠子，呈現完美的球形，有亮點、暗面和反光。注意鼻翼（D）的陰影手法完全相同。注意藝術家如何控制鼻翼下方的投影：非常深而且非常小，剛好足以強調上方的形體。在真正的模特兒身上，投影可能是畫中的十倍大。如果魯本斯完全臨摹他看見的影子，一定會變成一團污點，落在精心描繪的幼兒嘴唇上。

如果非常仔細地觀察陰影線，就會發現這些線條幾乎全都是順著形體形狀的輪廓線。魯本斯當學生時，必定練習過千百次輪廓線，線條才能顯得如此從容洗鍊。

想要畫好兒童，一定要非常了解不同年齡的比例。就我所知，兒童比例最好的插圖莫過於《瑞莫氏解剖學》（Rimmer's anatomy）。

248

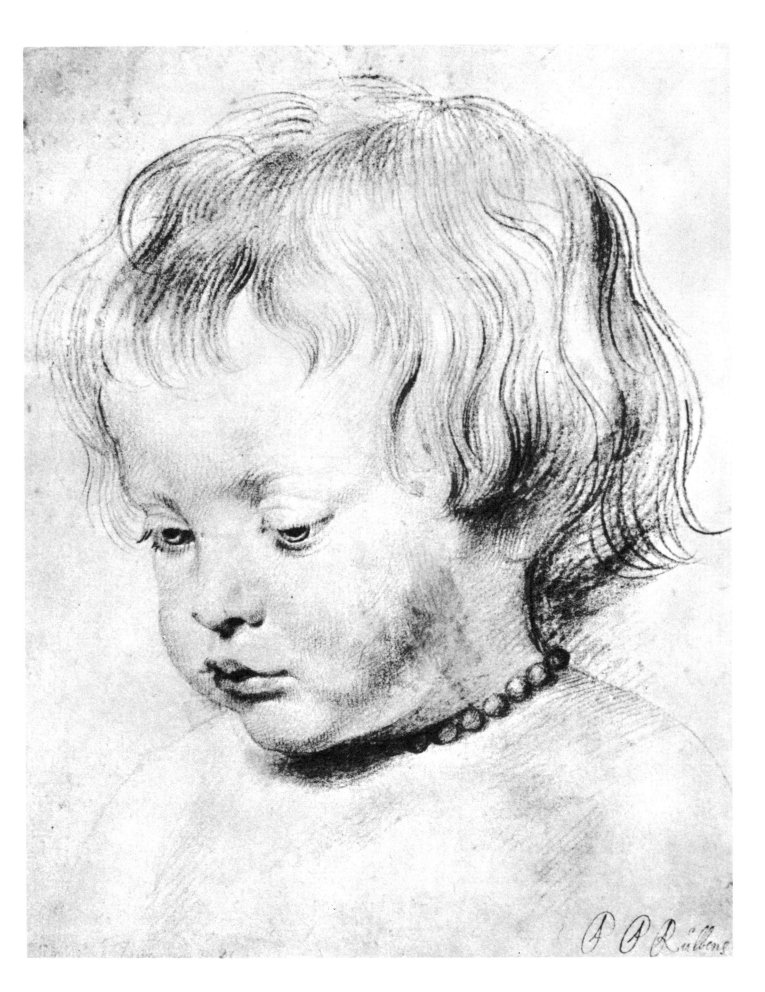

P P Rubens

林布蘭‧凡萊茵
《薩絲基雅抱著朗巴圖斯下樓》
（SASKIA CARRYING RUMBARTUS
DOWNSTAIRS）
沾水筆和煙褐淡彩
18.5 × 13.3 公分
摩根圖書館，紐約
（Pierpont Morgan）

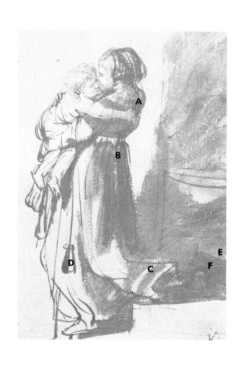

　　不知道薩絲基雅身上穿的洋裝究竟是白色還是黑色呢？直接光線來自左方，反射光來自右上方。反射光非常微弱，不過仍然能看到在肩膀（A）、腰部散開的裙褶（B），以及隨著腳步揚起的布料（C）上的作用。反射光的用意在告訴觀者，這些面都是朝上的。藝術家能控制光線方向，也能控制光線強弱。此處林布蘭想像他的直接光線非常明亮。極明亮的光線照射在全黑的表面上時，這個表面很可能以白色呈現。

　　另外，從 D 點的形體也能看出林布蘭是仔細思考後才設計光線的方向和強弱。一道強光突然從右方照射在這個形體上，但是投影仍在右側，因此創造了出色的裝飾效果。堅持要畫出眼前所見之物的人，這裡值得你們好好注意。

　　若光源來自上方，規則是：上面亮，下面暗。階梯的上面和下面分別是 E 和 F。

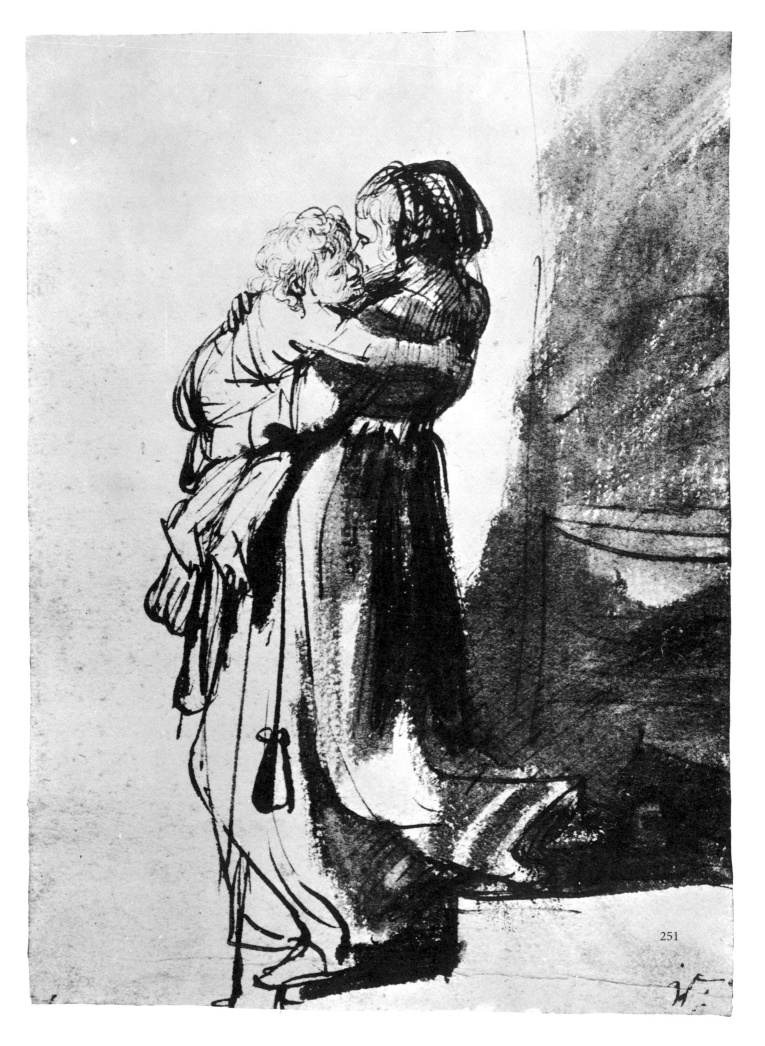

251

朱利歐・羅馬諾
（Giulio Romano, 1492-1546）
《兩個人物》
（TWO FIGURES）
紅色粉筆
34.1 × 22.1 公分
羅浮宮，巴黎

　　此處的直接光線來自左方，反射光來自右方。頭部（A）一如往常，以方塊塊體處理；鼻子則是另一個塊體，連接頭部正面。

　　在這種打光環境下，鼻子側面自然會形成投影。但是藝術家理所當然地去除這個投影，因為他希望鼻子側面和臉頰側面的明暗調子相同。這樣一來，觀者才會知道鼻子側面和臉頰側面是朝同一個方向。

　　羅馬諾以相同的塊體手法處理另一個頭部（B）。然而，他或許想到兩個明暗調子一樣的頭會讓畫面顯得很無趣，因此他在 B 頭部的臉加上一道明暗變化。不過你會發現鼻子側面和臉頰側面的明暗調子仍是相同的。

　　功能性肌群之間的線 —— 膕旁肌群和大腿股四頭肌群之間 —— 是由許多從 C 到 D 的細小短線構成。E 處也能發現這些線條，原因相同。

　　注意 F 處的手部整體，以單純的四分之一圓柱體概念處理。

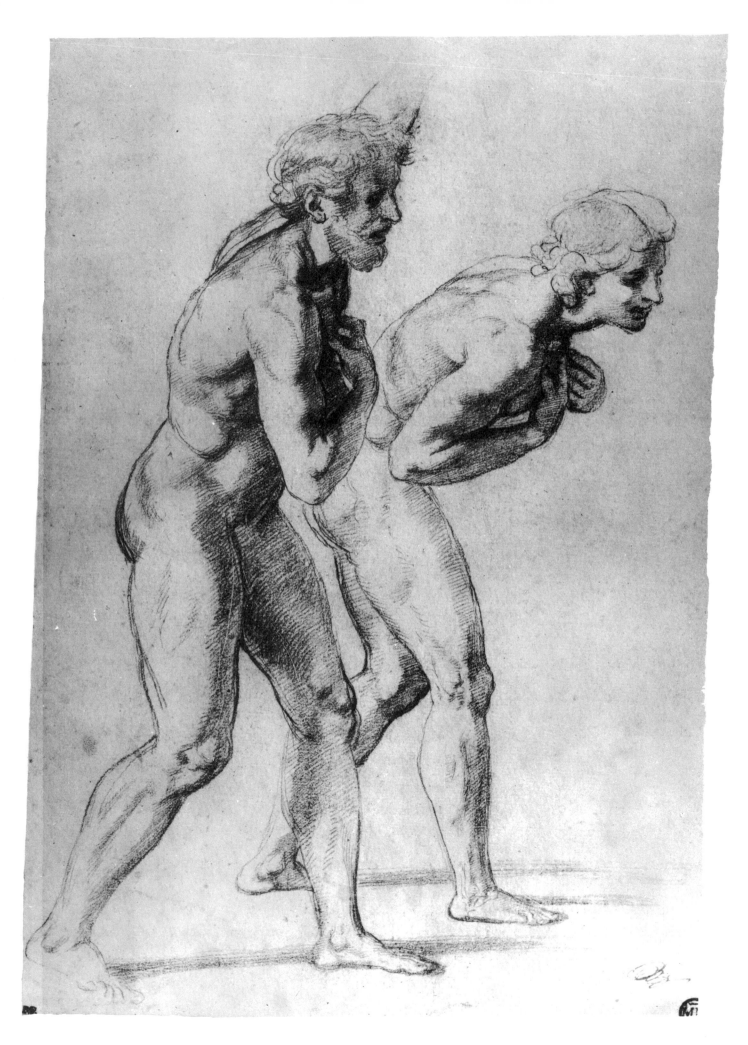

福蘭西斯柯‧哥雅
（Francisco Goya, 1746-1828）
《三個掘地的男人》
（THREE MEN DIGGING）
毛筆和褐色淡墨水
20.6 × 14.3 公分
迪克基金會（Dick Fund），
大都會美術館，紐約

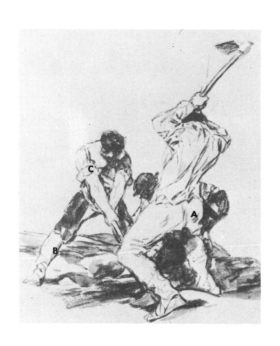

　　兩個拿扁鋤的男人正忙著做重複性動作。因此在哥雅的畫面中，一個人表現動作的開始，另一個人則表現動作的結束。

　　哥雅無疑是憑空想像並畫出這個畫面的，而且我猜他在作畫過程中，一定曾經從椅子起身，試著做一樣的動作。藝術家這麼做才能決定手臂確實的旋轉姿態、描繪手部的確切動向，或是捕捉布料實際上並沒有形成的皺褶或垂墜。

　　此處的直接光線來自左方，從踩著地面的腳下產生的投影即可看出。A 線條並不是皺褶，而是球形的暗緣。即使小腿（B）裹著厚實布料，哥雅仍沿著脛骨骨幹內面，加上一道帶狀陰影。

　　C 處袖子較低處的線條使袖子形成幾個面，進而強調形體，並指出手臂的方向。這些面也表現出上臂稜狀的橫切面。二頭肌群的正面邊緣就是面與面的連接處，這些面表現上臂準確的旋轉動作。

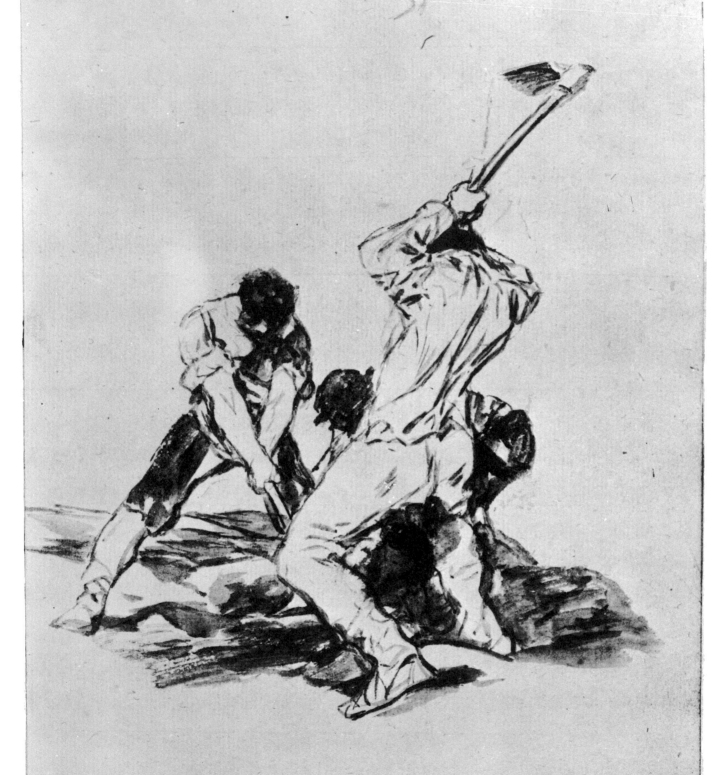

林布蘭・凡萊茵
《女性裸體》
（FEMALE NUDE）
沾水筆和煙褐淡彩
22.2 × 18.5 公分
圖畫收藏中心，慕尼黑
（Graphische Sammlug）

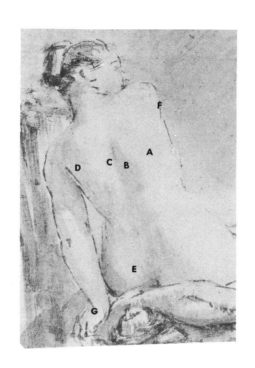

　　背部的陰影有點像階梯的側面。直接光線來自右側，所以有正面（A）、側面（B）、正面（C）、側面（D），帶來絕佳的形體印象。

　　訣竅就在這裡：如果模特兒在這個光線下擺姿勢，C 面上一定會有一大片黑色投影。但是林布蘭聰明地消去這片影子，使 C 面看起來朝向右方的直接光線。E 處也以相同手法處理，不過林布蘭稍微降低 E 處肉體的亮度，使其朝向右方的感覺不若 C 處強烈。

　　林布蘭的解剖學知識淵博又正確；看到這幅造型單純的人體素描時，很難想像其中隱含多麼深厚的知識，手法卻毫不炫技。舉例來說，F 線表示小圓肌的右側輪廓，下方的短線表現出闊背肌順著身體曲線包圍大圓肌和肩胛骨（身體另一側也以相同手法處理）。手腕處（G）有一條短線，代表尺側伸腕肌，延伸至小指掌骨的肌肉起點。有趣的是，在這個姿勢中，實際上是看不到這條肌腱的；它會被一堆皺紋蓋住。重點是，解剖的提點常常能帶來真實感的錯覺，比單純臨摹眼前所見的效果更強烈。

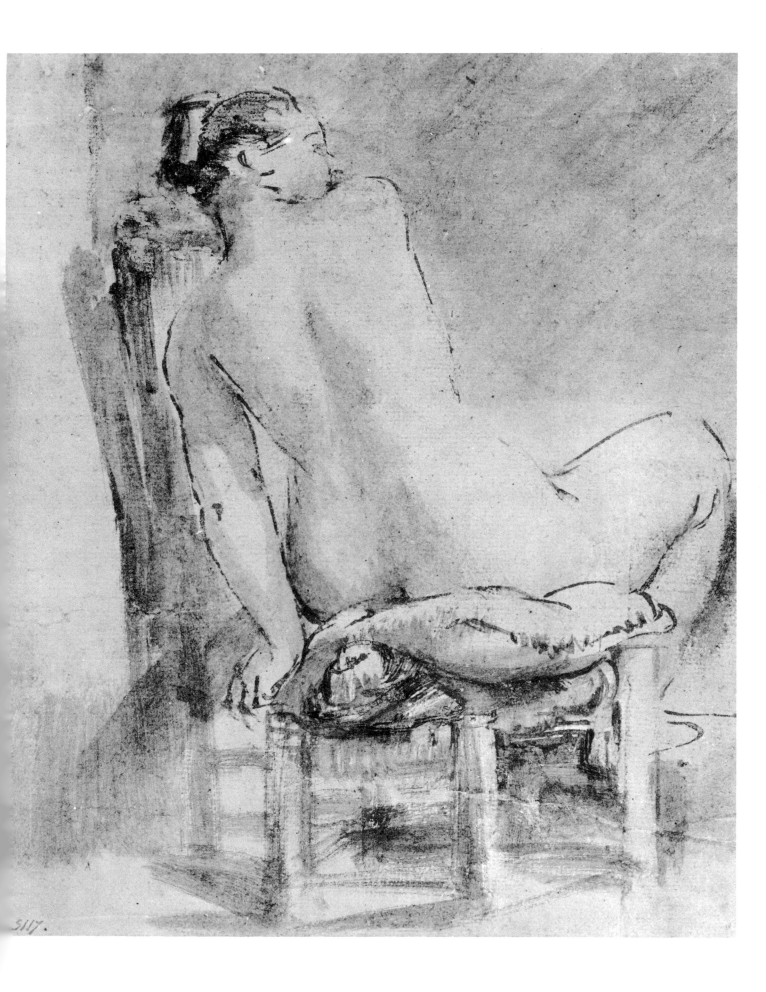

福蘭西斯柯・哥雅
《在室外從睡夢中醒來》
（WAKING FROM THE SLEEP IN
THE OPEN）
毛筆、褐色淡墨水
17.9 × 14.6 公分
迪克基金會，大都會美術館，
紐約

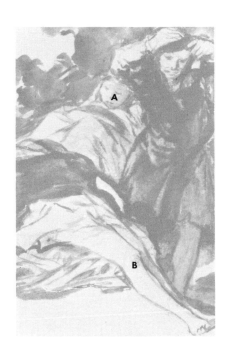

　　哥雅的許多構圖似乎用了許多藝術家熟悉的法則：四分之一黑、四分之一白、二分之一灰。哥雅當然也知道，如果藝術家把一個人物的一部分放在另一個人物前方，那麼後方的形體就會變得特別，而且更有意思。前景的雙腿擋住黑衣人的一部分；而黑衣人也擋住一部分他身後斜躺的人物。人物也可以用來擋住背景全部的形狀，此處就是一例。

　　初學者很少這麼做，他們的構圖通常由個別的完整人物組成。

　　此處的想像直接光源來自左方，反射光來自右方。投影的使用相當節制。頭部 A 的鼻子右側應該要有一片投影，不過要是哥雅加上投影，就會破壞臉部的正面。鼻子下方的投影也不見了，此處使用的陰影表示人中右手邊的面的中止處。

　　膝蓋和手肘處總會見到面的中止處，完全打直的手臂則沒有。藝術家總會特別注意面在這些地方的中止。這就是為何即使腿部伸直，哥雅仍在 B 處加上一小片陰影。

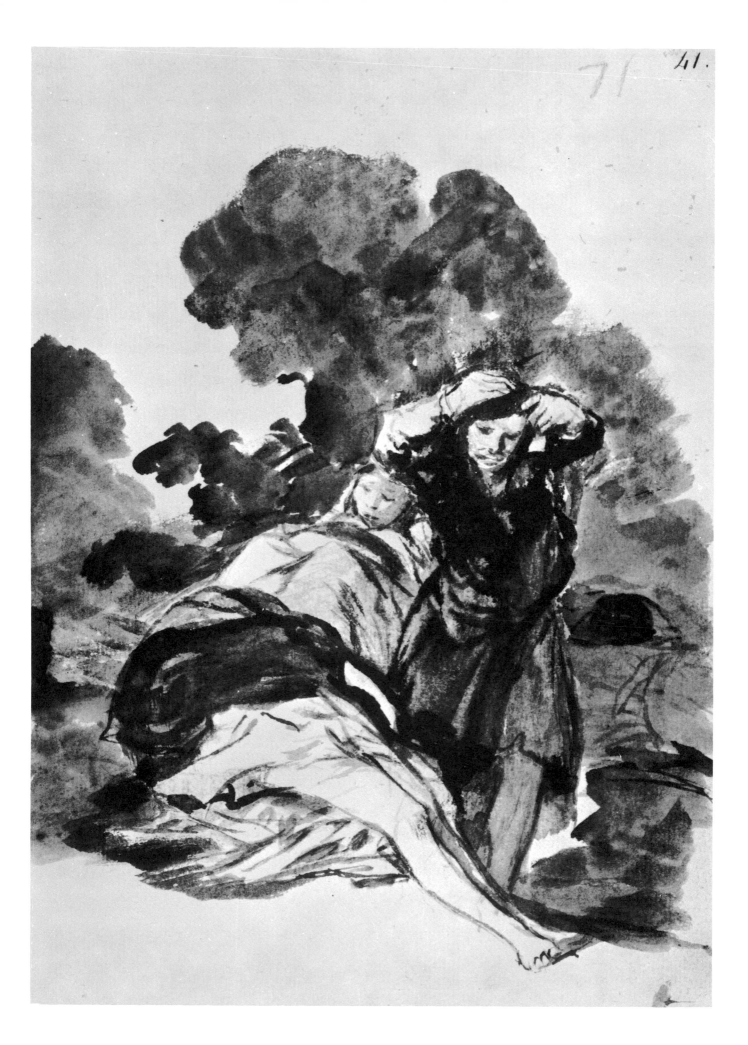

奧古斯特・羅丹
（Auguste Rodin, 1840-1917）
《正在脫衣的人物》
（FIGURE DISROBING）
鉛筆
31 × 20 公分
甘迺迪基金會（Kennedy Fund），
大都會美術館，紐約

這幅速寫中，羅丹注重的是塊體和塊體的方向，不過許多細微變化的約略線條仍透露出他對解剖學的驚人學問。

袖子的線條（A）顯出手臂的圓柱形塊體概念與方向。肋廓正面的無數布料線條表現出肋廓的蛋形概念及其方向。表示肚臍（B）的垂直短弧線不僅暗示球形腹部的表面，更表現出骨盆的方向。

C 線條和 D 線條分別表示膕旁肌群的內側和外側。短短的 E 線條較柔和，代表脛前肌的肌腱。當然，這幅畫中還有許許多多精確的標示，展現解剖學知識。

F 線條雖然環繞塊體，不過也帶出 F 處的第十二對肋骨下緣。從側面看人體，許多藝術家會強調第十二對肋骨的下緣，表現出肋廓在豎脊肌群前方。

4.

米開朗基羅・布歐納洛提
《裸體青年》
（NUDE YOUTH）
沾水筆
32.5 × 17 公分
羅浮宮，巴黎

　　用線條素描時，學生總會忽略光源也是重要的角色之一。小腿（A）明確地分成兩個面；這兩個面一如往常地在脛骨正面交會，不過在小腿上段（A），這條界線總是會被脛前肌干擾。

　　一如整具軀體，或許除了右側大腿上段以外，這條腿的直接光線來自左方，反射光來自右方。觀察脛骨邊緣右側（B）的細小線條。注意這些線條的下筆觸大多呈現勾狀，這是為了表現側面的暗處到反光面的明暗變化效果。

　　手臂很明顯是圓柱形塊體概念。其上的陰影線條表現出此概念，並且也帶出形體的方向。

　　闊筋膜張肌（C）的線條順著這塊肌肉的纖維走向，腹外斜肌（D）上的線條亦然。陰影線常常會使用此手法，這也是必須學習肌肉纖維方向的原因之一。另一個原因，則是肌肉在與纖維走向的垂直處常會隆起並產生皺紋。

　　決定全身的陰影線方向最棘手。不只肌肉纖維的方向，還要考慮光線、面、塊體、方向、律動和輪廓，這些因素都非常重要。藝術家必須從所有因素中，選擇最有助於釐清當下難題的手法。比如說，此處手臂的前縮透視就是一個難題，對米開朗基羅來說也不例外；因此他用陰影線清楚表示手臂的方向。

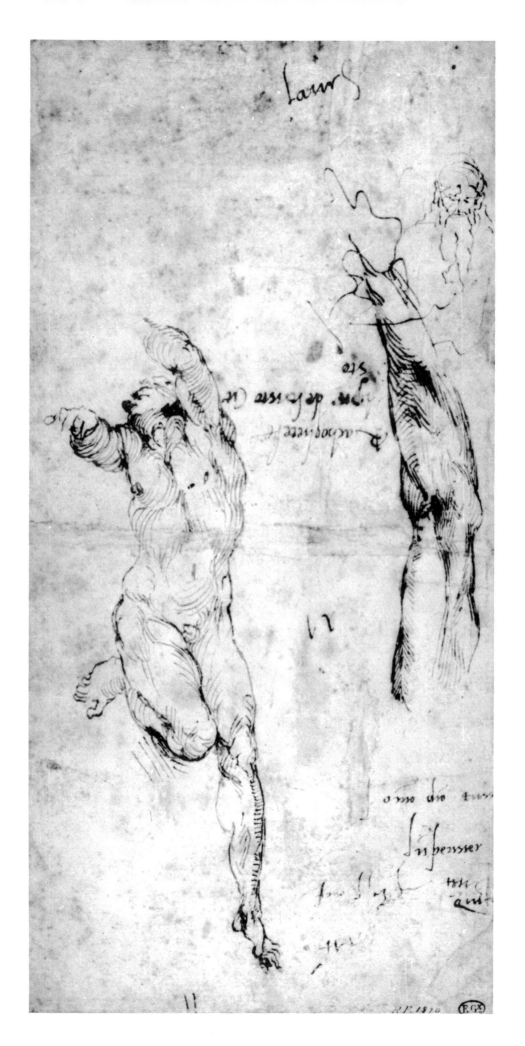

溫斯洛・荷馬
（Winslow Homer, 1836-1910）
《海邊的漁民女孩》
（A FISHER GIRL ON THE BEACH）
鉛筆
37.5 × 28.9 公分
羅傑斯基金會（Rogers Fund），
大都會美術館，紐約

　　現在我希望你已經能理解荷馬使用的多種技術手法，以達到這幅素描中的效果。試著分析光線、線條與它們的用意、形體的方向、面、塊體，以及明暗調子。注意船帆（A）上若有似無的亮點；鞋子的面（B），還有倒映的腳；隱約的胸鎖乳突肌（C）。

　　在接下來的歲月中，你一定會領悟到，風格不僅會反映你自身的思想與感受，也會反映你身處的整個世代。未來的表現手法還不得而知。學習繪畫所需的技法，而且要非常認真，因為我確信，迎接未來各式各樣挑戰的能力，將決定你是否能充分發展自我風格。

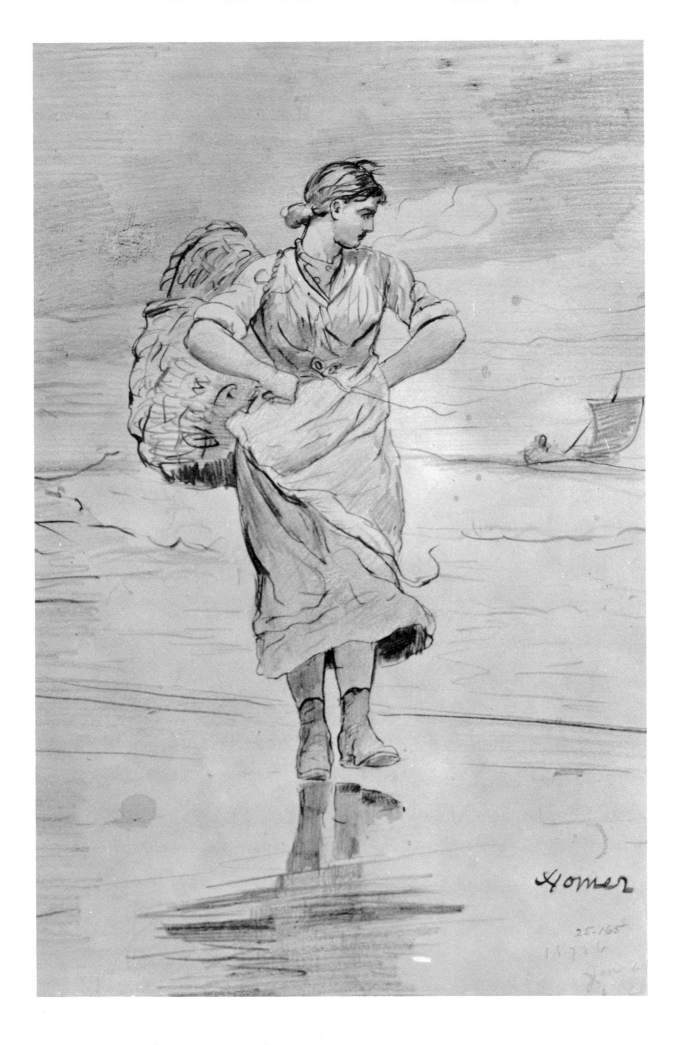

Homer

中英對照

索引